珠寶設計
JEWELRY DESIGN

鑽石、有色寶石、珍珠等手繪技法全圖解

Full illustration of Hand-Painted Techniques Such as Diamonds, Colored Gemstones, Pearls.

PREFACE 作者序

二十多年前畢業於美國寶石學院（GIA）取得研究寶石學家與珠寶設計畢業兩文憑，回來後，進入鑽石公司擔任採購與銷售工作，旋即又進入珠寶設計成品製造商擔任設計與工廠製作事宜，由於本身早已有金工底子，所以在珠寶設計結構上較能得心應手。

再進入珠寶設計前，必須了解畫圖是怎樣一回事，是先有畫還是先有規則？畫圖這件事沒有那麼多的規則與定義，只要畫的像，能夠完整的表達就好，規則僅是畫家提供一個比較容易的捷徑，讓完全不會作畫的人有個依據學習而已，規則並不是絕對的，更不用說定義了，說多了反而框架住初學者。

在老師的珠寶設計課程裡，內容包含兩部分，基礎與進階設計，但是在這本書裡，我並沒有在綱要裡分基礎與進階，基礎設計是依照我在 GIA 所學，去設計基礎課程教案；進階的部分則是老師畢業後在外商（製造商），與國外長年的溝通與繪圖方式，來作為進階教學。

何謂藝術？何謂設計？我們常見設計師的通病，把藝術與設計完全混淆，所謂藝術，也就是畫者、會創作者可以完全做自己，也可以解釋為對事物的 ask，並無需任何解答。那麼設計呢？設計本身應該是要符合人性與需求，也就是要符合你客戶的需求，不然客戶不滿意不買單，那麼這個設計就是不合格的了，設計可以說是 answer，也就是對客戶與被設計者的回應。

在著手珠寶設計前，應充分的與客戶溝通，了解客戶的需求與喜好，再著手開始設計。這裡舉個例子好了，業主如果告知他與另一半喜好哪部電影，或者是在某個地點、某個時刻認識了對方（巴黎鐵塔下的煙火），這時候也就是符合珠寶設計訓練時提出的構思與靈感來源，將這些靈感轉換成珠寶。珠寶設計最忌諱當 copy cat，或者是設計時去參考別人的圖，這樣會容易掉入另一個設計師的框架裡，最後充其量也只是拼裝車。

本書著重在珠寶繪畫底子的養成，至於設計，可以看過我提過的關於藝術與設計，好的設計可以透過欣賞畫展，電影，抑或是走著走著周遭的人事物有著令你感動或著迷的一瞬間。一切事間萬物都可以是靈感的來源。

　　本書我的畫並非連貫的拍攝一次完成，而是我一個步驟一張圖，慢慢分圖畫出，所以會略有不同，也是希望藉此告知讀者不需太拘泥一些細節，避免畫出匠氣十足的設計圖。

　　非常感謝三友出版社，讓我能分享並推廣自己的珠寶設計理念；也感謝小編與攝影師辛勤的編輯與拍攝，期望這本書能幫助想學習珠寶設計的你或妳！

現任 Incumbent

K.Sweet 總經理
KAI 珠寶藝術學院藝術總監

學歷 Experience

◆ 大學講師
◆ 高級珠寶設計近二十年資歷
◆ K.Sweet 珠寶 CEO
◆ 美國專業寶石鑑定師
◆ 國際訂製珠寶藝術設計師
◆ 美國 GIA 研究寶石學家 G.G.
◆ 美國 GIA 珠寶設計師 J.D.

CONTENTS 目錄

Chapter. 02

進階操作
ADVANCED APPLICATION

鑽石複雜刻面水彩呈現
Watercolor Rendering of Diamond Complex Facets

有色寶石複雜刻面水彩呈現
Colored Gemstone Complex Faceted Watercolor Rendering

進階蛋面寶石水彩呈現
Advanced Cabochon Watercolor Rendering

兩點透視圖
Two Point Perspective

寶石與視線
Gems And Sight

進階二視圖及三視圖
Advanced 2nd view & 3rd view

◇

Chapter. 03

珠寶設計實繪
JEWELRY DESIGN DRAWING

胸針與袖扣
Brooch & Cufflinks

手鍊
Bracelet

墜子與耳環
Pendants & Earrings

套鍊
Diamond & Colored Gemstone Necklace

附錄
Appendix

CHAPTER

1

基礎
入門

GETTING STARTED

工具與材料介紹

INTRODUCTION TO TOOLS AND MATERIALS

透明描圖紙

繪製各式珠寶時使用的畫紙。
（註：紙張背面較粗糙，適用於
繪製鉛筆稿；紙張正面較光滑，
適用於水彩上色。）

雙色厚紙卡

一面黑色、一面白色的厚紙卡，繪製珠寶設計圖時，墊在透明
描圖紙下方使用。（註：繪製鉛筆線稿時使用白色面，以便看清
楚鉛筆線；繪製水彩時使用黑色面，以便看清楚珠寶上色後的光
影效果。）

自動鉛筆

繪製鑽石刻面、光影表現及
飾品三視圖等鉛筆線稿時使
用。

0.5mm 自動鉛筆筆芯

建議選擇 2H 或 4H 等硬度較
硬的筆芯，以免在繪製較多
線條的圖時，線條容易糊掉。

橡皮擦

擦除鉛筆線時使用。

三角板

繪製導線及鑽石刻面等線稿時使用，須至少準備 2 塊，以輔助確認角度及繪製直線。

圓圈板

繪製鑽石或戒指外型時使用，以輔助繪製各式大小的圓形。

橢圓板

繪製鑽石或戒指外型時使用，以輔助繪製各式大小的橢圓形。

圓規

繪製飾品透視圖時使用，以繪製圓弧線。

水彩顏料

初學者可選擇 12 色的水彩顏料，若有需求再添購單色即可。

調色盤

放置顏料及調色時使用。

洗筆筒

裝水洗筆用。

0 號水彩筆

繪製細線及細節時用。

2 號水彩筆

繪製珠寶的底色時使用。

基本顏色對照表

BASIC COLOR CHART

Z01
土黃

Z02
黃

Z03
橘

Z04
紅

Z05
矢車菊藍
（斯里蘭卡藍）

Z06
泰國藍

Z07
祖母綠

Z08
草綠

Z09
咖啡

Z10
黑咖啡

Z11
黑灰

Z12
白

繪製前的準備

調色方法與繪製效果比較

COLOR TONING METHODS AND THE COMPARISON OF RENDERING EFFECTS

調色方法與水分比例標示

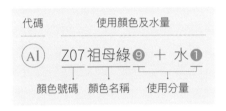

將水彩筆筆毛分成十等分，表示使用分量的多少，請見下方圖表。

一種顏色在不同水分比例稀釋下的繪製效果比較

在繪製珠寶設計作品時，若無須混合兩種以上顏色，而只須將一種顏色以不同水分比例稀釋後繪製，則最常見的使用顏色及水量為右圖的三種比例，而右圖的示範是以紅色為例。

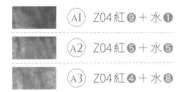

- 關於調色比例的說明

　　本書提供的調色比例僅供練習繪製時參考，因為即使是相同種類的珠寶，也會由於珠寶本身品質的高低而有不同的色澤，所以在實際繪製珠寶設計圖時，須以當下所臨摹的珠寶本體顏色為準。

　　若初學者暫時無法精準掌握調色後的繪製效果，可先在其他紙張上試畫，並調整上色後想呈現的顏色，直到確認顏色無誤後，再將水彩顏色暈染到珠寶設計圖上。

寶石基礎刻面繪圖 · 導線練習

十字導線

CROSS

01

將透明描圖紙翻至背面,並將兩塊三角板分別放在左下及右上的位置,以拼成一個正方形。

02

以自動鉛筆沿著三角板拼成一個正方形上方邊緣繪製一條橫線。

03

使左下的三角板維持不動,並將右上的三角板往左上方斜向移動。

04

以自動鉛筆沿著上方的三角板邊緣繪製一條直線。

05

最後,將兩塊三角板移除,即完成十字導線繪製。

十字導線
繪製動態影片
QRcode

米字導線

DOUBLE CROSS

01

將透明描圖紙翻至背面，並將兩塊三角板分別放在左下及右上的位置，以拼成一個正方形。

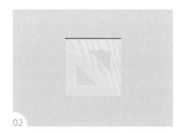

02

以自動鉛筆沿著三角板拼成一個正方形上方邊緣繪製一條橫線。

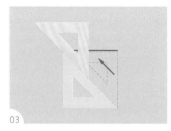

03

使左下的三角板維持不動，並將右上的三角板往左上方斜向移動。

04

以自動鉛筆沿著上方的三角板邊緣繪製一條直線，為十字導線。

05

使左下的三角板維持不動，並將上方的三角板翻動至三角板的最長邊朝向右方的位置。

06

將上方的三角板移動至左側邊長可通過十字導線的交點後，以自動鉛筆沿著通過交點的三角板邊緣繪製一條左下右上的斜線 A。

將兩塊三角板重新擺放並拼成菱形，其中一塊三角板在上方，另一塊三角板在下方，且上方三角板的左側邊長須對齊斜線 A。

將上方三角板往左移動，直到上方三角板的右側邊長可通過十字導線的交點後，以自動鉛筆沿著通過交點的三角板邊緣繪製一條左上右下的斜線 B。

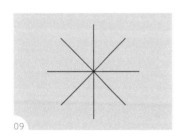

最後，將兩塊三角板移除，即完成米字導線繪製。

米字導線
繪製動態影片
QRcode

圓形明亮式切割
ROUND BRILLIANT CUT

圓形明亮式切割
繪製動態影片
QRcode

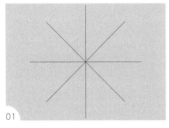

01

以三角板為輔助,以自動鉛筆在透明描圖紙背面繪製米字導線。(註:米字導線繪製可參考 P.15。)

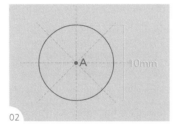

02

將紙翻至正面,並以圓圈板為輔助,以米字導線的交點(A點)為圓心,繪製一個直徑 10mm 的圓形。

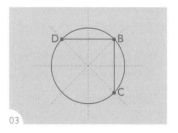

03

以三角板為輔助,在 B、C 點及 B、D 點之間繪製直線。

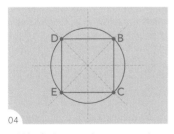

04

重複步驟 3,在 D、E 點及 C、E 點之間繪製直線,形成一個正方形。

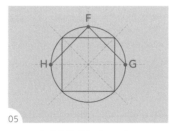

05

以三角板為輔助,在 F、G 點及 F、H 點之間繪製直線。

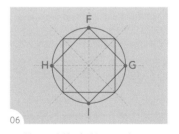

06

最後,重複步驟 5,在 H、I 點及 G、I 點之間繪製直線,形成另一個正方形,即完成圓形明亮式切割繪製。(註:圖形繪製完成後,須將導線擦拭掉。)

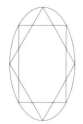

橢圓形切割
OVAL CUT

橢圓形切割
繪製動態影片
QRcode

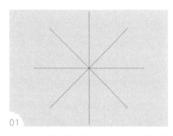

01

以三角板為輔助,以自動鉛筆在透明描圖紙背面繪製米字導線。(註:米字導線繪製可參考 P.15。)

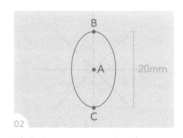

02

將紙翻至正面,並以橢圓板為輔助,繪製一個 40°長邊直徑 20mm 的橢圓形。(註:B 點到 C 點的距離是長邊直徑。)

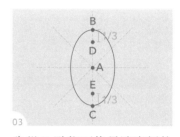

03

先從 B 點往下約長邊半徑的 1/3 處繪製 D 點,再從 C 點往上約長邊半徑的 1/3 處繪製 E 點。(註:A 點到 B 點的距離是長邊半徑。)

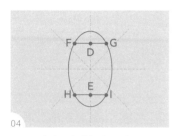

04

以三角板為輔助,在 D、E 點各繪製一條直線與橢圓形銜接,形成 F、G、H、I 點。

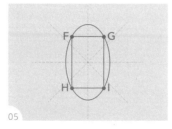

05

重複步驟 4,在 F、H 點及 G、I 點之間各繪製一條直線,使 F、G、H、I 點形成一個長方形。

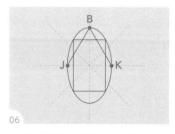

06

以三角板為輔助,在 B、J 點及 B、K 點之間各繪製一條直線。(註:J、K 點是橢圓形和十字導線的交點。)

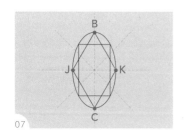

07

最後,重複步驟 6,在 C、J 點及 C、K 點之間各繪製一條直線,使 B、C、J、K 點形成一個菱形,即完成橢圓形切割繪製。(註:圖形繪製完成後,須將導線擦拭掉。)

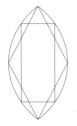

寶石基礎刻面繪圖

馬眼形切割

MARQUISE CUT

馬眼形切割
繪製動態影片
QRcode

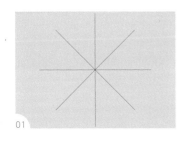

01

以三角板為輔助，以自動鉛筆在透明描圖紙背面繪製米字導線。（註：米字導線繪製可參考 P.15。）

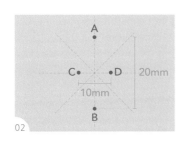

02

將紙翻至正面，在十字導線上繪製 A、B、C、D 點。（註：A、B 點相距 20mm；C、D 點相距 10mm。）

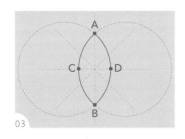

03

以圓圈板為輔助，繪製一個連接 A、B、C、D 點的馬眼形。

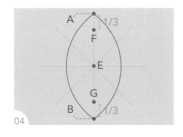

04

先從 A 點往下約半個馬眼形長度的 1/3 處繪製 F 點，再從 B 點往上約半個馬眼形長度的 1/3 處繪製 G 點。（註：E 點到 A 點的距離，就是半個馬眼形長度。）

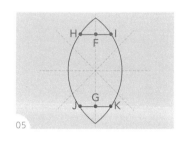

以三角板為輔助,在 F、G 點各繪製一條直線與馬眼形銜接,形成 H、I、J、K 點。

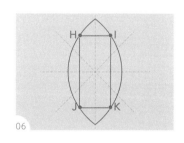

重複步驟 5,在 H、J 點及 I、K 點之間各繪製一條直線,使 H、I、J、K 點形成一個長方形。

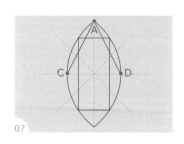

以三角板為輔助,在 A、C 點及 A、D 點之間各繪製一條直線。

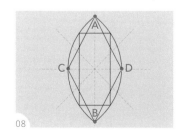

最後,重複步驟 7,在 B、C 點及 B、D 點之間各繪製一條直線,使 A、B、C、D 點形成一個菱形,即完成馬眼形切割繪製。(註:圖形繪製完成後,須將導線擦拭掉。)

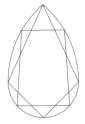

梨形切割

PEAR CUT

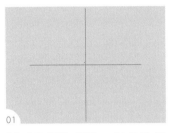

01

以三角板為輔助，以自動鉛筆在透明描圖紙背面繪製十字導線。（註：十字導線繪製可參考 P.14。）

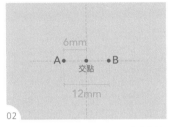

02

將紙翻至正面，在十字導線上繪製 A、B 點。（註：A、B 點相距 12mm，且 A、B 點分別與十字導線的交點相距 6mm。）

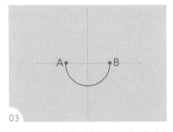

03

以圓圈板為輔助，取直徑 12mm 的圓形模板，繪製一條連接 A、B 點的圓弧線。

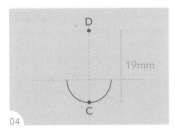

04

在十字導線上距離圓弧線底部 C 點 19mm 處，繪製 D 點。

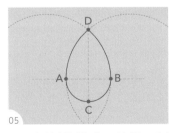

05

以圓圈板為輔助，繪製一個連接 A、B、C、D 點的梨形。

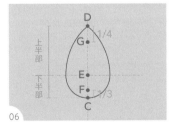

06

先從 D 點往下約梨形上半部長度的 1/4 處繪製 G 點，再從 C 點往上約梨形下半部長度的 1/3 處繪製 F 點。（註：E 點到 D 點的距離是梨形上半部長度；E 點到 C 點的距離是梨形下半部長度。）

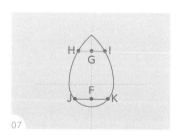

07

以三角板為輔助，在 F、G 點各繪製一條直線與梨形銜接，形成 H、I、J、K 點。

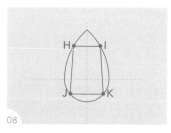

08

重複步驟7，在 H、J 點及 I、K 點之間各繪製一條直線，使 H、I、J、K 點形成一個四邊形。

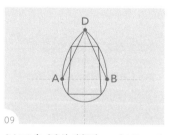

09

以三角板為輔助，在 D、A 點及 D、B 點之間各繪製一條直線。

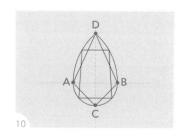

10

最後，重複步驟9，在 C、A 點及 C、B 點之間各繪製一條直線，使 A、B、C、D 點形成一個四邊形，即完成梨形切割繪製。（註：圖形繪製完成後，須將導線擦拭掉。）

梨形切割
繪製動態影片
QRcode

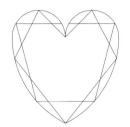

心形切割

HEART CUT

01

以三角板為輔助,以自動鉛筆在透明描圖紙背面繪製十字導線。(註:十字導線繪製可參考 P.14。)

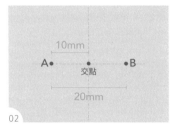

02

將紙翻至正面,在十字導線上繪製 A、B 點。(註:A、B 點相距 20mm,且 A、B 點分別與十字的導線的交點相距 10mm。)

03

以圓圈板為輔助,取直徑 10mm 的圓形模板,繪製兩條能分別通過 A、B 點的圓弧線。

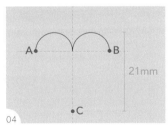

04

在十字導線上,距離兩條圓弧線頂點的虛線位置往下 21mm 處,繪製 C 點。

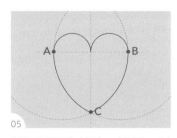

05

以圓圈板為輔助,繪製一個連接 A、B、C 點的心形。

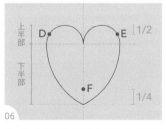

06

先從心形頂部往下約上半部長度的 1/2 處繪製 D、E 點,再從心形底部往上約下半部長度的 1/4 處繪製 F 點。(註:以十字導線的橫線,作為區分心形上半部及下半部的界線。)

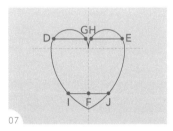

07

以三角板為輔助，在 D、E、F 點各繪製一條直線與心形銜接，形成 G、H、I、J 點。

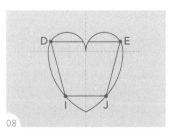

08

重複步驟 7，在 D、I 點及 E、J 點之間各繪製一條直線。

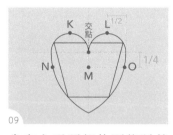

09

先在心形頂部的兩條弧線上，約在弧線寬度的 1/2 處，分別繪製 K、L 點，再在距離十字導線的交點往下約下半部長度的 1/4 處繪製 M、N、O 點。

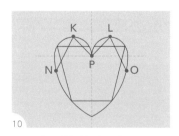

10

以三角板為輔助，在 K、N、P、L、O 點之間各繪製一條直線。（註：P 點為十字導線的交點。）

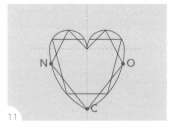

11

最後，重複步驟 10，在 N、C 點及 O、C 點之間各繪製一條直線，即完成心形切割繪製。（註：圖形繪製完成後，須將導線擦拭掉。）

心形切割
繪製動態影片
QRcode

矩形切割

BAGUETTE CUT

矩形切割
繪製動態影片
QRcode

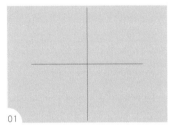

01

以三角板為輔助,以自動鉛筆在透明描圖紙背面繪製十字導線。(註:十字導線繪製可參考 P.14。)

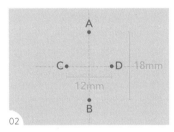

02

將紙翻至正面,在十字導線上繪製 A、B、C、D 點。(註:A、B 點相距 18mm;C、D 點相距 12mm。)

03

以三角板為輔助,繪製一個連接 A、B、C、D 點的長方形外框。

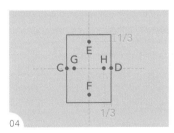

04

先在距離 D 點半個長方形寬度的 1/3 處,繪製 H 點,再以 H、D 點之間的距離為基準,分別在長方形外框內,繪製 E、F、G 點。(註:C 點到 D 點距離的 1/2,就是半個長方形寬度。)

05

以三角板為輔助,繪製一個連接 E、F、G、H 點的長方形內框。

06

最後,以三角板為輔助,將長方形外框及長方形內框的四個角之間,分別繪製直線,即完成矩形切割繪製。(註:圖形繪製完成後,須將導線擦拭掉。)

梯形切割

TAPERED BAGUETTE CUT

梯形切割
繪製動態影片
QRcode

01

以三角板為輔助,以自動鉛筆在透明描圖紙背面繪製 T 字線。(註:T 字線繪製方法與十字導線相同,十字導線繪製可參考 P.14。)

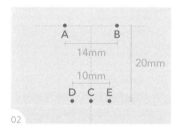

02

將紙翻至正面,先在 T 字線上繪製 A、B、C 點,再在 C 點兩側繪製 D、E 點。(註:A、B 點相距 14mm;C 點距離 T 字線的橫線 20mm;D、E 點相距 10mm。)

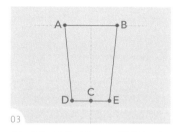

03

以三角板為輔助,繪製一個連接 A、B、C、D、E 點的梯形外框。

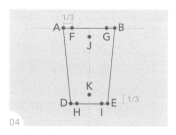

04

先在距離 A 點半個梯形寬度的 1/3 處,繪製 F 點,再以 A、F 點之間的距離為基準,分別在梯形外框內,繪製 G、H、I、J、K 點。(註:A 點到 B 點距離的 1/2,就是半個梯形較長寬度。)

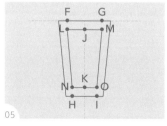

05

重複步驟 3,繪製一個連接 J、K 點的梯形內框。(註:L 點到 M 點的長度等於 F 點到 G 點;N 點到 O 點的長度等於 H 點到 I 點。)

06

最後,以三角板為輔助,在梯形外框及梯形內框的四個角之間,分別繪製直線,即完成梯形切割繪製。(註:圖形繪製完成後,須將導線擦拭掉。)

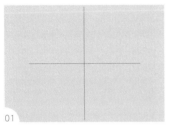

01

以三角板為輔助,以自動鉛筆在透明描圖紙背面繪製十字導線。(註:十字導線繪製可參考 P.14。)

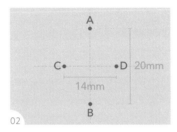

02

在十字導線上繪製 A、B、C、D 點。(註:A、B 點相距 20mm;C、D 點相距 14mm。)

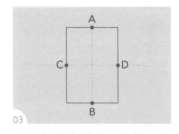

03

以三角板為輔助,繪製一個連接 A、B、C、D 點的長方形外框。

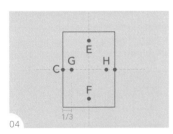

04

先在距離 C 點半個長方形寬度的 1/3 處,繪製 G 點,再以 C、G 點之間的距離為基準,分別在長方形外框內,繪製 E、F、H 點。(註:C 點到 D 點距離的 1/2,就是半個長方形寬度。)

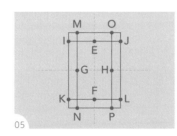

05

以三角板為輔助,分別繪製通過 E、F、G、H 點的直線,且四條直線與長方形外框相接,形成 I ∼ P 點。

06

先從長方形外框頂部往下半個長方形外框寬度處繪製 Q 點,再從 S 點往上半個長方形外框寬度處繪製 R 點。(註:S 點到 T 點的距離,就是半個長方形外框寬度。)

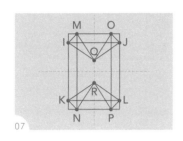

以三角板為輔助，繪製從 I、J、M、O 點到 Q 點的直線，以及從 K、L、N、P 點到 R 點的直線。

07

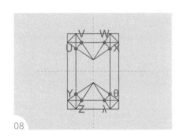

重複步驟 7，分別繪製 U 點及 V 點、W 點及 X 點、Y 點及 Z 點、θ 點及 λ 點之間的直線。

08

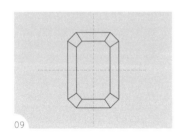

最後，先將紙翻至正面，並只描繪祖母綠形切割的鉛筆線，再以橡皮擦擦除紙張背面多餘的鉛筆線，即完成祖母綠形切割繪製。（註：圖形繪製完成後，須將導線擦拭掉。）

09

祖母綠形切割
繪製動態影片
QRcode

寶石光影與基礎戒台呈現

寶石光影表現

LIGHT AND SHADOW PERFORMANCE OF GEMSTONES

圓形

關於圓形明亮式切割的寶石基礎刻面繪圖的繪製步驟，請參考 P.17。

◆ 圓形寶石結構介紹

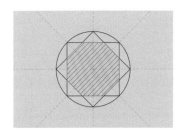

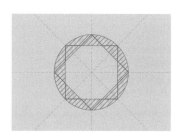

此圖的上色區塊為圓形寶石的桌面。　　　　此圖的上色區塊為圓形寶石的腰上刻面。

◆ 圓形寶石光影表現分析

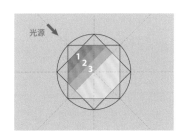

距離光源較近的半個桌面為暗部，共可分成 1～3 的區域，越靠近光源，區域的顏色會越深，因此 1 的顏色最深、2 次深、3 最淺。

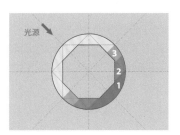

距離光源較遠的半個腰上刻面為暗部，共可分成 1～3 的區域，越遠離光源，區域的顏色會越深，因此 1 的顏色最深、2 次深、3 最淺。

◆ 圓形寶石光影表現繪製圖

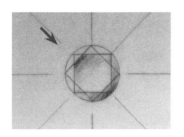

此為光源來自左上角時的圓形寶石光影表現素描圖。

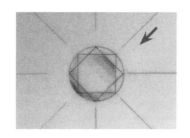

此為光源來自右上角時的圓形寶石光影表現素描圖。

圓形寶石光影表現動態影片 QRcode

橢圓形

關於橢圓形切割的寶石基礎刻面繪圖的繪製步驟，請參考 P.18。

◆ 橢圓形寶石結構介紹

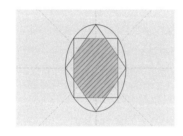

此圖的上色區塊為橢圓形寶石的桌面。

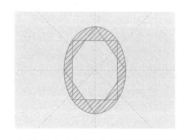

此圖的上色區塊為橢圓形寶石的腰上刻面。

◆ 橢圓形寶石光影表現分析

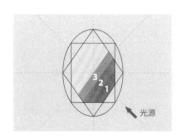

距離光源較近的半個桌面為暗部，共可分成 1～3 的區域，越靠近光源，區域的顏色會越深，因此 1 的顏色最深、2 次深、3 最淺。

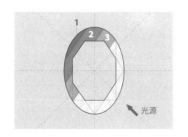

距離光源較遠的半個腰上刻面為暗部，共可分成 1～3 的區域，越遠離光源，區域的顏色會越深，因此 1 的顏色最深、2 次深、3 最淺。

◆ 橢圓形寶石光影表現繪製圖

此為光源來自右下角時的橢圓形寶石光影表現素描圖。

此為光源來自左下角時的橢圓形寶石光影表現素描圖。

馬眼形

關於馬眼形切割的寶石基礎刻面繪圖的繪製步驟，請參考 P.19。

◆ 馬眼形寶石結構介紹

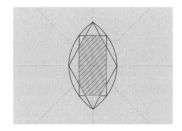

此圖的上色區塊為馬眼形寶石的桌面。

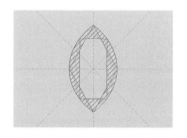

此圖的上色區塊為馬眼形寶石的腰上刻面。

◆ 馬眼形寶石光影表現分析

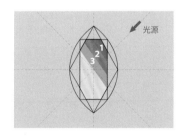

距離光源較近的半個桌面為暗部，共可分成 1～3 的區域，越靠近光源，區域的顏色會越深，因此 1 的顏色最深、2 次深、3 最淺。

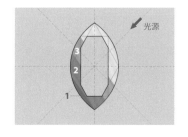

距離光源較遠的半個腰上刻面為暗部，共可分成 1～3 的區域，越遠離光源，區域的顏色會越深，因此 1 的顏色最深、2 次深、3 最淺。

◆ 馬眼形寶石光影表現繪製圖

此為光源來自右下角時的馬眼形寶石光影表現
素描圖。

此為光源來自左下角時的馬眼形寶石光影表現
素描圖。

SECTION 04
梨形

關於梨形切割的寶石基礎刻面繪圖的繪製步驟，請參考 P.21。

◆ 梨形寶石結構介紹

此圖的上色區塊為梨形寶石的桌面。

此圖的上色區塊為梨形寶石的腰上刻面。

◆ 梨形寶石光影表現分析

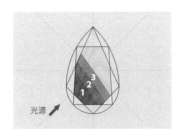

距離光源較近的半個桌面為暗部，共可分成 1 ～ 3 的區域，越靠近光源，區域的顏色會越深，因此 1 的顏色最深、2 次深、3 最淺。

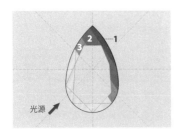

距離光源較遠的半個腰上刻面為暗部，共可分成 1 ～ 3 的區域，越遠離光源，區域的顏色會越深，因此 1 的顏色最深、2 次深、3 最淺。

◆ 梨形寶石光影表現繪製圖

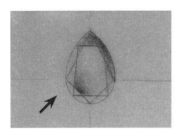

此為光源來自左下角時的梨形寶石光影表現素描圖。

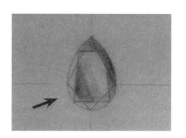

此為光源來自左下角偏左時的梨形寶石光影表現素描圖。

矩形

關於矩形切割的寶石基礎刻面繪圖的繪製步驟，請參考 P.25。

◆ 矩形寶石結構介紹

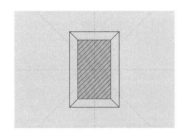

此圖的上色區塊為矩形寶石的桌面。

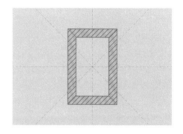

此圖的上色區塊為矩形寶石的腰上刻面。

◆ 矩形寶石光影表現分析

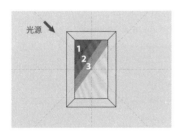

距離光源較近的半個桌面為暗部，共可分成 1～3 的區域，越靠近光源，區域的顏色會越深，因此 1 的顏色最深、2 次深、3 最淺。

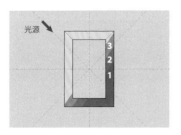

距離光源較遠的半個腰上刻面為暗部，共可分成 1～3 的區域，越遠離光源，區域的顏色會越深，因此 1 的顏色最深、2 次深、3 最淺。

◆ 矩形寶石光影表現繪製圖

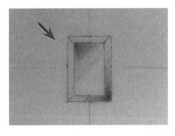

此為光源來自左上角時的矩形寶石光影表現素描圖。

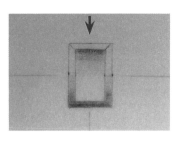

此為光源來自上方時的矩形寶石光影表現素描圖。

梯形

關於梯形切割的寶石基礎刻面繪圖的繪製步驟，請參考 P.26。

◆ 梯形寶石結構介紹

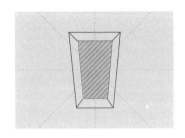

此圖的上色區塊為梯形寶石的桌面。

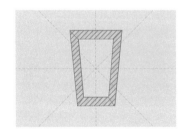

此圖的上色區塊為梯形寶石的腰上刻面。

◆ 梯形寶石光影表現分析

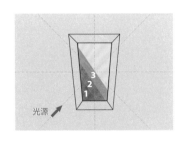

距離光源較近的半個桌面為暗部，共可分成 1～3 的區域，越靠近光源，區域的顏色會越深，因此 1 的顏色最深、2 次深、3 最淺。

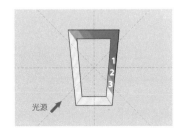

距離光源較遠的半個腰上刻面為暗部，共可分成 1～3 的區域，越遠離光源，區域的顏色會越深，因此 1 的顏色最深、2 次深、3 最淺。

◆ 梯形寶石光影表現繪製圖

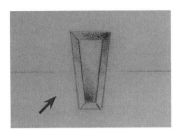

此為光源來自左下角時的梯形寶石光影表現素描圖。

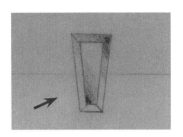

此為光源來自左下角偏左時的梯形寶石光影表現素描圖。

祖母綠形

關於祖母綠形切割的寶石基礎刻面繪圖的繪製步驟，請參考 P.27。

◆ 祖母綠形寶石結構介紹

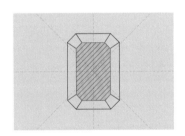

此圖的上色區塊為祖母綠形寶石的桌面。

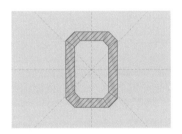

此圖的上色區塊為祖母綠形寶石的腰上刻面。

◆ 祖母綠形寶石光影表現分析

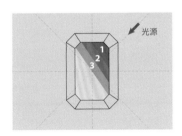

距離光源較近的半個桌面為暗部，共可分成 1 ～ 3 的區域，越靠近光源，區域的顏色會越深，因此 1 的顏色最深、2 次深、3 最淺。

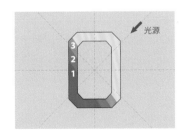

距離光源較遠的半個腰上刻面為暗部，共可分成 1 ～ 3 的區域，越遠離光源，區域的顏色會越深，因此 1 的顏色最深、2 次深、3 最淺。

◆ 祖母綠形寶石光影表現繪製圖

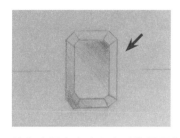

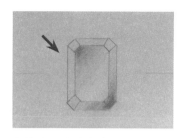

此為光源來自右上角時的祖母綠形寶石光影表現素描圖。

此為光源來自左上角時的祖母綠形寶石光影表現素描圖。

光線運用練習

關於寶石基礎刻面繪圖的繪製步驟，請參考 P.17；以下圖片中的箭頭代表光源照射方向。

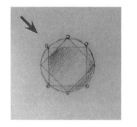

寶石光影表現練習 01

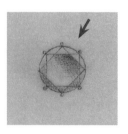

寶石光影表現練習 02

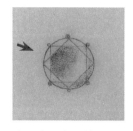

寶石光影表現練習 03

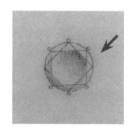

寶石光影表現練習 04

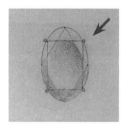

寶石光影表現練習 05

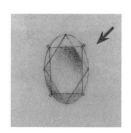

寶石光影表現練習 06

寶石光影表現練習 07

寶石光影表現練習 08

寶石光影表現練習 09

寶石光影表現練習 10

寶石光影與基礎戒台呈現

戒指構成要素

COMPONENTS OF A RING

　　戒指構成要素共可分為兩種戒指，一種是基礎戒指，另一種基礎加上鑽石的戒指，以下將分別進行介紹。

SECTION·01
基礎戒指

　　指單純只有環狀結構的戒指，沒有另外加裝鑽石。

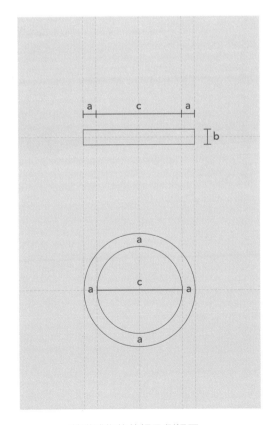

基礎戒指的俯視及側視圖。

❊ 繪製須知

① a 的距離是戒厚，就是戒指的厚度。

② b 的距離是戒寬，就是戒指的寬度。

③ c 的距離是戒指內徑，就是手指的寬度。

④ 先繪製俯視圖，再繪製側視圖。關於俯視圖、側視圖的詳細說明，請參考 P.148。

⑤ 繪製戒指的俯視及側視圖時，兩張圖的戒厚、戒寬、戒指內徑的大小須相同。

基礎戒指繪製 QRcode

基礎加鑽石戒指

指有另外加裝鑽石的戒指。

基礎加鑽石戒指的俯視及側視圖

※ 繪製須知

① 先繪製俯視圖，再繪製側視圖。關於俯視圖、側視圖的詳細説明，請參考 P.148。

② 先繪製鑽石，再繪製戒指。關於圓形明亮式切割的寶石基礎刻面繪圖的繪製步驟，請參考 P.17。

③ 繪製戒指的俯視及側視圖時，兩張圖的戒厚、戒寬、戒指內徑的大小須相同。

④ d 是爪台，用於固定鑽石。

基礎加鑽石戒指繪製 QRcode

寶石光影與基礎戒台呈現

戒指俯視圖

TOP VIEW OF THE RING

戒指俯視圖 a

戒指俯視圖 a
繪製動態影片 QRcode

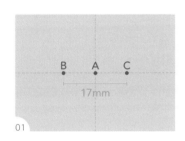

01

在透明描圖紙上以自動鉛筆繪製十字導線後，在 A 點左右兩側繪製 B、C 點。（註：十字導線繪製可參考 P.14；B、C 點相距 17mm，為戒指內徑，也等於手指寬度。）

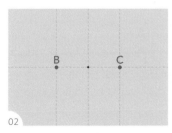

02

繪製兩條分別通過 B、C 點的直線，代表手指。

03

在距離 A 點上側及下側各約 1.5mm 處，分別繪製 D、E 點。（註：D、E 點相距3mm，為戒指寬度。）

04

在距離代表手指的直線兩側2mm 處，分別繪製 F、G 點。（註：F、G 點與手指的距離，為戒指厚度。）

05

繪製能連接 D、E、F、G 點
的戒指外框。

06

最後，繪製出戒指的亮部及
暗部，即完成戒指俯視圖 a 繪
製。（註：戒指俯視圖可視為
平弧片，因此兩側顏色最深；
平弧片的介紹請參考 P.51。）

戒指俯視圖 b

SECTION 02

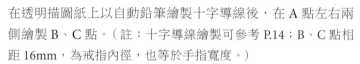

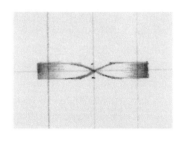

01

在透明描圖紙上以自動鉛筆繪製十字導線後，在 A 點左右兩
側繪製 B、C 點。（註：十字導線繪製可參考 P.14；B、C 點相
距 16mm，為戒指內徑，也等於手指寬度。）

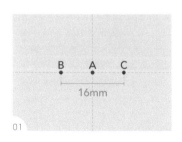

02

繪製兩條分別通過 B、C 點
的直線，代表手指。

03

在 A 點上側及下側約 1mm
處繪製 D、E 點後，在手指
兩側 1.5mm 處繪製 F、G 點。
（註：D、E 點相距 2mm，為
戒指寬度；F、G 點與手指的
距離，為戒指厚度。）

04

繪製能連接 D、E、F、G 點
的戒指外框，為基本的戒指
形狀。

05

從基本的戒指形狀，修改並繪製戒指外框的變化造型。

06

繪製出戒指的亮部及暗部，即完成戒指俯視圖 b 繪製。（註：戒指俯視圖可視為平弧片，因此兩側顏色最深；平弧片的介紹請參考 P.51。）

戒指俯視圖 c

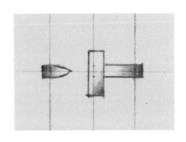

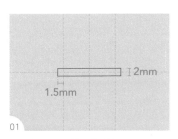

01

重複 P.40 的步驟 1～4，繪製出戒指的基本外框。（註：此戒指寬度 2mm、厚度 1.5mm。）

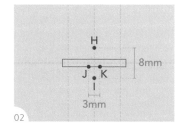

02

在十字導線上繪製 H、I 點後，在戒指外框上繪製 J、K點。（註：H、I 點相距 8mm，J、K 點相距 3mm。）

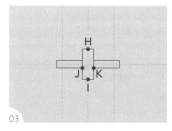

03

繪製能通過 H、I、J、K 點的矩形，以繪製戒指的造型。（註：須以橡皮擦擦除通過 H、I、J、K 點的矩形內部的多餘鉛筆線。）

04

以橡皮擦擦除戒指左半側的部分鉛筆線後，再重新繪製新的戒指造型。

05

最後，繪製出戒指的亮部及暗部，即完成戒指俯視圖 c繪製。

戒指俯視圖 d

◆ 基礎戒指的俯視圖

此戒指兩側寬度的外框是有弧度的設計。

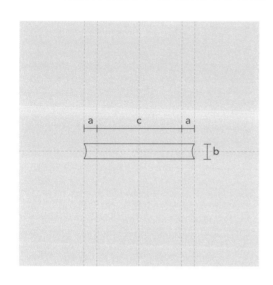

非 繪製須知

① a 的距離是戒厚，就是戒指的厚度。

② b 的距離是戒寬，就是戒指的寬度。

③ c 的距離是戒指內徑，就是手指的寬度。

◆ 基礎加鑽石戒指的俯視圖 01

此戒指是由圓形明亮式切割的鑽石及戒指俯視圖 a 結合而成。

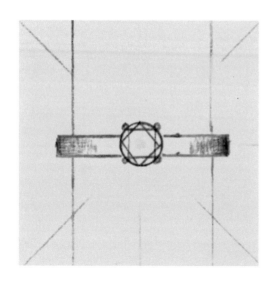

非 繪製須知

① 先繪製鑽石，再繪製戒指。

② 關於圓形明亮式切割的寶石基礎刻面繪圖的繪製步驟，請參考 P.17；關於戒指俯視圖 a 的繪製步驟，請參考 P.39。

◆ 基礎加鑽石戒指的的俯視圖 02

　　此戒指是由橢圓形切割鑽石及戒指的變化形俯視圖結合而成。

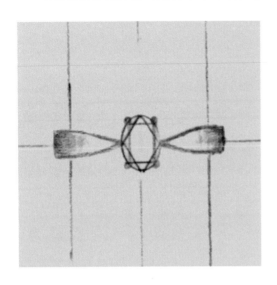

𝄂 繪製須知

❶ 先繪製鑽石，再繪製戒指。

❷ 關於橢圓形切割的寶石基礎刻面繪圖的繪製步驟，請參考 P.18。

SECTION 05
戒指俯視圖 e

◆ 基礎加鑽石戒指的俯視圖 01

　　戒指是由梨形切割鑽石及戒指的變化形俯視圖結合而成。

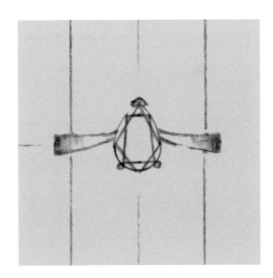

𝄂 繪製須知

❶ 先繪製鑽石，再繪製戒指。

❷ 關於梨形切割的寶石基礎刻面繪圖的繪製步驟，請參考 P.21。

◆ 基礎加鑽石戒指的俯視圖 02

　　此戒指是由矩形切割的鑽石及戒指的變化形俯視圖結合而成。

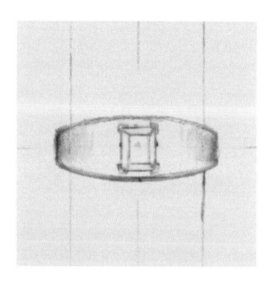

非 繪製須知

① 先繪製鑽石，再繪製戒指。

② 關於矩形切割的寶石基礎刻面繪圖
　的繪製步驟，請參考 P.25。

◆ 基礎加鑽石戒指的的俯視圖 03

　　此戒指是由祖母綠形切割鑽石及戒指的變化形俯視圖結合而成。

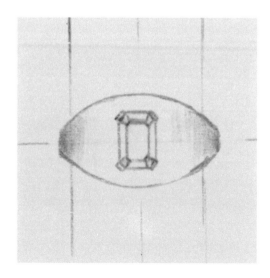

非 繪製須知

① 先繪製鑽石，再繪製戒指。

② 關於祖母綠形切割的寶石基礎刻面
　繪圖的繪製步驟，請參考 P.27。

其他平弧片、凹片、拱片

Other Arc Pieces, Concave Pieces, Bulge Pieces

平弧片與凹片

平弧片 01

凹片 01

平弧片 02

凹片 02

平弧片 03

凹片 03

拱片與凹片

拱片 01

凹片 01

拱片 02

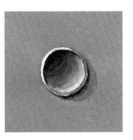

凹片 02

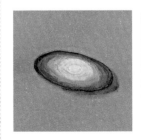

拱片 03

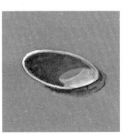

凹片 03

橢圓形平片

OVAL FLAT

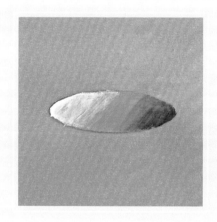

(A1) Z01土黃❾＋水❶

(A2) Z12白❾＋水❶

(A3) Z10黑咖啡❾＋水❶

(A4) 水❸

STEP BY STEP　步驟方法

01

取 A1，以 2 號筆筆腹在橢圓形線稿內暈染上色，以繪製橢圓形平片的底色。（註：底色須均勻塗滿。）

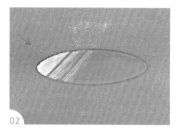

02

等底色乾後，先洗筆，再取 A2，以 0 號筆筆尖從橢圓形平片左側向中間暈染上色，以繪製亮部。（註：預設光線來自左上角；亮部分成三個層次，越左側顏色越白，越中間越淡。）

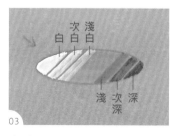

03

先洗筆，再取 A3，以筆尖從橢圓形平片右側向中間暈染上色，以繪製暗部。（註：亮部與暗部之間須預留底色區域；暗部分成三個層次，越右側顏色越深，越中間越淡。）

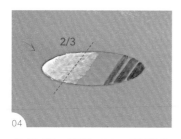

04

先洗筆，再取 A4，以筆尖從橢圓形平片左側向中間暈染至亮部的 2/3 處，以將亮部顏料塗畫均勻。

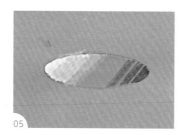

05

重複步驟 2 和 4，進行適當的補色，以加強亮部上色。

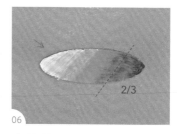

06

先洗筆，再取 A4，以筆尖從橢圓形平片右側向中間暈染至暗部的 2/3 處，以將暗部顏料塗畫均勻。

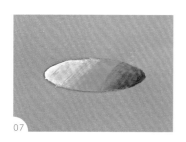

07

最後，重複步驟 3 和 6，進行適當的補色，以加強暗部上色，即完成橢圓形平片繪製。

橢圓形平片
繪製動態影片
QRcode

◆ 關於平片的介紹

① 平片是指貴金屬表面是平面的樣態。

② 平片的亮部位於最靠近光源的一側；暗部位於最遠離光源的一側。

③ 平片的水彩顏色呈現，從亮部到暗部的顏色依序為：最白 ➡ 次白 ➡ 淺白 ➡ 貴金屬本體顏色 ➡ 最淺的深色 ➡ 次深色 ➡ 最深色。

②

橢圓形拱片

OVAL BULGE

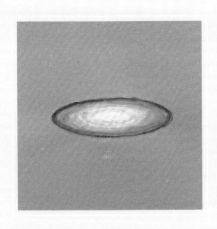

01

取 A1，以 2 號筆筆腹在橢圓形線稿內暈染上色，以繪製橢圓形拱片的底色。（註：底色須均勻塗滿。）

02

等底色乾後，先洗筆，再取 A2，以 0 號筆筆尖在橢圓形拱片中間暈染上色，以繪製亮部。（註：亮部形狀與拱片形狀相同，且形狀須縮小。）

03

先洗筆，再取 A3，以筆尖從亮部中間往外暈染，使亮部分出層次。

COLOR 調色方法 ——

(A1) Z01土黃❾＋水❶

(A2) Z12白❾＋水❶

(A3) 水❸

(A4) Z10黑咖啡❾＋水❶

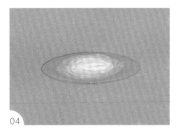

04

重複步驟 3，以筆尖將往外
暈染的亮部顏料塗畫均勻。
（註：亮部越外側顏色越淡，
越中間越白。）

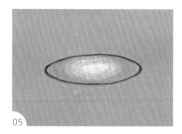

05

先洗筆，再取 A4，以筆尖在
橢圓形拱片外側暈染上色，
以繪製暗部。

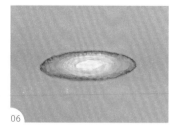

06

先洗筆，再取 A3，以筆尖從
暗部往內暈染，使暗部分出
層次。（註：亮部與暗部之間
須預留底色區域。）

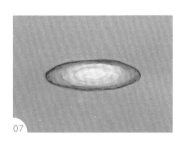

07

重複步驟 6，以筆尖將往內
暈染的暗部顏料塗畫均勻。
（註：暗部越外側顏色越深，
越中間越淡。）

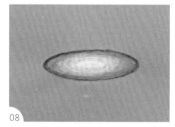

08

最後，先洗筆，再取 A4，以
筆尖在橢圓形拱片外側勾線，
以加強拱片外框線上色，即
完成橢圓形拱片繪製。

橢圓形拱片
繪製動態影片
QRcode

◆ 關於拱片的介紹

① 拱片是指貴金屬表面中央是凸起的，而四周的高度是最低的樣態。

② 拱片的亮部位於正中央，且亮部形狀與貴金屬本體形狀相同但大小會縮小；暗部
位於貴金屬四周的邊緣處。

③ 拱片的水彩顏色呈現，從亮部到暗部的顏色依序為：最白 ➡ 次白 ➡ 淺白 ➡ 貴金屬
本體顏色 ➡ 最淺的深色 ➡ 次深色 ➡ 最深色。

貴金屬水彩呈現・橢圓形

橢圓形平弧片

OVAL ARC

COLOR 調色方法 ————

(A1) Z01 土黃 ❾ ＋ 水 ❶

(A2) Z12 白 ❾ ＋ 水 ❶

(A3) 水 ❸

(A4) Z10 黑咖啡 ❾ ＋ 水 ❶

01

取 A1，以 2 號筆筆腹在橢圓形線稿內暈染上色，以繪製橢圓形平弧片的底色。（註：底色須均勻塗滿。）

02

等底色乾後，先洗筆，再取 A2，以 0 號筆筆尖在橢圓形平弧片中間暈染一條線，以繪製亮部。

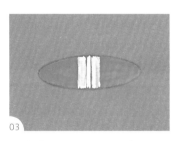

03

重複步驟 2，從中間向左、右兩側持續繪製線條。

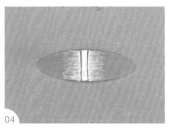

04

先洗筆，再取 A3，以筆尖將亮部的兩側向外暈染。

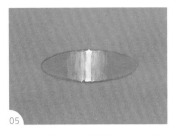

05 重複步驟 4，將兩側向外暈染的亮部顏料塗畫均勻。（註：亮部越外側顏色越淡，越中間越白。）

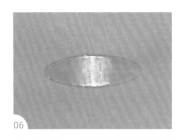

06 重複步驟 4，將亮部中間的顏料向外暈染。

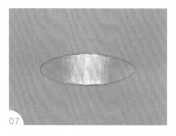

07 重複步驟 4，將亮部中間的顏料塗畫均勻。

08 先洗筆，再取 A4，從橢圓形平弧片左右兩側向中間暈染上色，以繪製暗部。（註：亮部與暗部之間須預留底色區域；暗部分成三個層次，越兩側顏色越深，越中間越淡。）

09 先洗筆，再取 A3，以筆尖從暗部向中間暈染。

10 重複步驟 9，將暗部的顏料塗畫均勻。

11 最後，重複步驟 2，加強亮部上色，即完成橢圓形平弧片繪製。

橢圓形平弧片
繪製動態影片
QRcode

◆ 關於平弧片的介紹

① 平弧片是指貴金屬表面會有一處是最高的位置，並且高度會隨著最高的位置往兩側漸漸變低的樣態，通常最高的位置就是貴金屬出現轉彎的位置。

② 平弧片的亮部位於最高的位置，且亮部形狀通常是一條線；暗部位於距離亮部最遠的兩側。

③ 平弧片的水彩顏色呈現，從亮部到暗部的顏色依序為：最白 ➡ 次白 ➡ 淺白 ➡ 貴金屬本體顏色 ➡ 最淺的深色 ➡ 次深色 ➡ 最深色。

貴金屬水彩呈現・水滴形

水滴形 平片

DROP FLAT

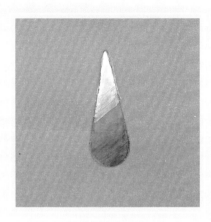

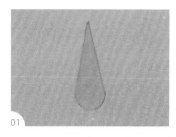

01

取 A1，以 2 號筆筆腹在水滴形線稿內暈染上色，以繪製水滴形平片的底色。（註：底色須均勻塗滿。）

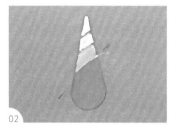

02

等底色乾後，先洗筆，再取 A2，以 0 號筆筆尖從水滴形平片上側向中間暈染上色，以繪製亮部。（註：預設光線來自左上角；亮部分成三個層次，越上側顏色越白，越中間越淡。）

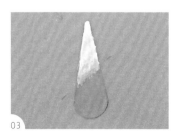

03

先洗筆，再取 A3，以筆尖從水滴形平片上側向中間暈染。

COLOR 調色方法 ─────

(A1) Z11 黑灰 ❸ ＋ Z05 矢車菊藍 ❶ ＋ 水 ❾

(A2) Z12 白 ❾ ＋ 水 ❶

(A3) 水 ❸

(A4) Z11 黑灰 ❾ ＋ 水 ❶

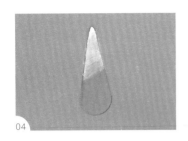

重複步驟 3，以筆尖將亮部顏料塗畫均勻。

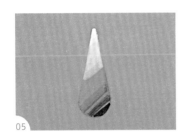

先洗筆，再取 A4，以筆尖從水滴形平片右下側向中間暈染上色，以繪製暗部。（註：亮部與暗部之間須預留底色區域；暗部分成三個層次，越右下側顏色越深，越中間越淡。）

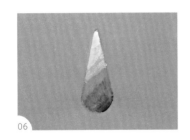

先洗筆，再取 A3，以筆尖從水滴形平片右下側向中間暈染。

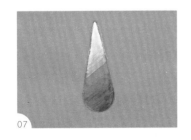

最後，重複步驟 6，以筆尖將暗部顏料塗畫均勻，即完成水滴形平片繪製。（註：關於平片的介紹，請參考 P.47。）

水滴形平片
繪製動態影片
QRcode

貴金屬水彩呈現・水滴形

水滴形拱片

DROP BULGE

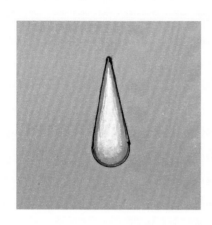

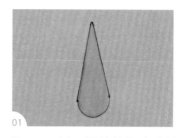

01

取 A1，以 2 號筆筆腹在水滴形線稿內暈染上色，以繪製水滴形拱片的底色。（註：底色須均勻塗滿。）

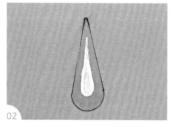

02

等底色乾後，先洗筆，再取 A2，以 0 號筆筆尖在水滴形拱片中間暈染上色，以繪製亮部。（註：亮部形狀與拱片形狀相同，且形狀須縮小。）

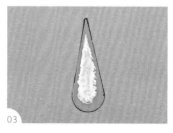

03

先洗筆，再取 A3，以筆尖從亮部中間向外暈染，使亮部分出層次。

COLOR 調色方法 ——

(A1) Z11 黑灰 ❸ ＋ Z05 矢車菊藍 ❶ ＋ 水 ❾

(A2) Z12 白 ❾ ＋ 水 ❶

(A3) 水 ❸

(A4) Z11 黑灰 ❾ ＋ 水 ❶

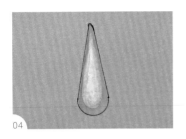

04

重複步驟 3，以筆尖將向外暈染的亮部顏料塗畫均勻。（註：亮部越外側顏色越淡，越中間越白。）

05

重複步驟 2，以加強亮部上色。

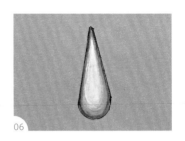

06

先洗筆，再取 A4，以筆尖在水滴形拱片外側暈染上色，以繪製暗部。

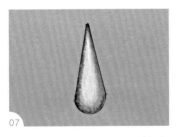

07

先洗筆，再取 A3，以筆尖從暗部向內暈染，使暗部分出層次。（註：亮部與暗部之間須預留底色區域。）

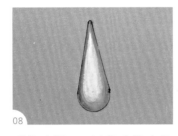

08

重複步驟 7，以筆尖將向內暈染的暗部顏料塗畫均勻。（註：暗部越外側顏色越深，越中間越淡。）

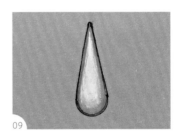

09

最後，先洗筆，再取 A4，以筆尖在水滴形拱片外側勾線，以加強拱片外框線上色，即完成水滴形拱片繪製。（註：關於拱片的介紹，請參考 P.49。）

水滴形拱片
繪製動態影片
QRcode

貴金屬水彩呈現·水滴形

水滴形
平弧片

DROP ARC

COLOR 調色方法 ——

Ⓐ1 Z11黑灰❸＋Z05矢車菊
藍❶＋水❾

Ⓐ2 Z12白❾＋水❶

Ⓐ3 水❸

Ⓐ4 Z11黑灰❾＋水❶

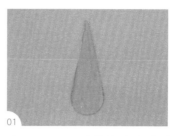

01

取 A1，以 2 號筆筆腹在水滴形線稿內暈染上色，以繪製水滴形平弧片的底色。（註：底色須均勻塗滿。）

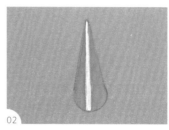

02

等底色乾後，先洗筆，再取 A2，以 0 號筆筆尖在水滴形平弧片中間暈染一條線，以繪製亮部。

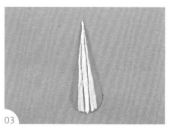

03

重複步驟 2，從中間向左、右兩側持續繪製線條。

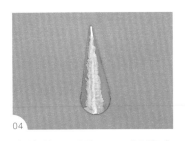

04

先洗筆，再取 A3，以筆尖將亮部的兩側向外暈染。

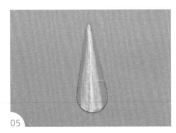

05

重複步驟 4，將兩側向外暈染的亮部顏料塗畫均勻。（註：亮部越外側顏色越淡，越中間越白。）

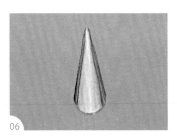

06

先洗筆，再取 A4，從水滴形平弧片左、右兩側向中間暈染上色，以繪製暗部。（註：亮部與暗部之間須預留底色區域；暗部越外側顏色越深，越中間越淡。）

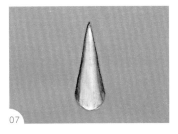

07

先洗筆，再取 A3，以筆尖從暗部向中間暈染。

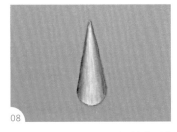

08

重複步驟 7，將暗部的顏料塗畫均勻。

09

最後，重複步驟 2，加強亮部上色，即完成水滴形平弧片繪製。（註：關於平弧片的介紹，請參考 P.51。）

水滴形平弧片
繪製動態影片
QRcode

貴金屬水彩呈現 · 圓形

圓形平片

ROUND FLAT

COLOR 調色方法

- (A1) Z02黃❸＋Z04紅❶＋水❶
- (A2) Z12白❾＋水❶
- (A3) 水❸
- (A4) Z10黑咖啡❾＋水❶

STEP BY STEP　步驟方法

01

取 A1，以 2 號筆筆腹在圓形線稿內暈染上色，以繪製圓形平片的底色。（註：底色須均勻塗滿。）

02

等底色乾後，先洗筆，再取 A2，以 0 號筆筆尖從圓形平片左上側向中間暈染上色，以繪製亮部。（註：預設光線來自左上角；亮部分成三個層次，越左上側顏色越白，越中間越淡。）

03

先洗筆，再取 A3，以筆尖將亮部顏料塗畫均勻。

先洗筆，再取 A4，以筆尖從圓形平片右下側向中間暈染上色，以繪製暗部。（註：亮部與暗部之間須預留底色區域；暗部分成三個層次，越右下側顏色越深，越中間越淡。）

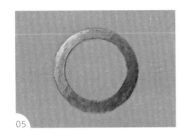

先洗筆，再取 A3，以筆尖將暗部顏料塗畫均勻。

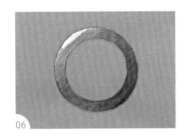

最後，先洗筆，再分別取 A2 及 A4，以筆尖暈染圓形平片左上側及右下側，以加強亮部及暗部上色，即完成圓形平片繪製。（註：關於平片的介紹，請參考 P.47。）

圓形平片
繪製動態影片
QRcode

貴金屬水彩呈現・圓形

圓形拱片

ROUND BULGE

COLOR 調色方法

(A1) Z01 土黃❾＋水❶

(A2) Z12 白❾＋水❶

(A3) 水❸

(A4) Z10 黑咖啡❾＋水❶

01

取 A1，以 2 號筆筆腹在圓形線稿內暈染上色，以繪製圓形拱片的底色。（註：底色須均勻塗滿。）

02

等底色乾後，先洗筆，再取 A2，以 0 號筆筆尖在圓形拱片中間暈染上色，以繪製亮部。（註：亮部形狀與拱片形狀相同，且形狀須縮小。）

03

先洗筆，再取 A3，以筆尖從亮部中間向外暈染。

04

重複步驟 3，以筆尖將向外暈染的亮部顏料塗畫均勻。（註：亮部越外側顏色越淡，越中間越白。）

05

重複步驟 2，以加強亮部上色。

06

先洗筆，再取 A4，以筆尖在圓形拱片外側暈染上色，以繪製暗部。

07

先洗筆，再取 A3，以筆尖從暗部向內暈染，以使暗部顏料塗畫均勻。（註：亮部與暗部之間須預留底色區域；暗部越外側顏色越深，越中間越淡。）

08

最後，先洗筆，再取 A4，以筆尖在水滴形拱片外側勾線，以加強拱片外框線上色，即完成圓形拱片繪製。（註：關於拱片的介紹，請參考 P.49。）

圓形拱片
繪製動態影片
QRcode

貴金屬水彩呈現・圓形

圓形
平弧片

ROUND ARC

COLOR 調色方法 ————

Ⓐ1 Z11黑灰❸＋Z05泰國
藍❶＋水❾

Ⓐ2 Z12白❾＋水❶

Ⓐ3 水❸

Ⓐ4 Z11黑灰❾＋水❶

STEP BY STEP 步驟方法 ————

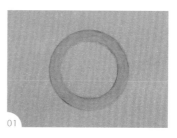
01

取 A1，以 2 號筆筆腹在圓形線稿內暈染上色，
以繪製圓形平弧片的底色。（註：底色須均勻
塗滿。）

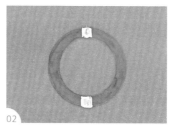
02

等底色乾後，先洗筆，再取 A2，以 0 號筆筆尖
在水滴形平弧片中間暈染上色，以繪製亮部。

03

重複步驟 2，從中間向左、右兩側持續暈染上
色。

04

先洗筆，再取 A3，以筆尖
將亮部的兩側向外暈染，以
使亮部顏料塗畫均勻。（註：
亮部越外側顏色越淡，越中
間越白。）

05

先洗筆，再取 A4，從圓形
平弧片左右兩側向中間暈染
上色，以繪製暗部。（註：
亮部與暗部之間須預留底色
區域；暗部越外側顏色越深，
越中間越淡。）

06

先洗筆，再取 A3，以筆尖
從暗部向中間暈染，以使暗
部顏料塗畫均勻。

07

先洗筆，再取 A1，以筆腹
在圓形中間繪製圓形平弧片
的內壁厚度。（註：因為平弧
片本身有弧度，所以會在前視
的視角，看見內壁的厚度。）

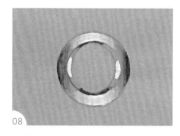

08

重複步驟 2 和 5，在圓形平弧
片的內壁厚度上繪製亮部及
暗部。（註：內壁厚度的暗部
會與表面亮部相鄰；內壁厚度
的亮部會與表面暗部相鄰。）

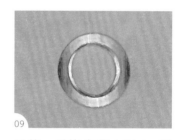

09

最後，重複步驟 4 和 6，將
內壁厚度的亮部及暗部顏料
塗畫均勻，並加強表面亮部
上色，即完成圓形平弧片繪
製。（註：關於平弧片的介紹，
請參考 P.51。）

圓形平弧片
繪製動態影片
QRcode

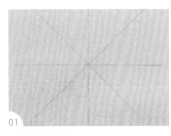

貴金屬水彩呈現

錐形運用
CONE APPLICATION

COLOR 調色方法

(A1) Z02黃❸＋Z04紅❶＋水❶

(A2) Z12白❾＋水❶

(A3) 水❸

(A4) Z10黑咖啡❾＋水❶

01　以三角板為輔助，以自動鉛筆在透明描圖紙背面繪製米字導線。（註：米字導線繪製可參考 P.15。）

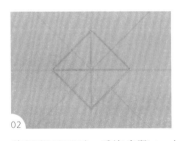

02　將紙翻至正面，重複步驟 1，繪製邊長為 20mm 的四方形。

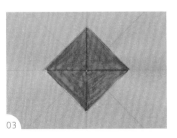

03　取 A1，以 2 號筆筆腹在四方形線稿內暈染上色，以繪製底色。（註：底色須均勻塗滿。）

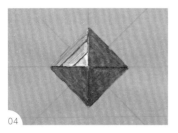

04

等底色乾後，先洗筆，再取
A2，以 0 號筆筆尖從四方形
中間向左上側暈染上色，以
繪製亮部。（註：預設光線來
自左上角；亮部分成三個層次，
越左上側顏色越淡，越中間越
白。）

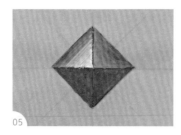

05

先洗筆，再取 A3，以筆尖
從亮部中間向左上側暈染，
以將亮部顏料塗畫均勻。

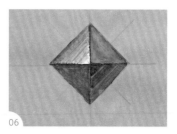

06

先洗筆，再取 A4，以筆尖
從四方形中間向右下側暈染
上色，以繪製暗部。（註：
暗部分成三個層次，越中間
顏色越深，越右下側越淡。）

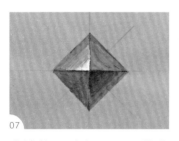

07

先洗筆，再取 A3，以筆尖
從暗部中間向右下側暈染，
以將暗部顏料塗畫均勻。

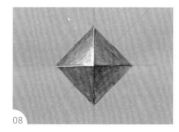

08

最後，先洗筆，再分別取 A2
和 A4，以筆尖繪製左上側
亮部的三角形白色稜線，以
及右下側暗部的黑咖啡色稜
線，即完成錐形運用繪製。

◆ 關於錐形運用的介紹

① 繪製錐形體時，可將錐形體視為四個平片進行繪製。

② 錐形體的亮部位於最靠近光源的面；暗部位於最遠離光源的面。

綜合運用

COMPREHENSIVE APPLICATION

綜合運用作品 01

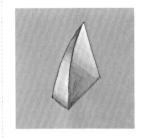

① 平片；② 平弧片。

綜合運用作品 02

角錐形。

綜合運用作品 03

① 拱片；② 平弧片。

綜合運用作品 04

① 平弧片；② 拱片。

綜合運用作品 05

① 平弧片；② 拱片；
③ 平片。

綜合運用作品 06

① 拱片；② 拱片；③ 拱片。

SECTION: 07
綜合運用作品 07

① 拱片；② 平弧片；
③ 拱片；④ 拱片。

SECTION: 08
綜合運用作品 08

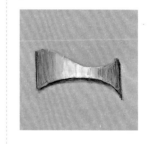

平弧片。

SECTION: 09
綜合運用作品 09

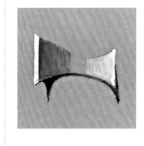

凹片。

SECTION: 10
綜合運用作品 10

拱片。

SECTION: 11
綜合運用作品 11

凹片。

SECTION: 12
綜合運用作品 12

拱片。

綜合運用作品 13

凹片。

綜合運用作品 14

平弧片。

綜合運用作品 15

拱片。

綜合運用作品 16

拱片。

綜合運用作品 17

拱片 + 平弧片。

綜合運用作品 18

① 拱片；② 平弧片。

綜合運用作品 19

① 平片；② 金字塔形。

綜合運用作品 20

① 錐形體；② 平片；③ 球體、拱片；④ 球體、拱片。

綜合運用作品 21

 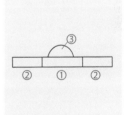

俯視圖。　　側視圖。　　① 拱片；② 平片。　　① 平弧片；② 平片；③ 拱片。

綜合運用作品 22

 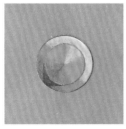 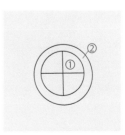

俯視圖。　　側視圖。　　① 拱片；② 平片。　　① 平弧片；② 平片；③ 拱片。

鍛敲金屬

FORGED METAL

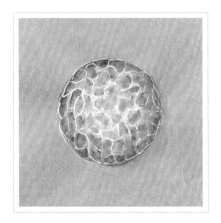

鍛敲金屬變化 01

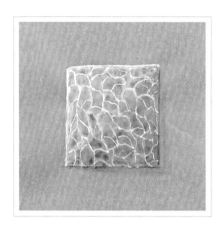

鍛敲金屬變化 02

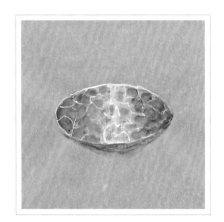

鍛敲金屬變化 03

鍛敲金屬變化 01
繪製動態影片
QRcode

基礎一點透視圖

BASIC ONE POINT PERSPECTIVE

一點透視圖

◆ 一點透視圖的基本概念

一點透視圖又可稱為單點透視圖，是所有透視圖法中最簡單的一種，可以讓繪製出的物品呈現自然的立體感。

繪製一點透視圖時，須先設定只有一個遠方的消失點，並且不論將物品繪製在畫紙的上、下、左、右側，都能讓物品往遠方延伸出去的線條都匯聚在同一個消失點的位置。

另外，若將一點透視圖的消失點設定在距離較遠處，消失點就不一定會出現在畫紙上，而是會落在畫紙的範圍之外。

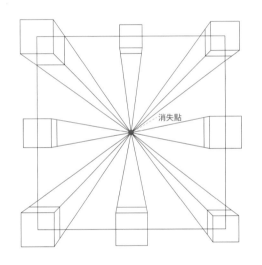

消失點

◆ 戒指的一點透視圖

在了解一點透視圖的基本概念後，若想繪製具有立體感的戒指，即可先在畫紙上繪製一個消失點，並設定好戒指的直徑、寬度後，再繪製戒指。

不過，建議消失點在畫紙上的位置，須避免與欲繪製的戒指距離太近，否則繪製出的戒指容易變形。

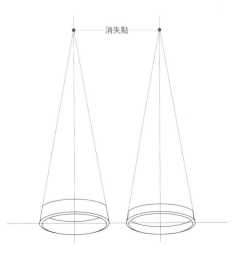

消失點

	男戒	女戒
常見戒指寬度	2.5～3mm。	2mm。
常見戒指大小	長邊直徑 22～25 mm 的 20°橢圓形。	長邊直徑 18～20 mm 的 20°橢圓形。

戒指透視圖呈現

◆ 基本形 01

基本形 01
繪製動態影片
QRcode

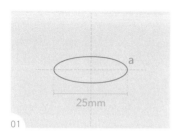

01

以橢圓板為輔助，取 20°的
長邊直徑 25mm 的橢圓形模
板，以自動鉛筆在透明描圖
紙上繪製出一個橢圓形 a。
（註：橢圓形的長邊直徑為戒
圍大小。）

02

在橢圓形 a 上側測量出 3mm
距離的位置，繪製 A 點。
（註：此步驟測量的距離為戒
指寬度。）

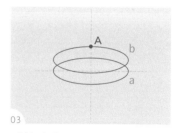

03

重複步驟 1，在距離橢圓形
a 上側 3mm 處繪製另一個
橢圓形 b。（註：將橢圓形模
板上側放在 A 點上繪製。）

04

以自動鉛筆在橢圓形 a、b 之
間的左右兩側繪製線段，將
兩個橢圓形連接在一起，以
繪製戒指。

05

在橢圓形 a 內部繪製一個較
小的橢圓形 c，以繪製戒指
的厚度。

06

最後，將戒指線稿暈染上色，
即完成基本形 01 繪製。（註：
貴金屬水彩呈現可參考 P.45。）

◆ 基本形 02

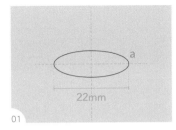

01

以橢圓板為輔助，取 20°的長邊直徑 22mm 的橢圓形模板，以自動鉛筆在透明描圖紙上繪製出一個橢圓形 a。（註：橢圓形的長邊直徑為戒圍大小。）

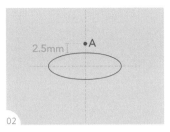

02

在橢圓形 a 上側，測量出 2.5mm 距離的位置，繪製 A 點。（註：此步驟測量的距離為戒指寬度。）

03

重複步驟 1，在距離橢圓形 a 上側 2.5mm 處繪製另一個橢圓形 b。（註：將橢圓形模板上側放在 A 點上繪製。）

04

以自動鉛筆在橢圓形 a、b 之間的左右兩側繪製線段，將兩個橢圓形連接在一起，以繪製戒指。

05

最後，將戒指線稿暈染上色，即完成基本形 02 繪製。（註：貴金屬水彩呈現可參考 P.45。）

◆ 基本形 03

01

以橢圓板為輔助，取 20°的長邊直徑 22mm 的橢圓形模板，以自動鉛筆在透明描圖紙上繪製出一個橢圓形 a。（註：橢圓形的長邊直徑為戒圍大小。）

02

在橢圓形 a 上側，測量出 2.5mm 距離的位置，繪製 A 點。（註：此步驟測量的距離為戒指寬度。）

03

重複步驟 1，在距離橢圓形 a
上側 2.5mm 處繪製另一個橢
圓形 b，並在 a、b 之間繪製
一條弧線 c。（註：將橢圓形
模板上側放在 A 點上繪製；弧
線 c 為戒指接合處。）

04

以自動鉛筆在橢圓形 a、b 之
間的左右兩側繪製線段，將
兩個橢圓形連接在一起，以
繪製戒指。

05

最後，將戒指線稿暈染上色，
即完成基本形 03 繪製。（註：
貴金屬水彩呈現可參考 P.45。）

◆ 基本形 04

基本形 04
繪製動態影片
QRcode

01

以橢圓板為輔助，取 20°的
長邊直徑 20mm 的橢圓形模
板，以自動鉛筆在透明描圖
紙上繪製出一個橢圓形 a。
（註：橢圓形的長邊直徑為戒
圍大小。）

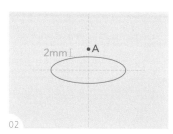

02

在橢圓形 a 上側，測量出
2mm 距離的位置，繪製 A
點。（註：此步驟測量的距離
為戒指寬度。）

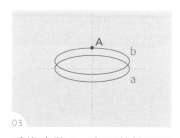

03

重複步驟 1，在距離橢圓形
a 上側 3mm 處繪製另一個
橢圓形 b。（註：將橢圓形模
板上側放在 A 點上繪製。）

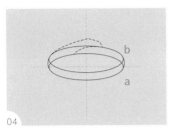

04

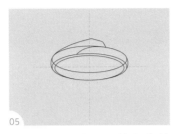

05

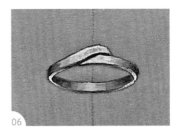

06

以自動鉛筆在橢圓形 a、b 之間的左右兩側繪製線段，將兩個橢圓形連接在一起，以繪製戒指，並在戒指上繪製凸起的造型輪廓虛線。

以自動鉛筆將造型輪廓虛線繪製成實線，以確定戒指最終造型。

最後，將戒指線稿暈染上色，即完成基本形 04 繪製。（註：貴金屬水彩呈現可參考 P.45。）

SECTION 03
變化形

◆ 變化形 01

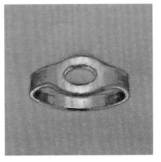

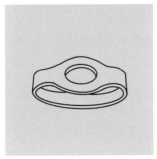

◆ 變化形 02

◆ 變化形 03

◆ 變化形 04

◆ 變化形 05

◆ 變化形 06

◆ 變化形 07

◆ 變化形 08

◆ 變化形 09

鑽石基礎刻面水彩呈現

鑽石或有色寶石的運用

APPLICATION OF DIAMONDS OR COLORED GEMSTONES

關於小顆鑽石、小顆紅寶石的繪製須知，以及將鑽石或有色寶石運用在耳環與墜飾上的範例圖示，以下將分別進行介紹。

SECTION. 01
小顆鑽石

指實際大小約 1.2mm ～ 2mm 左右的鑽石，小顆鑽石的繪製方法會因為本身所在位置的光源明暗度差異，而有不同的水彩表現方式。

❊ 所在位置光源偏暗時的繪製方法

繪製須知說明	使用顏色
鑽石本體顏色是灰色 A1；亮部顏色是淡白色 A2。	A1：Z11 黑灰 ❸ + Z05 矢車菊藍 ❶ + 水 ❾ A2：Z12 白 ❺ + 水 ❺

❊ 所在位置光源適中時的繪製方法

繪製須知說明	使用顏色
鑽石本體顏色是灰色 A1；亮部顏色是白色 A2。	A1：Z11 黑灰 ❸ + Z05 矢車菊藍 ❶ + 水 ❾ A2：Z12 白 ❾ + 水 ❶

❊ 所在位置光源明亮時的繪製方法

繪製須知說明	使用顏色
鑽石本體顏色是灰色 A1；次亮部顏色是淡白色 A2；最亮部顏色是白色 A3。	A1：Z11 黑灰 ❸ + Z05 矢車菊藍 ❶ + 水 ❾ A2：Z12 白 ❺ + 水 ❺ A3：Z12 白 ❾ + 水 ❶

繪製須知說明	使用顏色
整顆鑽石顏色為白色 A1。	A1：白❾＋水❶

小顆紅寶石

指實際大小約 1.2mm ～ 2mm 左右的紅寶石，小顆紅寶石的繪製方法會因為本身所在位置的光源明暗度差異，而有不同的水彩表現方式。

‡ 所在位置光源偏暗時的繪製方法

繪製須知說明	使用顏色
紅寶石本體顏色是紅色 A1；亮部顏色是淡白色 A2，且範圍較小。	A1：Z04紅❾＋水❶ A2：Z12白❺＋水❺

‡ 所在位置光源適中時的繪製方法

繪製須知說明	使用顏色
紅寶石本體顏色是紅色 A1；亮部顏色是淡白色 A2，且範圍較大。	A1：Z04紅❾＋水❶ A2：Z12白❺＋水❺

‡ 所在位置光源明亮時的繪製方法

繪製須知說明	使用顏色
紅寶石本體顏色是紅色 A1；亮部顏色是白色 A2。	A1：Z04紅❾＋水❶ A2：Z12白❾＋水❶

‡ 所在位置光源強烈的繪製方法

繪製須知說明	使用顏色
紅寶石本體顏色是紅色 A1；亮部顏色是先塗白色 A2，並用水 A3 暈染開來；塗第二次白色 A2，以繪製亮部的層次。	A1：Z04紅❾＋水❶ A2：Z12白❾＋水❶ A3：水❸

將鑽石或有色寶石運用在耳環與墜飾上

關於切面有色寶石水彩呈現，請參考 P.96。

◆ 耳環 01

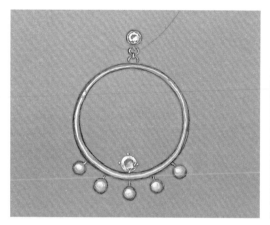 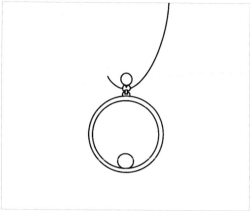

◆ 墜飾 01

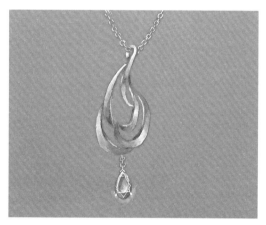 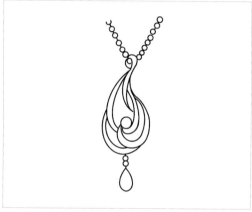

◆ 耳環 02

◆ 墜飾 02

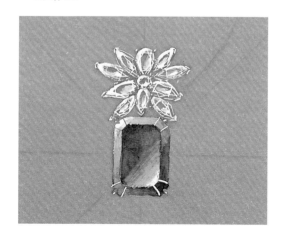 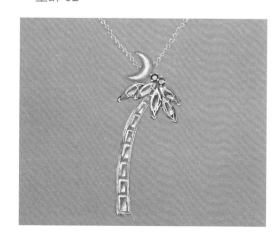

圓形
明亮式切割

ROUND BRILLIANT CUT

01

取 A1，以 2 號筆筆腹在圓形明亮式線稿內暈染上色，以繪製底色。（註：底色須均勻塗滿；圓形明亮式切割線稿繪製可參考 P.17。）

02

等底色乾後，先洗筆，再取 A2，以 0 號筆筆尖在腰上刻面的左上側及桌面的右下側暈染上色，以繪製亮部。（註：預設光線來自左上角；關於圓形寶石光影表現分析，請參考 P.29。）

03

先洗筆，再取 A3，以筆尖從亮部向中間暈染上色，以將亮部顏料塗畫均勻。（註：亮部分成三個層次，越中間顏色越淡。）

COLOR　調色方法 ——

(A1) Z11黑灰 ❸＋ Z05矢車菊藍 ❶＋水 ❾

(A2) Z12白 ❾＋水 ❶

(A3) 水 ❸

(A4) Z11黑灰 ❾＋水 ❶

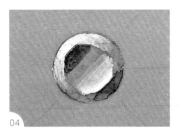

04

先洗筆，再取 A4，以筆尖在
腰上刻面的右下側及桌面的
左上側暈染上色，以繪製暗
部。（註：亮部與暗部之間須
預留底色區域。）

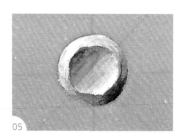

05

先洗筆，再取 A3，以筆尖從
暗部向中間暈染上色，以將
暗部顏料塗畫均勻。（註：暗
部分成三個層次，越中間顏色
越淡。）

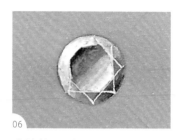

06

先洗筆，再取 A2，以筆尖繪
製鑽石的刻面稜線。（註：須
預留腰上刻面亮部位置的刻面
稜線不繪製。）

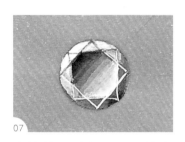

07

先洗筆，再取 A4，以筆尖
在腰上刻面的左上側繪製鑽
石的刻面稜線。

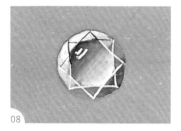

08

最後，先洗筆，再取 A2，
以筆尖在桌面的左上側繪製
鑽石的反光處，即完成圓形
明亮式切割繪製。

圓形明亮式切割
繪製動態影片
QRcode

3

鑽石基礎刻面水彩呈現

橢圓形
切割

OVAL CUT

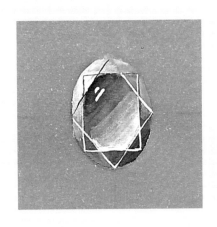

COLOR 調色方法 ————

(A1) Z11黑灰 ❸ ＋ Z05矢車菊藍 ❶ ＋ 水 ❾

(A2) Z12白 ❾ ＋ 水 ❶

(A3) 水 ❸

(A4) Z11黑灰 ❾ ＋ 水 ❶

STEP BY STEP　步驟方法 ————

01

取 A1，以 2 號筆筆腹在橢圓形線稿內暈染上色，以繪製底色。（註：底色須均勻塗滿；橢圓形切割線稿繪製可參考 P.18。）

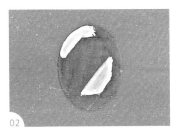

02

等底色乾後，先洗筆，再取 A2，以 0 號筆筆尖在腰上刻面的左上側及桌面的右下側暈染上色，以繪製亮部。（註：預設光線來自左上角；關於橢圓形寶石光影表現分析，請參考 P.30。）

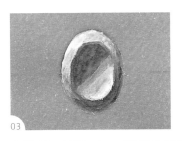

03

先洗筆，再取 A3，以筆尖從亮部向中間暈染上色，以將亮部顏料塗畫均勻。（註：亮部分成三個層次，越中間顏色越淡。）

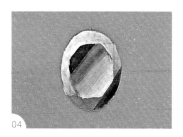

04

先洗筆，再取 A4，以筆尖在腰上刻面的右下側及桌面的左上側暈染上色，以繪製暗部。（註：亮部與暗部之間須預留底色區域。）

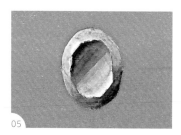

05

先洗筆，再取 A3，以筆尖從暗部向中間暈染上色，以將暗部顏料塗畫均勻。（註：暗部分成三個層次，越中間顏色越淡。）

06

先洗筆，再取 A2，以筆尖繪製鑽石的刻面稜線。（註：須預留腰上刻面亮部位置的刻面稜線不繪製。）

07

先洗筆，再取 A4，以筆尖在腰上刻面的左上側繪製鑽石的刻面稜線。

08

最後，先洗筆，再取 A2，以筆尖在桌面的左上側繪製鑽石的反光處，即完成橢圓形切割繪製。

鑽石基礎刻面水彩呈現

馬眼形
切割

MARQUISE CUT

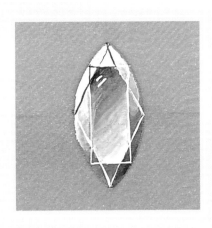

(A1) Z11 黑灰 ❸ + Z05 矢車菊藍 ❶ + 水 ❾

(A2) Z12 白 ❾ + 水 ❶

(A3) 水 ❸

(A4) Z11 黑灰 ❾ + 水 ❶

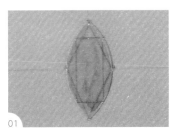

01

取 A1，以 2 號筆筆腹在馬眼形線稿內暈染上色，以繪製底色。（註：底色須均勻塗滿；馬眼形切割線稿繪製可參考 P.19。）

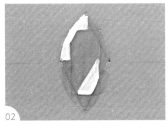

02

等底色乾後，先洗筆，再取 A2，以 0 號筆筆尖在腰上刻面的左上側及桌面的右下側暈染上色，以繪製亮部。（註：預設光線來自左上角；關於馬眼形寶石光影表現分析，請參考 P.31。）

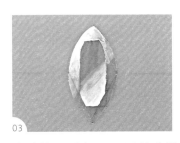

03

先洗筆，再取 A3，以筆尖從亮部向中間暈染上色，以將亮部顏料塗畫均勻。（註：亮部分成三個層次，越中間顏色越淡。）

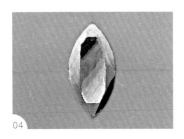

04

先洗筆，再取 A4，以筆尖在腰上刻面的右下側及桌面的左上側暈染上色，以繪製暗部。（註：亮部與暗部之間須預留底色區域。）

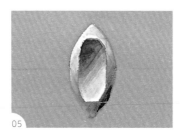

05

先洗筆，再取 A3，以筆尖從暗部向中間暈染上色，以將暗部顏料塗畫均勻。（註：暗部分成三個層次，越中間顏色越淡。）

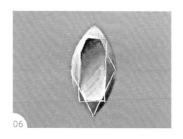

06

先洗筆，再取 A2，以筆尖繪製鑽石的刻面稜線。（註：須預留腰上刻面亮部位置的刻面稜線不繪製。）

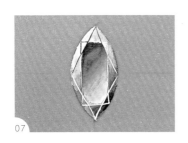

07

先洗筆，再取 A4，以筆尖在腰上刻面的左上側繪製鑽石的刻面稜線。

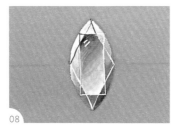

08

最後，先洗筆，再取 A2，以筆尖在桌面的左上側繪製鑽石的反光處，即完成馬眼形切割繪製。

鑽石基礎刻面水彩呈現

梨形切割

PEAR CUT

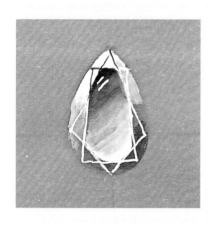

COLOR 調色方法 ─────

Ⓐ1 Z11 黑灰 ❸ ＋ Z05 矢車菊藍 ❶ ＋ 水 ❾

Ⓐ2 Z12 白 ❾ ＋ 水 ❶

Ⓐ3 水 ❸

Ⓐ4 Z11 黑灰 ❾ ＋ 水 ❶

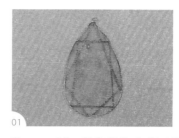

01

取 A1，以 2 號筆筆腹在梨形線稿內暈染上色，以繪製底色。（註：底色須均勻塗滿；梨形切割線稿繪製可參考 P.21。）

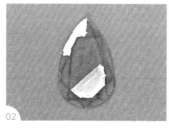

02

等底色乾後，先洗筆，再取 A2，以 0 號筆筆尖在腰上刻面的左上側及桌面的右下側暈染上色，以繪製亮部。（註：預設光線來自左上角；關於梨形寶石光影表現分析，請參考 P.32。）

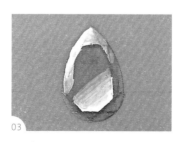

03

先洗筆，再取 A3，以筆尖從亮部向中間暈染上色，以將亮部顏料塗畫均勻。（註：亮部分成三個層次，越中間顏色越淡。）

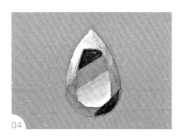

04

先洗筆,再取 A4,以筆尖在
腰上刻面的右下側及桌面的
左上側暈染上色,以繪製暗
部。(註:亮部與暗部之間須
預留底色區域。)

05

先洗筆,再取 A3,以筆尖從
暗部向中間暈染上色,以將
暗部顏料塗畫均勻。(註:暗
部分成三個層次,越中間顏色
越淡。)

06

先洗筆,再取 A2,以筆尖繪
製鑽石的刻面稜線。(註:須
預留腰上刻面亮部位置的刻面
稜線不繪製。)

07

先洗筆,再取 A4,以筆尖
在腰上刻面的左上側繪製鑽
石的刻面稜線。

08

最後,先洗筆,再取 A2,以
筆尖在桌面的左上側繪製鑽
石的反光處,即完成梨形切
割繪製。

鑽石基礎刻面水彩呈現

心形切割

HEART CUT

01

取 A1，以 2 號筆筆腹在心形線稿內暈染上色，以繪製底色。（註：底色須均勻塗滿；心形切割線稿繪製可參考 P.23。）

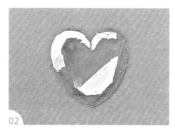

02

等底色乾後，先洗筆，再取 A2，以 0 號筆筆尖在腰上刻面的左上側及桌面的右下側暈染上色，以繪製亮部。（註：預設光線來自左上角。）

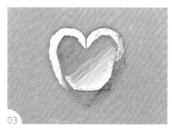

03

先洗筆，再取 A3，以筆尖從亮部向中間暈染上色，以將亮部顏料塗畫均勻。（註：亮部分成三個層次，越中間顏色越淡。）

COLOR 調色方法

(A1) Z11黑灰 ③ ＋ Z05矢車菊藍 ① ＋ 水 ⑨

(A2) Z12白 ⑨ ＋ 水 ①

(A3) 水 ③

(A4) Z11黑灰 ⑨ ＋ 水 ①

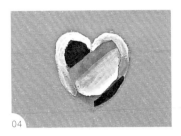

04

先洗筆，再取 A4，以筆尖在腰上刻面的右下側及桌面的左上側暈染上色，以繪製暗部。（註：亮部與暗部之間須預留底色區域。）

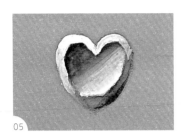

05

先洗筆，再取 A3，以筆尖從暗部向中間暈染上色，以將暗部顏料塗畫均勻。（註：暗部分成三個層次，越中間顏色越淡。）

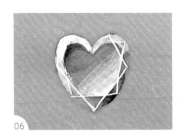

06

先洗筆，再取 A2，以筆尖繪製鑽石的刻面稜線。（註：須預留腰上刻面亮部位置的刻面稜線不繪製。）

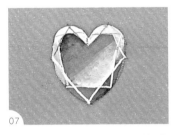

07

先洗筆，再取 A4，以筆尖在腰上刻面的左上側繪製鑽石的刻面稜線。

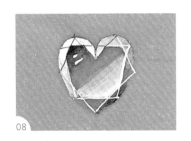

08

最後，先洗筆，再取 A2，以筆尖在桌面的左上側繪製鑽石的反光處，即完成心形切割繪製。

鑽石基礎刻面水彩呈現

矩形切割

BAGUETTE CUT

Ⓐ1 Z11黑灰❸＋ Z05矢車菊藍❶＋水❾

Ⓐ2 Z12白❾＋水❶

Ⓐ3 水❸

Ⓐ4 Z11黑灰❾＋水❶

STEP BY STEP　步驟方法

01

取 A1，以 2 號筆筆腹在矩形線稿內暈染上色，以繪製底色。（註：底色須均勻塗滿；矩形切割線稿繪製可參考 P.25。）

02

等底色乾後，先洗筆，再取 A2，以 0 號筆筆尖在腰上刻面的左上側及桌面的右下側暈染上色，以繪製亮部。（註：預設光線來自左上角；關於矩形寶石光影表現分析，請參考 P.33。）

03

先洗筆，再取 A3，以筆尖從亮部向中間暈染上色，以將亮部顏料塗畫均勻。（註：亮部分成三個層次，越中間顏色越淡。）

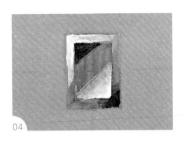

04

先洗筆，再取 A4，以筆尖在腰上刻面的右下側及桌面的左上側暈染上色，以繪製暗部。（註：亮部與暗部之間須預留底色區域。）

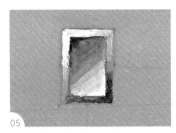

05

先洗筆，再取 A3，以筆尖從暗部向中間暈染上色，以將暗部顏料塗畫均勻。（註：暗部分成三個層次，越中間顏色越淡。）

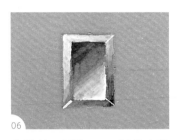

06

先洗筆，再取 A2，以筆尖繪製鑽石的刻面稜線。（註：須預留腰上刻面亮部位置的刻面稜線不繪製。）

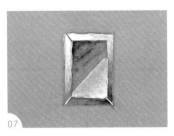

07

先洗筆，再取 A4，以筆尖在腰上刻面的左上側繪製鑽石的刻面稜線。

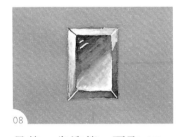

08

最後，先洗筆，再取 A2，以筆尖在桌面的左上側繪製鑽石的反光處，即完成矩形切割繪製。

鑽石基礎刻面水彩呈現

梯形切割

TAPERED BAGUETTE CUT

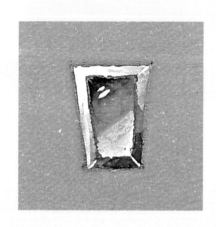

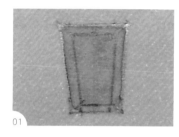

01

取 A1，以 2 號筆筆腹在梯形線稿內暈染上色，以繪製底色。（註：底色須均勻塗滿；梯形切割線稿繪製可參考 P.26。）

COLOR　調色方法

(A1) Z11黑灰 **3** ＋ Z05矢車菊藍 **1** ＋水 **9**

(A2) Z12白 **9** ＋水 **1**

(A3) 水 **3**

(A4) Z11黑灰 **9** ＋水 **1**

02

等底色乾後，先洗筆，再取 A2，以 0 號筆筆尖在腰上刻面的左上側及桌面的右下側暈染上色，以繪製亮部。（註：預設光線來自左上角；關於梯形寶石光影表現分析，請參考 P.34。）

03

先洗筆，再取 A3，以筆尖從亮部向中間暈染上色，以將亮部顏料塗畫均勻。（註：亮部分成三個層次，越中間顏色越淡。）

04

先洗筆，再取 A4，以筆尖在腰上刻面的右下側及桌面的左上側暈染上色，以繪製暗部。（註：亮部與暗部之間須預留底色區域。）

05

先洗筆，再取 A3，以筆尖從暗部向中間暈染上色，以將暗部顏料塗畫均勻。（註：暗部分成三個層次，越中間顏色越淡。）

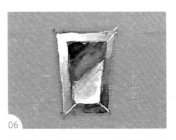

06

先洗筆，再取 A2，以筆尖繪製鑽石的刻面稜線。（註：須預留腰上刻面亮部位置的刻面稜線不繪製。）

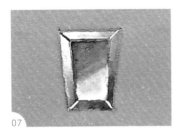

07

先洗筆，再取 A4，以筆尖在腰上刻面的左上側繪製鑽石的刻面稜線。

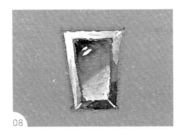

08

最後，先洗筆，再取 A2，以筆尖在桌面的左上側繪製鑽石的反光處，即完成梯形切割繪製。

鑽石基礎刻面水彩呈現

祖母綠形切割

EMERALD CUT

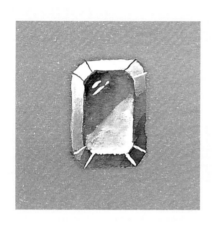

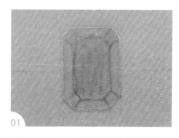
01

取 A1，以 2 號筆筆腹在祖母綠形線稿內暈染上色，以繪製底色。（註：底色須均勻塗滿；祖母綠形切割線稿繪製可參考 P.27。）

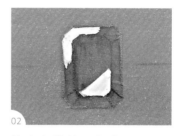
02

等底色乾後，先洗筆，再取 A2，以 0 號筆筆尖在腰上刻面的左上側及桌面的右下側暈染上色，以繪製亮部。（註：預設光線來自左上角；關於祖母綠形寶石光影表現分析，請參考 P.35。）

03

先洗筆，再取 A3，以筆尖從亮部向中間暈染上色，以將亮部顏料塗畫均勻。（註：亮部分成三個層次，越中間顏色越淡。）

COLOR 調色方法

A1　Z11黑灰❸＋ Z05矢車菊藍❶＋水❾

A2　Z12白❾＋水❶

A3　水❸

A4　Z11黑灰❾＋水❶

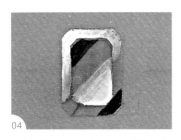

04

先洗筆，再取 A4，以筆尖在腰上刻面的右下側及桌面的左上側暈染上色，以繪製暗部。（註：亮部與暗部之間須預留底色區域。）

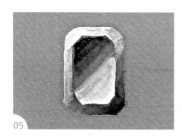

05

先洗筆，再取 A3，以筆尖從暗部向中間暈染上色，以將暗部顏料塗畫均勻。（註：暗部分成三個層次，越中間顏色越淡。）

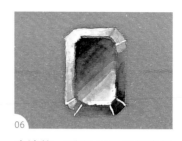

06

先洗筆，再取 A2，以筆尖繪製鑽石的刻面稜線。（註：須預留腰上刻面亮部位置的刻面稜線不繪製。）

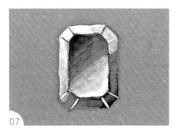

07

先洗筆，再取 A4，以筆尖在腰上刻面的左上側及右上側繪製鑽石的刻面稜線。

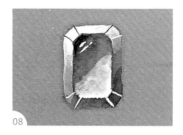

08

最後，先洗筆，再取 A2，以筆尖在桌面的左上側繪製鑽石的反光處，即完成祖母綠形切割繪製。

切面有色寶石水彩呈現

橢圓形切割
藍寶石

OVAL CUT SAPPHIRE

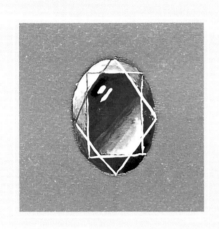

(A1) Z05矢車菊藍❾＋水❶

(A2) Z12白❾＋水❶

(A3) 水❸

(A4) Z11黑灰❾＋水❶

01

取 A1，以2號筆筆腹在橢圓形線稿內暈染上色，以繪製底色。（註：底色須均勻塗滿；橢圓形切割線稿繪製可參考 P.18。）

02

等底色乾後，先洗筆，再取 A2，以 0 號筆筆尖在腰上切面的左上側及桌面的右下側暈染上色，以繪製亮部。（註：預設光線來自左上角；關於橢圓形寶石光影表現分析，請參考 P.30。）

03

先洗筆，再取 A3，以筆尖從亮部向中間暈染上色，以將亮部顏料塗畫均勻。（註：亮部分成三個層次，越中間顏色越淡。）

04

先洗筆，再取 A4，以筆尖在腰上切面的右下側及桌面的左上側暈染上色，以繪製暗部。（註：亮部與暗部之間須預留底色區域。）

05

先洗筆，再取 A3，以筆尖從暗部向中間暈染上色，以將暗部顏料塗畫均勻。（註：暗部分成三個層次，越中間顏色越淡。）

06

先洗筆，再取 A2，以筆尖繪製藍寶石的切面稜線。（註：須預留腰上切面亮部位置的切面稜線不繪製。）

07

先洗筆，再取 A1，以筆尖在腰上切面的左上側繪製藍寶石的切面稜線。

08

最後，先洗筆，再取 A2，以筆尖在桌面的左上側繪製藍寶石的反光處，即完成橢圓形切割藍寶石繪製。

橢圓形切割藍寶石
繪製動態影片
QRcode

切面有色寶石水彩呈現

梨形切割紅寶石

PEAR CUT RUBY

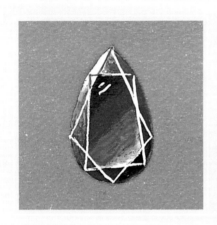

COLOR 調色方法

- (A1) Z04紅❾＋水❶
- (A2) Z12白❾＋水❶
- (A3) 水❸
- (A4) Z10黑咖啡❾＋水❶

01

取 A1，以 2 號筆筆腹在梨形線稿內暈染上色，以繪製底色。（註：底色須均勻塗滿；梨形切割線稿繪製可參考 P.21。）

02

等底色乾後，先洗筆，再取 A2，以 0 號筆筆尖在腰上切面的左上側及桌面的右下側暈染上色，以繪製亮部。（註：預設光線來自左上角；關於梨形寶石光影表現分析，請參考 P.32。）

03

先洗筆，再取 A3，以筆尖從亮部向中間暈染上色，以將亮部顏料塗畫均勻。（註：亮部分成三個層次，越中間顏色越淡。）

04

先洗筆,再取 A4,以筆尖在腰上切面的右下側及桌面的左上側暈染上色,以繪製暗部。(註:亮部與暗部之間須預留底色區域。)

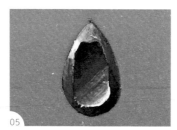

05

先洗筆,再取 A3,以筆尖從暗部向中間暈染上色,以將暗部顏料塗畫均勻。(註:暗部分成三個層次,越中間顏色越淡。)

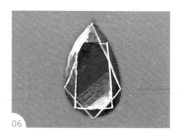

06

先洗筆,再取 A2,以筆尖繪製紅寶石的切面稜線。(註:須預留腰上切面亮部位置的切面稜線不繪製。)

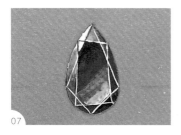

07

先洗筆,再取 A1,以筆尖在腰上切面的左上側繪製紅寶石的切面稜線。

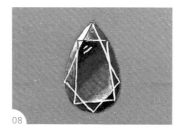

08

最後,先洗筆,再取 A2,以筆尖在桌面的左上側繪製紅寶石的反光處,即完成梨形切割紅寶石繪製。

梨形切割紅寶石
繪製動態影片
QRcode

切面有色寶石水彩呈現

心形切割
粉紅色寶石

HEART CUT
PINK GEMSTONE

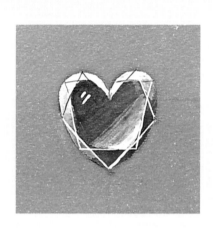

(A1) Z04紅❺＋水❺

(A2) Z12白❾＋水❶

(A3) 水❸

(A4) Z10黑咖啡❾＋水❶

STEP BY STEP　步驟方法 ————

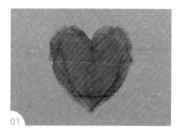

01

取 A1，以 2 號筆筆腹在心形線稿內暈染上色，以繪製底色。（註：底色須均勻塗滿；心形切割線稿繪製可參考 P.23。）

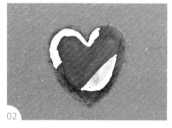

02

等底色乾後，先洗筆，再取 A2，以 0 號筆筆尖在腰上切面的左上側及桌面的右下側暈染上色，以繪製亮部。（註：預設光線來自左上角。）

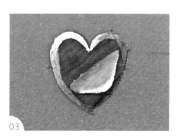

03

先洗筆，再取 A3，以筆尖從亮部向中間暈染上色，以將亮部顏料塗畫均勻。（註：亮部分成三個層次，越中間顏色越淡。）

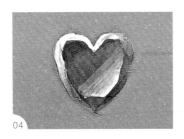

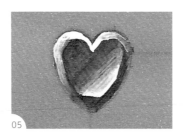

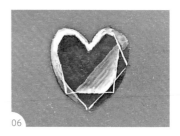

04 先洗筆，再取 A4，以筆尖在腰上切面的右下側及桌面的左上側暈染上色，以繪製暗部。（註：亮部與暗部之間須預留底色區域。）

05 先洗筆，再取 A3，以筆尖從暗部向中間暈染上色，以將暗部顏料塗畫均勻。（註：暗部分成三個層次，越中間顏色越淡。）

06 先洗筆，再取 A2，以筆尖繪製粉紅色寶石的切面稜線。（註：須預留腰上切面亮部位置的切面稜線不繪製。）

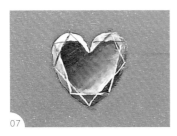

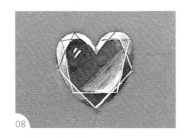

07 先洗筆，再取 A1，以筆尖在腰上切面的左上側及右上側繪製粉紅色寶石的切面稜線。

08 最後，先洗筆，再取 A2，以筆尖在桌面的左上側繪製粉紅色寶石的反光處，即完成心形切割粉紅色寶石繪製。

心形切割粉紅色寶石
繪製動態影片
QRcode

切面有色寶石水彩呈現

祖母綠形
切割祖母綠

EMERALD CUT
EMERALD

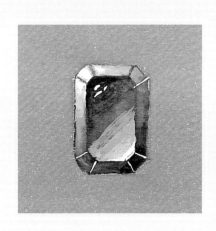

(A1) Z07 祖母綠❾＋水❶

(A2) Z12 白❾＋水❶

(A3) 水❸

(A4) Z11 黑灰❾＋水❶

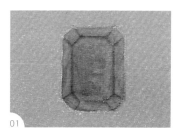

01

取 A1，以 2 號筆筆腹在祖母綠形線稿內暈染上色，以繪製底色。（註：底色須均勻塗滿；祖母綠形切割線稿繪製可參考 P.27。）

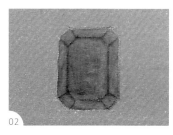

02

等底色乾後，先洗筆，再取 A2，以 0 號筆筆尖在腰上切面的左上側及桌面的右下側暈染上色，以繪製亮部。（註：預設光線來自左上角；關於祖母綠形寶石光影表現分析，請參考 P.35。）

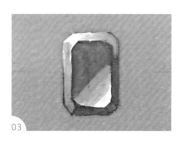

03

先洗筆，再取 A3，以筆尖從亮部向中間暈染上色，以將亮部顏料塗畫均勻。（註：亮部分成三個層次，越中間顏色越淡。）

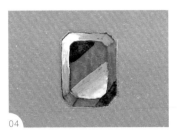

04

先洗筆，再取 A4，以筆尖在腰上切面的右下側及桌面的左上側暈染上色，以繪製暗部。（註：亮部與暗部之間須預留底色區域。）

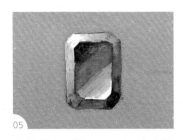

05

先洗筆，再取 A3，以筆尖從暗部向中間暈染上色，以將暗部顏料塗畫均勻。（註：暗部分成三個層次，越中間顏色越淡。）

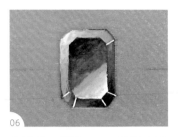

06

先洗筆，再取 A2，以筆尖繪製祖母綠的切面稜線。（註：須預留腰上切面亮部位置的切面稜線不繪製。）

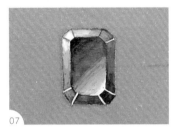

07

先洗筆，再取 A1，以筆尖在腰上切面的左上側及右上側繪製祖母綠的切面稜線。

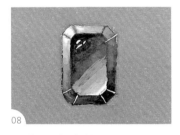

08

最後，先洗筆，再取 A2，以筆尖在桌面的左上側繪製祖母綠的反光處，即完成祖母綠形切割祖母綠繪製。

祖母綠形切割
祖母綠繪製動態
影片 QRcode

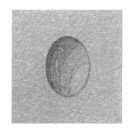

透明蛋面寶石

TRANSPARENT CABOCHON

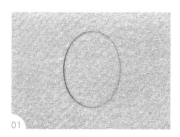

01
以橢圓板為輔助，以自動鉛筆在透明描圖紙上繪製一個橢圓形。

02
在橢圓形右下側繪製一條弧形虛線，並預留右下側不上色，以繪製暗部。（註：預設光線來自左上角；透明蛋面寶石會透光，因此暗部顏色較亮。）

03
在橢圓形左上側繪製反光線及反光點。

04
在橢圓形內繪製兩條弧形虛線，以將橢圓形分成 a、b、c、d 四區。

05
在 a 區塗畫上色，並將 a 區填滿最深色，以繪製最亮部。（註：透明蛋面寶石的亮部會反光，因此反光下的亮部顏色較暗，a 區顏色最深。）

06
在 b 區塗畫上色，並將 b 區填滿次深色，以繪製次亮部。（註：b 區顏色次深。）

07
在 c 區塗畫上色，並將 c 區填滿最淺色，以繪製次暗部，即完成透明蛋面寶石繪製。（註：c 區顏色最淺；d 區不上色。）

不透明蛋面寶石

OPAQUE CABOCHON

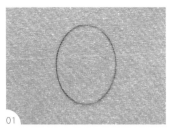

01 以橢圓板為輔助，以自動鉛筆在透明描圖紙上繪製一個橢圓形。

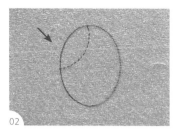

02 在橢圓形左上側繪製一條弧形虛線，並預留左上側不上色，以繪製亮部。（註：預設光線來自左上角。）

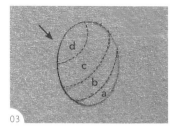

03 在橢圓形內繪製兩條弧形虛線，以將橢圓形分成 a、b、c、d 四區。

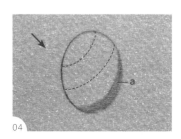

04 在 a 區塗畫上色，並將 a 區填滿最深色，以繪製最暗部。（註：不透明蛋面寶石不透光，因此背光處顏色較暗，a 區顏色最深。）

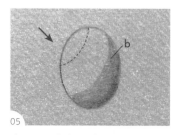

05 在 b 區塗畫上色，並將 b 區填滿次深色，以繪製次暗部。（註：b 區顏色次深。）

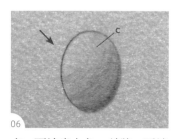

06 在 c 區塗畫上色，並將 c 區填滿最淺色，以繪製次亮部，即完成不透明蛋面寶石繪製。（註：c 區顏色最淺；d 區不上色。）

鑲嵌台座認識與繪製

RECOGNITION AND DRAWING OF INLAID PEDESTAL

圓形明亮式切割寶石及四爪鑲嵌台座

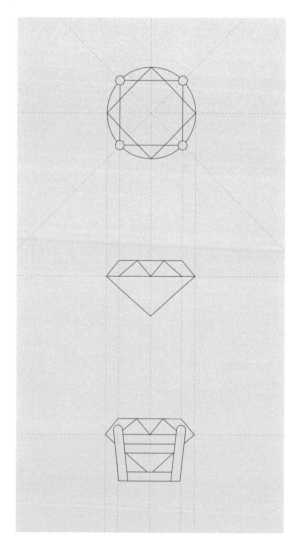

此為圓形明亮式切割寶石及四爪鑲嵌台座的繪製示意圖，共包含：圓形明亮式切割寶石的俯視圖、側視圖，以及圓形明亮式切割寶石加上四爪鑲嵌台座的側視圖。關於俯視圖、側視圖的詳細說明，請參考 P.148。

✳ 繪製須知

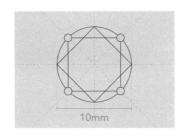

① 此示意圖的圓形明亮式切割寶石為直徑 10mm 的圓形。關於圓形明亮式切割的寶石基礎刻面繪圖的繪製步驟，請參考 P.17。

② 計算鑽石或寶石標準高度的公式：鑽石或寶石在俯視圖中形狀的最小直徑 ×0.6，以此示意圖為例，寶石高度 = 圓形直徑 10mm×0.6=6 mm。（註：實際繪製有色寶石時，通常會直接測量手邊的寶石高度，並依照測量出的數據進行繪製，因為有時為了讓有色寶石呈現足夠美觀的色澤，人們會在切割寶石時，故意增加或減少寶石的高度，所以有時寶石的實際高度會不符合公式計算的結果；鑽石的切割比較精準，因此通常鑽石實際高度能夠符合公式。）

③ 繪製寶石的前視圖時，通常會讓寶石上方的冠部占總高度的約 1/3，以此示意圖為例，寶石高度為 6mm，則上方冠部高度約 2mm。（註：實際繪製有色寶石時，通常會直接測量寶石上方冠部高度，並依照測量出的數據進行繪製。）

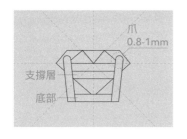

④ 此示意圖的鑲嵌台座是有支撐層及四個爪的爪台，寶石的鑲嵌方式為爪鑲；一般爪子高度約為 0.8 ～ 1mm。

NG 的爪台設計：爪台底部高於寶石尖底，導致寶石尖底凸出。

⑤ 繪製爪台時，須注意爪台底部須低於寶石的尖底，否則設計出的戒指會讓寶石尖底刺傷配戴者；建議先將寶石繪製完畢，再開始設計鑲嵌台座。

橢圓形切割寶石及四爪鑲嵌台座

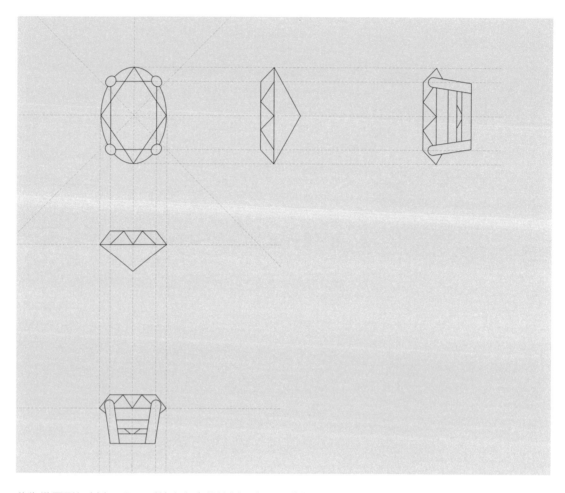

此為橢圓形切割寶石及四爪鑲嵌台座的繪製示意圖,共包含:橢圓形切割寶石的俯視圖、前視圖、側視圖,以及橢圓形切割寶石加上四爪鑲嵌台座的前視圖和側視圖。關於俯視圖、前視圖、側視圖的詳細說明,請參考 P.148。

⁑ 繪製須知

① 因為橢圓形有兩種直徑長度,所以可繪製出兩種角度的橢圓形切割寶石加上四爪鑲嵌台座的側面示意圖。

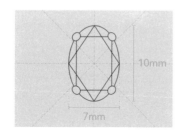

② 此示意圖的橢圓形切割寶石為 50° 的長邊直徑 10mm、短邊直徑 7mm 的橢圓形。關於橢圓形切割的寶石基礎刻面繪圖的繪製步驟,請參考 P.18。

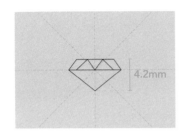 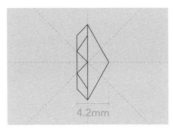

③ 計算鑽石或寶石標準高度的公式：鑽石或寶石在俯視圖中形狀的最小直徑 ×0.6，以此示意圖為例，寶石高度 = 橢圓形短邊直徑 7mm×0.6=4.2 mm；不論是前視圖或側視圖，繪製出的寶石高度須相同。（註：實際繪製有色寶石時，通常會直接測量手邊的寶石高度，並依照測量出的數據進行繪製，因為有時為了讓有色寶石呈現足夠美觀的色澤，人們會在切割寶石時，故意增加或減少寶石的高度，所以有時寶石的實際高度會不符合公式計算的結果；鑽石的切割比較精準，因此通常鑽石實際高度能夠符合公式。）

④ 繪製寶石的前視圖時，通常會讓寶石上方的冠部占總高度的約 1/3，以此示意圖為例，寶石高度為 4.2mm，則上方冠部高度約 1.4mm。（註：實際繪製有色寶石時，通常會直接測量寶石上方冠部高度，並依照測量出的數據進行繪製。）

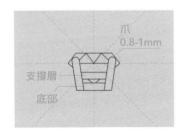

⑤ 此示意圖的鑲嵌台座是有支撐層及四個爪的爪台，寶石的鑲嵌方式為爪鑲；一般爪子高度約為 0.8 ～ 1mm。

⑥ 繪製爪台時，須注意爪台底部須低於寶石的尖底，否則設計出的戒指會讓寶石尖底刺傷配戴者；建議先將寶石繪製完畢，再開始設計鑲嵌台座。

NG 的爪台設計：爪台底部高於寶石尖底，導致寶石尖底凸出。

梨形切割寶石及四爪鑲嵌台座

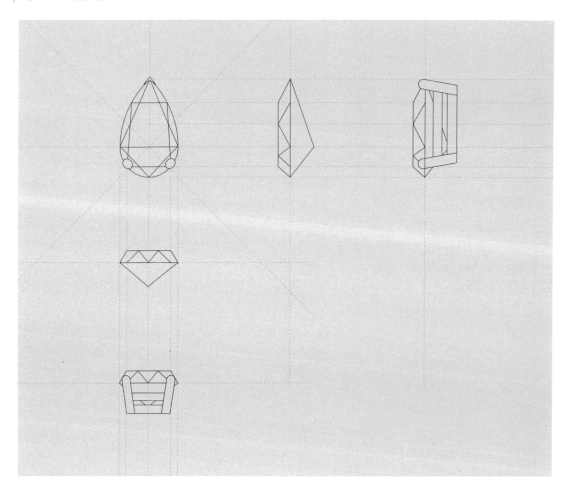

此為梨形切割寶石及四爪鑲嵌台座的繪製示意圖,共包含:梨形切割寶石的俯視圖、前視圖、側視圖,以及梨形切割寶石加上四爪鑲嵌台座的前視圖和側視圖。關於俯視圖、前視圖、側視圖的詳細說明,請參考 P.148。

※ 繪製須知

① 因為梨形有兩種直徑長度,所以可繪製出兩種角度的梨形切割寶石加上四爪鑲嵌台座的側面示意圖。

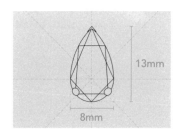

② 此示意圖的梨形切割寶石是較長直徑 13mm、短邊直徑 8mm 的梨形。關於梨形切割的寶石基礎刻面繪圖的繪製步驟,請參考 P.21。

③ 計算鑽石或寶石標準高度的公式：鑽石或寶石在俯視圖中形狀的最小直徑 ×0.6，以此示意圖為例，寶石高度 = 梨形較短直徑 8mm×0.6=4.8 mm；不論是前視圖或側視圖，繪製出的寶石高度須相同。（註：實際繪製有色寶石時，通常會直接測量手邊的寶石高度，並依照測量出的數據進行繪製，因為有時為了讓有色寶石呈現足夠美觀的色澤，人們會在切割寶石時，故意增加或減少寶石的高度，所以有時寶石的實際高度會不符合公式計算的結果；鑽石的切割比較精準，因此通常鑽石實際高度能夠符合公式。）

④ 繪製寶石的前視圖時，通常會讓寶石上方的冠部占總高度的約 1/3，以此示意圖為例，寶石高度為 4.8mm，則上方冠部高度約 1.6mm。（註：實際繪製有色寶石時，通常會直接測量寶石上方冠部高度，並依照測量出的數據進行繪製。）

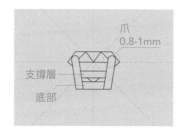

⑤ 此示意圖的鑲嵌台座是有支撐層及四個爪的爪台，寶石的鑲嵌方式為爪鑲；一般爪子高度約為 0.8～1mm。

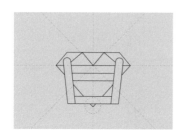

NG 的爪台設計：爪台底部高於寶石尖底，導致寶石尖底凸出。

⑥ 繪製爪台時，須注意爪台底部須低於寶石的尖底，否則設計出的戒指會讓寶石尖底刺傷配戴者；建議先將寶石繪製完畢，再開始設計鑲嵌台座。

祖母綠形切割寶石及四爪鑲嵌台座

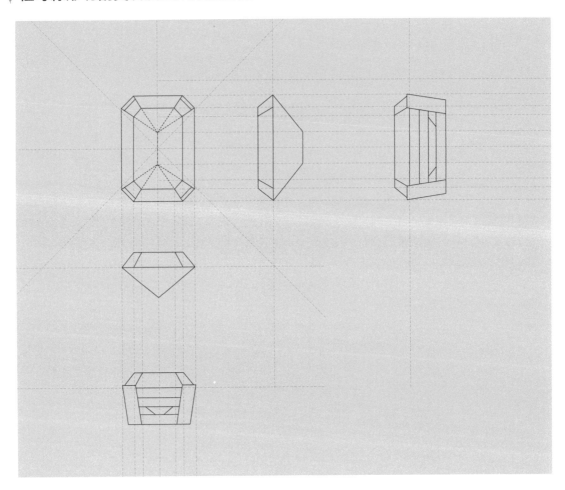

此為祖母綠形切割寶石及四爪鑲嵌台座的繪製示意圖，共包含：祖母綠形切割寶石的俯視圖、前視圖、側視圖，以及祖母綠形切割寶石加上四爪鑲嵌台座的前視圖和側視圖。關於俯視圖、前視圖、側視圖的詳細說明，請參考 P.148。

❉ 繪製須知

① 因為祖母綠形有兩種直徑長度，所以可繪製出兩種角度的祖母綠形切割寶石加上四爪鑲嵌台座的側面示意圖。

② 在以祖母綠形的較長直徑繪製出的寶石側視圖中，寶石的底部會是平面，而不是尖底。

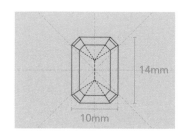

③ 此示意圖的祖母綠形切割寶石是較長直徑 14mm、短邊直徑 10mm 的祖母綠形。關於祖母綠形切割的寶石基礎刻面繪圖的繪製步驟，請參考 P.27。

④ 計算鑽石或寶石標準高度的公式：鑽石或寶石在俯視圖中形狀的最小直徑 ×0.6，以此示意圖為例，寶石高度 = 祖母綠形較短直徑 10mm×0.6=6 mm；不論是前視圖或側視圖，繪製出的**寶石高度須相同**。（註：實際繪製有色寶石時，通常會直接測量手邊的寶石高度，並依照測量出的數據進行繪製，因為有時為了讓有色寶石呈現足夠美觀的色澤，人們會在切割寶石時，故意增加或減少寶石的高度，所以有時寶石的實際高度會不符合公式計算的結果；鑽石的切割比較精準，因此通常鑽石實際高度能夠符合公式。）

⑤ 繪製寶石的前視圖時，通常會讓寶石上方的冠部占總高度的約 1/3，以此示意圖為例，寶石高度為 6mm，則上方冠部高度約 2mm。（註：實際繪製有色寶石時，通常會直接測量寶石上方冠部高度，並依照測量出的數據進行繪製。）

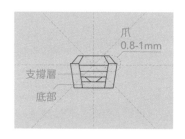

⑥ 此示意圖的鑲嵌台座是有支撐層及四個爪的爪台，寶石的鑲嵌方式為爪鑲；一般爪子高度約為 0.8～1mm。

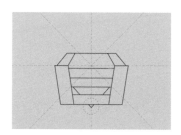

NG 的爪台設計：爪台底部高於寶石尖底，導致寶石尖底凸出。

⑦ 繪製爪台時，須注意爪台底部須低於寶石的尖底，否則設計出的戒指會讓寶石尖底刺傷配戴者；建議先將寶石繪製完畢，再開始設計鑲嵌台座。

圓形明亮式切割鑽石及六爪鑲嵌台座

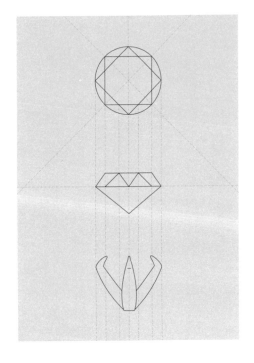

此為圓形明亮式切割鑽石及六爪鑲嵌台座的繪製示意圖，共包含：圓形明亮式切割鑽石的俯視圖、側視圖，以及圓形明亮式切割鑽石加上六爪鑲嵌台座的側視圖。關於俯視圖、側視圖的詳細說明，請參考 P.148。

❉ 繪製須知

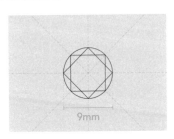

① 此示意圖的圓形明亮式切割鑽石為直徑 9mm 的圓形。關於圓形明亮式切割的鑽石基礎刻面繪圖的繪製步驟，請參考 P.17。

② 計算寶石或鑽石標準高度的公式：鑽石或鑽石在俯視圖中形狀的最小直徑 ×0.6，以此示意圖為例，鑽石高度 = 圓形直徑 9mm×0.6=5.4mm。（註：鑽石的切割比較精準，因此通常鑽石實際高度能夠符合公式。）

③ 繪製鑽石的前視圖時，通常會讓鑽石上方的冠部占總高度的約 1/3，以此示意圖為例，鑽石高度為 5.4mm，則上方冠部高度約 1.8mm。（註：實際繪製有色鑽石時，通常會直接測量鑽石上方冠部高度，並依照測量出的數據進行繪製。）

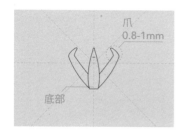

④ 此示意圖的鑲嵌台座是有六個爪、沒有支撐層的爪台，鑽石的鑲嵌方式為爪鑲，且沒有支撐層的爪台只適用於鑽石；一般爪子高度約為 0.8 ～ 1mm。

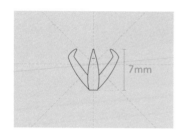

⑤ 繪製爪台時，須注意爪台高度須稍微大於鑽石高度，才能容納鑽石，以此示意圖為例，鑽石高度為 5.4mm，而爪台高度為 7mm；建議先將鑽石繪製完畢，再開始設計鑲嵌台座。

SECTION 06

蛋面寶石包鑲

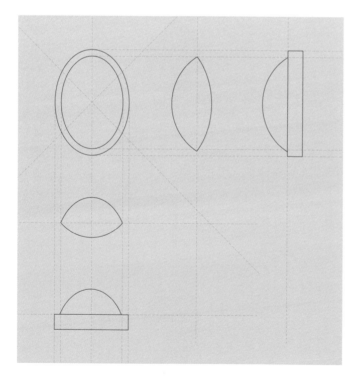

此為蛋面寶石及包鑲台座的繪製示意圖，共包含：蛋面寶石的俯視圖、前視圖、側視圖，以及蛋面寶石加上包鑲台座的前視圖和側視圖。關於俯視圖、前視圖、側視圖的詳細說明，請參考 P.148。

❈ 繪製須知

① 因為橢圓形有兩種直徑長度，所以可繪製出兩種角度的蛋面寶石加上四爪包鑲台座的側面示意圖。

② 此示意圖的鑲嵌方式為包鑲，適用於所有蛋面寶石。

透明蛋面藍寶石

CLEAR CABOCHON SAPPHIRE

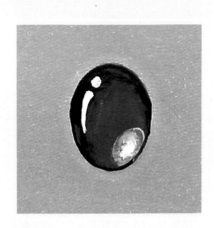

01

取 A1，以 2 號筆筆腹在橢圓形內暈染上色，以繪製底色。（註：底色須均勻塗滿；須取 50°長邊直徑 12mm 的橢圓板模板繪製線稿。）

02

等底色乾後，先洗筆，再取 A2，以 0 號筆筆尖在橢圓形右下側暈染上色，以繪製暗部的透光點。（註：預設光線來自左上角；透明蛋面寶石會透光，因此暗部顏色較亮。）

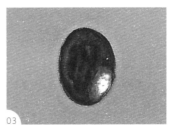

03

先洗筆，再取 A3，以筆尖從透光點向外暈染，以使透光點的呈現更自然。

COLOR 調色方法

(A1) Z05 矢車菊藍❾ + 水❶

(A2) Z12 白❾ + 水❶

(A3) 水❸

(A4) Z11 黑灰❾ + 水❶

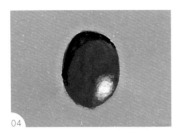

04

先洗筆，再取 A4，以筆尖在橢圓形左上側暈染上色，以繪製亮部。（註：透明蛋面寶石的亮部會反光，因此反光下的亮部顏色較暗。）

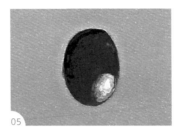

05

先洗筆，再取 A3，以筆尖從亮部向外暈染，以使亮部的呈現更自然。

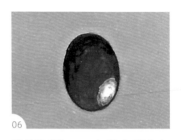

06

重複步驟 4-5，加強亮部上色後，洗筆，取 A4，以筆尖繪製蛋面寶石的輪廓線。

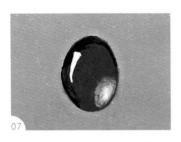

07

先洗筆，再取 A2，以筆尖在橢圓形左上側暈染上色，以繪製反光線。

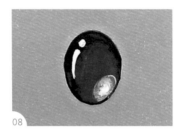

08

最後，重複步驟 7，繪製反光點，即完成透明蛋面藍寶石繪製。

透明蛋面
紅寶石

TRANSPARENT
CABOCHON RUBY

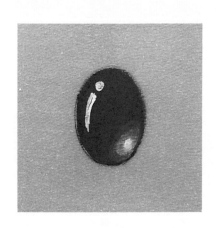

COLOR 調色方法 ————

(A1) Z04 紅❾ + 水❶

(A2) Z12 白❾ + 水❶

(A3) 水❸

(A4) Z10 黑咖啡❾ + 水❶

01

取 A1，以 2 號筆筆腹在橢圓形內暈染上色，以繪製底色。（註：底色須均勻塗滿；須取 50° 長邊直徑 12mm 的橢圓板模板繪製線稿。）

02

等底色乾後，先洗筆，再取 A2，以 0 號筆筆尖在橢圓形右下側暈染上色，以繪製暗部的透光點。（註：預設光線來自左上角；透明蛋面寶石會透光，因此暗部顏色較亮。）

03

先洗筆，再取 A3，以筆尖從透光點向外暈染，以使透光點的呈現更自然。

04

先洗筆，再取 A4，以筆尖
在橢圓形左上側暈染上色，
以繪製亮部。（註：透明蛋
面寶石的亮部會反光，因此
反光下的亮部顏色較暗。）

05

先洗筆，再取 A3，以筆尖
從亮部向外暈染，以使亮部
的呈現更自然。

06

重複步驟 4-5，加強亮部上色
後，洗筆，取 A4，以筆尖繪
製蛋面寶石的輪廓線。

07

先洗筆，再取 A2，以筆尖
在橢圓形左上側暈染上色，
以繪製反光線。

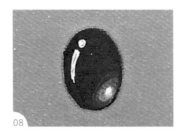

08

最後，重複步驟 7，繪製反
光點，即完成透明蛋面紅寶
石繪製。

③

基礎貓眼石

BASIC CHRYSOBERYL

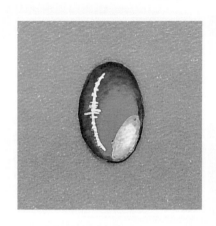

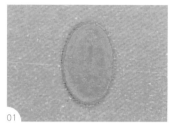

01

取 A1，以 2 號筆筆腹在橢圓形內暈染上色，以繪製底色。（註：底色須均勻塗滿；須取 40° 長邊直徑 12mm 的橢圓板模板繪製線稿。）

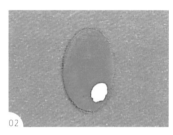

02

等底色乾後，先洗筆，再取 A2，以 0 號筆筆尖在橢圓形右下側暈染上色，以繪製暗部的透光點。（註：預設光線來自左上角；貓眼石會透光，因此暗部顏色較亮。）

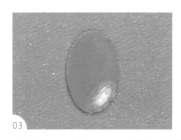

03

先洗筆，再取 A3，以筆尖從透光點向外暈染，以使透光點的呈現更自然。

COLOR 調色方法

A1 Z01 土黃 ❾ ＋ 水 ❶

A2 Z12 白 ❾ ＋ 水 ❶

A3 水 ❸

A4 Z10 黑咖啡 ❾ ＋ 水 ❶

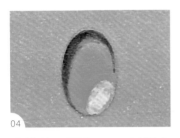

04

先洗筆，再取 A4，以筆尖
在橢圓形左上側暈染上色，
以繪製亮部。（註：貓眼石
的亮部會反光，因此反光下
的亮部顏色較暗。）

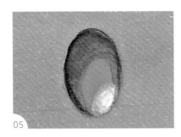

05

先洗筆，再取 A3，以筆尖
從亮部向外暈染，以使亮部
的呈現更自然。

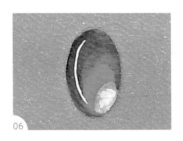

06

先洗筆，再取 A2，以筆尖
在橢圓形左側暈染上色，以
繪製反光線。

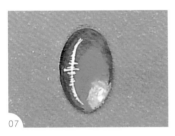

07

重複步驟 6，持續繪製反光
線。

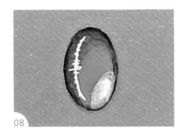

08

最後，先洗筆，再取 A4，以
筆尖繪製貓眼石的輪廓線，
即完成基礎貓眼石繪製。

基礎透明與不透明蛋面寶石水彩呈現・透明

基礎星光紅寶石

BASIC STAR RUBY

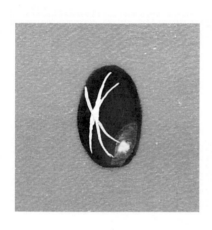

01

取 A1，以 2 號筆筆腹在橢圓形內暈染上色，以繪製底色。（註：底色須均勻塗滿；須取 40°長邊直徑 12mm 的橢圓板模板繪製線稿。）

COLOR 調色方法 ————

(A1)　Z04 紅 ❾ + 水 ❶

(A2)　Z12 白 ❾ + 水 ❶

(A3)　水 ❸

(A4)　Z10 黑咖啡 ❾ + 水 ❶

02

等底色乾後，先洗筆，再取 A2，以 0 號筆筆尖在橢圓形右下側暈染上色，以繪製暗部的透光點。（註：預設光線來自左上角；星光紅寶石會透光，因此暗部顏色較亮。）

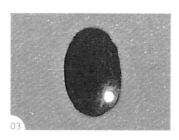

03

先洗筆，再取 A3，以筆尖從透光點向外暈染，以使透光點的呈現更自然。

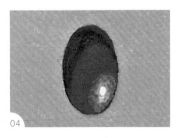

04

先洗筆，再取 A4，以筆尖在橢圓形左上側暈染上色，以繪製亮部。（註：星光紅寶石的亮部會反光，因此反光下的亮部顏色較暗。）

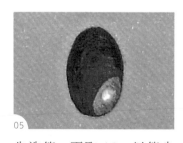

05

先洗筆，再取 A3，以筆尖從亮部向外暈染，以使亮部的呈現更自然。

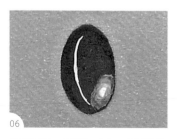

06

先洗筆，再取 A2，以筆尖在橢圓形左側暈染上色，以繪製第一條反光線。

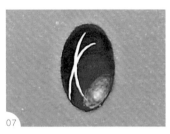

07

重複步驟 6，繪製第二條反光線。

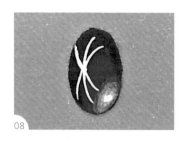

08

重複步驟 6，繪製第三條反光線。

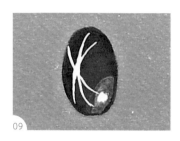

09

最後，先洗筆，再取 A4，以筆尖繪製星光紅寶石的輪廓線，即完成基礎星光紅寶石繪製。

<5>

白蛋白石

WHITE OPAL

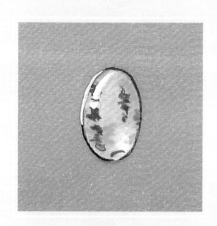

COLOR 調色方法

(A1) Z12白⑤ + 水⑤

(A2) Z12白⑨ + 水①

(A3) 水③

(A4) Z11黑灰⑨ + 水①

(A5) Z07祖母綠⑨ + 水①

(A6) Z04紅⑨ + 水①

(A7) Z05矢車菊藍⑨ + 水①

(A8) Z02黃⑨ + 水①

STEP BY STEP 步驟方法

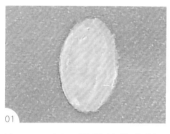

01

取 A1，以 2 號筆筆腹在橢圓形內暈染上色，以繪製底色。（註：底色須均勻塗滿；須取 40° 長邊直徑 12mm 的橢圓板模板繪製線稿。）

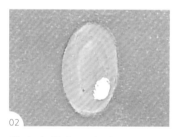

02

等底色乾後，先洗筆，再取 A2，以 0 號筆筆尖在橢圓形右下側暈染上色，以繪製暗部的透光點。（註：預設光線來自左上角；白蛋白石會透光，因此暗部顏色較亮。）

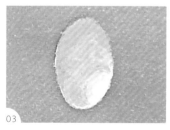

03

先洗筆，再取 A3，以筆尖從透光點向外暈染，以使透光點的呈現更自然。

04

先洗筆，再取 A4，以筆尖繪製白蛋白石的輪廓線。

05

先洗筆，再取 A5，以筆尖在橢圓形內任意小範圍暈染上色，以繪製祖母綠紋路。

06

重複步驟 5，取 A6，繪製紅色紋路。

07

重複步驟 5，取 A7，繪製矢車菊藍紋路。

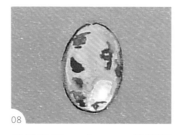

08

重複步驟 5，取 A8，繪製黃色紋路。（註：可將黃色紋路繪製在祖母綠紋路附近，以繪製出螢光綠色的視覺效果。）

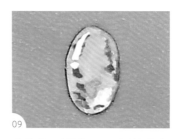

09

先洗筆，再取 A2，以筆尖在橢圓形左上側暈染上色，以繪製反光線及反光點。

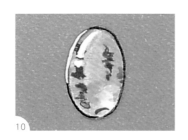

10

最後，重複步驟 9，繪製橢圓形左上側的輪廓線，以繪製反光線，即完成白蛋白石繪製。

白蛋白石
繪製動態影片
QRcode

基礎透明與不透明蛋面寶石水彩呈現・透明

黑蛋白石

BLACK OPAL

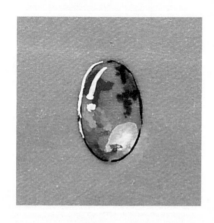

COLOR 調色方法

(A1) Z11 黑灰 ❸ + Z05 矢車菊
藍 ❶ + 水 ❾

(A2) Z12 白 ❾ + 水 ❶

(A3) 水 ❸

(A4) Z03 橘 ❾ + 水 ❶

(A5) Z07 祖母綠 ❾ + 水 ❶

(A6) Z05 矢車菊藍 ❾ + 水 ❶

(A7) Z02 黃 ❾ + 水 ❶

(A8) Z04 紅 ❾ + 水 ❶

(A9) Z11 黑灰 ❾ + 水 ❶

STEP BY STEP　步驟方法

01

取 A1，以 2 號筆筆腹在橢圓形內暈染上色，
以繪製底色。（註：底色須均勻塗滿；須取 40°
長邊直徑 12mm 的橢圓板模板繪製線稿。）

02

等底色乾後，先洗筆，再取 A2，以 0 號筆筆
尖在橢圓形右下側暈染上色，以繪製暗部的
透光點。（註：預設光線來自左上角；黑蛋白
石會透光，因此暗部顏色較亮。）

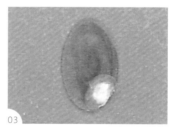

03

先洗筆，再取 A3，以筆尖從透光點向外暈染，
以使透光點的呈現更自然。

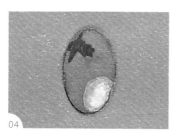

04

先洗筆，再取 A4，以筆尖在橢圓形內任意小範圍暈染上色，以繪製橘色紋路。

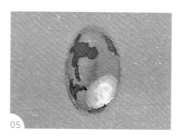

05

重複步驟 4，取 A5，繪製祖母綠紋路。

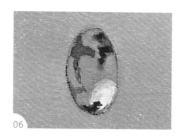

06

重複步驟 4，取 A6，繪製矢車菊藍紋路。

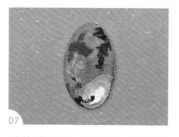

07

重複步驟 4，取 A7，繪製黃色紋路。（註：可將黃色紋路繪製在祖母綠紋路附近，以繪製出螢光綠色的視覺效果。）

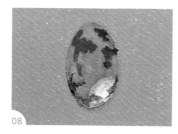

08

重複步驟 4，取 A8，繪製紅色紋路。

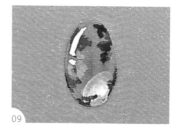

09

先洗筆，再取 A2，以筆尖在橢圓形左上側暈染上色，以繪製反光線及反光點。

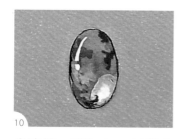

10

先洗筆，再取 A9，以筆尖繪製黑蛋白石的輪廓線。

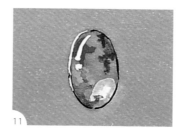

11

最後，先洗筆，再取 A2，以筆尖繪製黑蛋白石左上側的輪廓線，以繪製反光線，即完成黑蛋白石繪製。

⟨7⟩

火蛋白石

FIRE OPAL

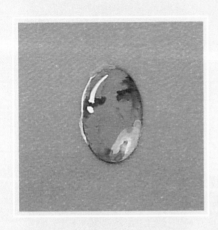

01

取 A1，以 2 號筆筆腹在橢圓形內暈染上色，以繪製底色。（註：底色須均勻塗滿；須取 40° 長邊直徑 12mm 的橢圓板模板繪製線稿。）

COLOR 調色方法

- (A1) Z01 土黃 ❺ + 水 ❺
- (A2) Z12 白 ❾ + 水 ❶
- (A3) 水 ❸
- (A4) Z07 祖母綠 ❾ + 水 ❶
- (A5) Z01 土黃 ❾ + 水 ❶
- (A6) Z10 黑咖啡 ❾ + 水 ❶

02

等底色乾後，先洗筆，再取 A2，以 0 號筆筆尖在橢圓形右下側暈染上色，以繪製暗部的透光點。（註：預設光線來自左上角；火蛋白石會透光，因此暗部顏色較亮。）

03

先洗筆，再取 A3，以筆尖從透光點向外暈染，以使透光點的呈現更自然。

04

先洗筆，再取 A4，以筆尖
在橢圓形內任意小範圍暈染
上色，以繪製祖母綠紋路。

05

重複步驟 4，取 A5，繪製土
黃色紋路。

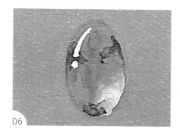

06

先洗筆，再取 A2，以筆尖
在橢圓形左上側暈染上色，
以繪製反光線及反光點。

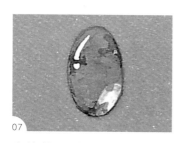

07

先洗筆，再取 A6，以筆尖
繪製火蛋白石的輪廓線。
（註：須預留左上側輪廓線不
繪製。）

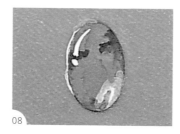

08

最後，先洗筆，再取 A2，
以筆尖繪製火蛋白石左上側
的輪廓線，以繪製反光線，
即完成火蛋白石繪製。

基礎透明與不透明蛋面寶石水彩呈現・透明

月光石

MOONSTONE

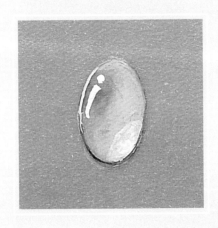

COLOR 調色方法

Ⓐ1 Z12白❺ + 水❺

Ⓐ2 Z12白❾ + 水❶

Ⓐ3 水❸

Ⓐ4 Z06泰國藍❾ + 水❶

Ⓐ5 Z11黑灰❾ + 水❶

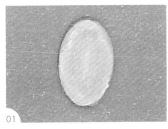

01

取 A1，以 2 號筆筆腹在橢圓形內暈染上色，以繪製底色。（註：底色須均勻塗滿；須取 40° 長邊直徑 12mm 的橢圓板模板繪製線稿。）

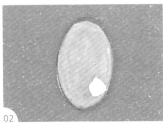

02

等底色乾後，先洗筆，再取 A2，以 0 號筆筆尖在橢圓形右下側暈染上色，以繪製暗部的透光點。（註：預設光線來自左上角；月光石會透光，因此暗部顏色較亮。）

03

先洗筆，再取 A3，以筆尖從透光點向外暈染，以使透光點的呈現更自然。

04

先洗筆，再取 A4，以筆尖
在橢圓形左上側暈染上色，
以繪製月光石的折射光點。
（註：月光石在特定角度下，
可折射出特殊顏色的光，且
藍色最常見。）

05

先洗筆，再取 A3，以筆尖
從折射光點向外暈染，以使
折射光點的呈現更自然。

06

先洗筆，再取 A2，以筆尖
在橢圓形左上側暈染上色，
以繪製反光線及反光點。

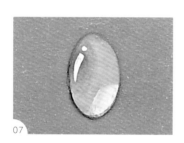

07

先洗筆，再取 A5，以筆尖繪
製月光石的輪廓線。（註：須
預留左上側輪廓線不繪製。）

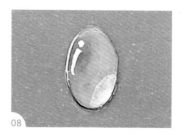

08

最後，先洗筆，再取 A2，
以筆尖繪製月光石左上側的
輪廓線，以繪製反光線，即
完成月光石繪製。

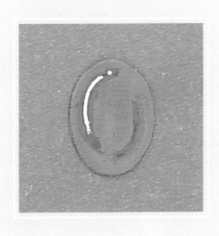

基礎透明與不透明蛋面寶石水彩呈現·不透明

粉紅珊瑚

PINK CORAL

COLOR 調色方法

(A1) Z04紅❻ + Z12白❸ + Z02黃❷ + 水❻　　(A3) 水❸

(A2) Z11黑灰❾ + 水❶　　(A4) Z12白❾ + 水❶

STEP BY STEP 步驟方法

01
取 A1，以 2 號筆筆腹在橢圓形內暈染上色，以繪製底色。（註：底色須均勻塗滿；須取 50° 長邊直徑 12mm 的橢圓板模板繪製線稿。）

02
等底色乾後，先洗筆，再取 A2，以 0 號筆筆尖在橢圓形左側暈染弧線，以繪製亮部。（註：預設光線來自左上角；粉紅珊瑚的亮部會反光，因此反光下的亮部顏色較暗。）

03
先洗筆，再取 A3，以筆尖從亮部向外暈染，以使亮部的呈現更自然。

04
先洗筆，再取 A2，以筆尖在橢圓形右下側暈染弧線，以繪製暗部。（註：粉紅珊瑚不透光，因此背光處顏色較暗。）

05
先洗筆，再取 A3，以筆尖從暗部向外暈染，以使暗部的呈現更自然。

06
最後，先洗筆，再取 A4，以筆尖在橢圓形左上側暈染上色，以繪製反光線及反光點，即完成粉紅珊瑚繪製。

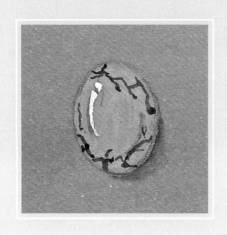

基礎透明與不透明蛋面寶石水彩呈現・不透明

土耳其石
TURQUOISE

COLOR 調色方法

(A1) Z06泰國藍❹ + Z12白❷ + Z07祖母綠❶ + 水❶

(A2) Z11黑灰❸ +Z06泰國藍❶ + 水❾

(A3) Z10黑咖啡❹ +Z11黑灰❹ + 水❶

(A4) Z12白❾ + 水❶

土耳其石繪製
動態影片 QRcode

STEP BY STEP 步驟方法

01
以橢圓板為輔助，以自動鉛筆在透明描圖紙上繪製一個橢圓形。

02
取 A1，以 2 號筆筆腹在橢圓形內暈染上色，以繪製底色。（註：底色須均勻塗滿。）

03
等底色乾後，取 A2，以 0 號筆筆尖在橢圓形左上側及右下側暈染弧線，以繪製亮部。
（註：預設光線來自左上角。）

04
先洗筆，再取 A3，以筆尖在橢圓形左下側及右上側暈染上色，以繪製紋路。

05
先洗筆，再取 A4，以筆尖在橢圓形左上側暈染上色，以繪製反光線及光點。

05
最後，先洗筆，再取 A2，以筆尖在橢圓形的右外側暈染上色，以繪製陰影，即完成土耳其石繪製。

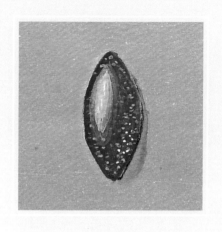

③
基礎透明與不透明蛋面寶石水彩呈現・不透明

青金石

LAPIS LAZULI

Ⓐ1 Z05矢車菊藍❾ ＋ 水❶ 　　Ⓐ4 Z01土黃❾ ＋ 水❶

Ⓐ2 Z12白❾ ＋ 水❶ 　　　　 Ⓐ5 Z11黑灰❸ ＋ Z05矢車菊藍❶ ＋ 水❾

Ⓐ3 水❸

青金石繪製動態
影片 QRcode

STEP BY STEP 步驟方法

01

以圓圈板為輔助，以自動鉛筆在透明描圖紙上繪製一個馬眼形。

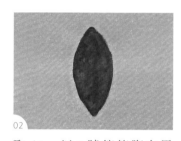

02

取 A1，以 2 號筆筆腹在馬眼形內暈染上色，以繪製底色。（註：底色須均勻塗滿。）

03

等底色乾後，取 A2，以 0 號筆筆尖在馬眼形左上側暈染上色，以繪製亮部。（註：預設光線來自左上角。）

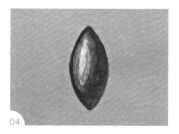

04

先洗筆，再取 A3，以筆尖將亮部顏色向外暈染，以使亮部的呈現更自然。

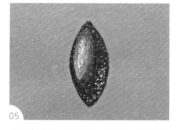

05

先洗筆，再分別取 A2 及 A4，以筆尖在馬眼形上暈染小點，以繪製紋路。（註：每次換色就須洗筆，以免沾染其他顏色。）

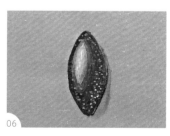

06

最後，先洗筆，再取 A5，以筆尖在馬眼形的右外側暈染上色，以繪製陰影，即完成青金石繪製。

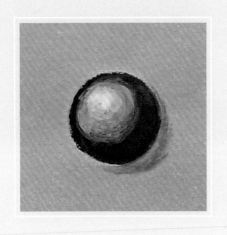

黑瑪瑙
BLACK AGATE

COLOR 調色方法

(A1) Z11 黑灰 ❺ + 水 ❺

(A2) Z12 白 ❾ + 水 ❶

(A3) 水 ❸

(A4) Z11 黑灰 ❸ + Z05 矢車菊藍 ❶ + 水 ❾

STEP BY STEP 步驟方法

01
以圓圈板為輔助，以自動鉛筆在透明描圖紙上繪製一個圓形。

02
取 A1，以 2 號筆筆腹在圓形內暈染上色，以繪製底色。
（註：底色須均勻塗滿。）

03
等底色乾後，取 A2，以 0 號筆筆尖在圓形左上側暈染上色，以繪製亮部。（註：預設光線來自左上角。）

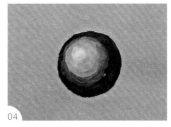

04
先洗筆，再取 A3，以筆尖將亮部顏色向外暈染，以使亮部的呈現更自然。

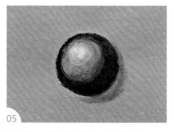

05
最後，先洗筆，再取 A4，以筆尖在圓形的右外側暈染上色，以繪製陰影，即完成黑瑪瑙繪製。

珠的水彩表現

日本珍珠

JAPANESE PEARL

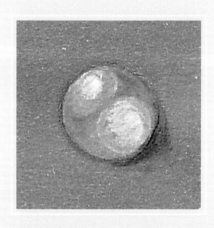

A1　Z12白❺＋水❺

A2　Z12白❾＋水❶

A3　水❸

A4　Z04紅❾＋水❶

A5　Z11黑灰❸＋ Z05矢車菊
　　 藍❶＋水❾

01

以圓圈板為輔助，以自動鉛筆在透明描圖紙
上繪製一個直徑 8mm 的圓形。

02

取 A1，以 2 號筆筆腹在圓形內暈染上色，以
繪製底色。（註：底色須均勻塗滿。）

03

等底色乾後，先洗筆，再取 A2，以 0 號筆筆
尖在圓形左上側暈染上色，以繪製反光點。

04 重複步驟 3，在圓形右下側繪製反光點。

05 先洗筆，再取 A3，以筆尖從左上側的反光點向外暈染，以使反光點的呈現更自然。

06 重複步驟 5，將圓形右下側的反光點向外暈染。

07 先洗筆，再取 A4，以筆尖在圓形的左下側及右上側暈染弧線。

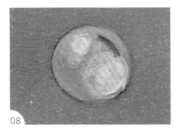

08 先洗筆，再取 A3，以筆尖將左下側的紅色弧線向外暈染，以繪製出日本珍珠的粉紅色。

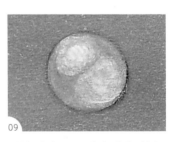

09 重複步驟 8，將右上側的紅色弧線向外暈染。

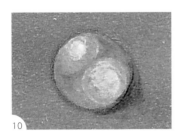

10 最後，先洗筆，再取 A5，以筆尖在圓形的右外側暈上色，以繪製陰影，即完成日本珍珠繪製。

日本珍珠
繪製動態影片
QRcode

珍珠的水彩表現

南洋
白珍珠

SOUTH SEA WHITE PEARL

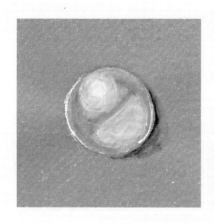

(A1) Z12白⑤＋水⑤

(A2) Z12白⑨＋水❶

(A3) 水❸

(A4) Z11黑灰⑨＋水❶

(A5) Z04紅⑨＋水❶

(A6) Z11黑灰❸＋ Z05矢車菊藍❶＋水⑨

STEP BY STEP　步驟方法 ──────

01

以圓圈板為輔助，以自動鉛筆在透明描圖紙上繪製一個直徑 13mm 的圓形。

02

取 A1，以 2 號筆筆腹在圓形內暈染上色，以繪製底色。（註：底色須均勻塗滿。）

03

等底色乾後，先洗筆，再取 A2，以 0 號筆筆尖在圓形左上側暈染上色，以繪製反光點。

04

重複步驟 3，在圓形右下側繪製反光部分。

05

先洗筆,再取 A3,以筆尖從左上側的反光點向外暈染,以使反光點的呈現更自然。

06

重複步驟 5,將圓形右下側的反光部分向外暈染。

07

先洗筆,再取 A4,以筆尖在圓形的左下側及右上側暈染弧線。

08

先洗筆,再取 A3,以筆尖將左下側的黑色弧線向外暈染,以繪製出南洋白珍珠的灰色。

09

重複步驟 8,將右上側的黑色弧線向外暈染。

10

先洗筆,再取 A5,以筆尖在圓形的左下側及右上側暈染弧線。

11

先洗筆,再取 A3,以筆尖將左下側的紅色弧線向外暈染,以繪製出南洋白珍珠的粉紅色。

12

重複步驟 11,將右上側的紅色弧線向外暈染。

13

先洗筆,再取 A2,以筆尖在圓形的左側及右側邊緣暈染弧線,以繪製亮部的輪廓。

14

最後,先洗筆,取 A6,以筆尖在圓形的右外側暈染出陰影;再洗筆,取 A4,在右外側暈染線條,以繪製暗部輪廓,即完成南洋白珍珠繪製。

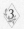

珍珠的水彩表現

大溪地
黑珍珠

TAHITIAN BLACK PEARL

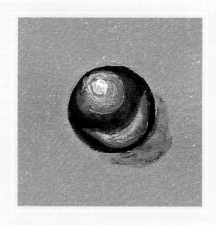

COLOR 調色方法

A1 Z07 祖母綠❾＋水❶

A2 Z07 祖母綠❻＋ Z11 黑灰
❷＋水❶

A3 Z12 白❾＋水❶

A4 水❸

A5 Z11 黑灰❸＋ Z05 矢車菊
藍❶＋水❾

01

以圓圈板為輔助，以自動鉛筆在透明描圖紙
上繪製一個直徑 12mm 的圓形。

02

取 A1，以 2 號筆筆腹在圓形內暈染上色，以
繪製底色。（註：底色須均勻塗滿。）

03

先洗筆，再取 A2，以筆腹在圓形內暈染上色，
以加強底色上色。

04

等底色乾後，先洗筆，再取A3，以0號筆筆尖在圓形左上側暈染上色，以繪製反光點。

05

重複步驟4，在圓形右下側繪製反光弧線。

06

先洗筆，再取A4，以筆尖從左上側的反光點向外暈染，以使反光點的呈現更自然。

07

重複步驟6，將圓形右下側的反光弧線向外暈染。

08

最後，先洗筆，再取A5，以筆尖在圓形的右外側暈染上色，以繪製陰影，即完成大溪地黑珍珠繪製。

大溪地黑珍珠
繪製動態影片
QRcode

珍珠的水彩表現

南洋
黃金珍珠

SOUTH SEA GOLD PEARL

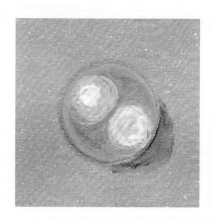

COLOR 調色方法

(A1) Z01 土黃❾ ＋ 水❶

(A2) Z12 白❾ ＋ 水❶

(A3) 水❸

(A4) Z04 紅❾ ＋ 水❶

(A5) Z11 黑灰❸ ＋ Z05 矢車菊
藍❶ ＋ 水❾

01

以圓圈板為輔助，以自動鉛筆在透明描圖紙
上繪製一個直徑 12mm 的圓形。

02

取 A1，以 2 號筆筆腹在圓形內暈染上色，以
繪製底色。（註：底色須均勻塗滿。）

03

等底色乾後，先洗筆，再取 A2，以 0 號筆筆
尖在圓形左上側暈染上色，以繪製反光點。

04

重複步驟 3，在圓形右下側繪製反光點。

05

先洗筆，再取 A3，以筆尖從左上側的反光點向外暈染，以使反光點的呈現更自然。

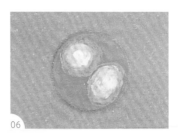

06

重複步驟 5，將圓形右下側的反光點向外暈染。

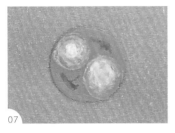

07

先洗筆，再取 A4，以筆尖在圓形的左下側及右上側暈染弧線。

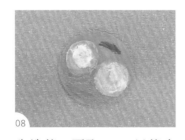

08

先洗筆，再取 A3，以筆尖將左下側的紅色弧線向外暈染，以繪製出南洋黃金珍珠的粉紅色。

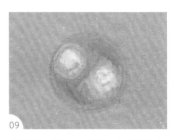

09

重複步驟 8，將右上側的紅色弧線向外暈染。

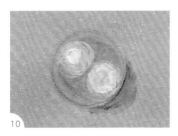

10

最後，先洗筆，再取 A5，以筆尖在圓形的右外側暈染上色，以繪製陰影，即完成南洋黃金珍珠繪製。

珍珠項鍊畫法

HOW TO DRAW PEARL NECKLACE

珍珠項鍊繪製須知

① 設計珍珠項鍊時,不論是單排或雙排珍珠項鍊,應先找出作品的中心導線,
以使設計出的項鍊能夠左右對稱。

② 在示意圖中,中心導線穿過的虛線區域,可以做其他的設計,且須注意珍珠
應隱藏在其他設計之後。

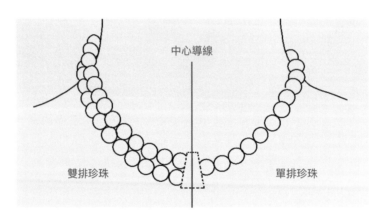

中心導線

雙排珍珠　　　　　　　　　　　單排珍珠

單排珍珠項鍊線稿圖

單排珍珠項鍊上色圖

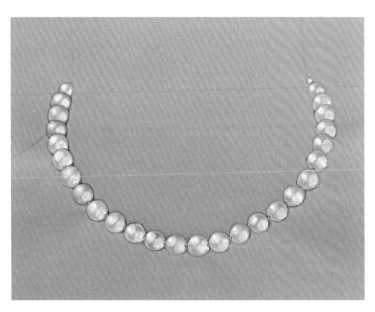

雙排珍珠項鍊線稿圖

雙排珍珠項鍊上色圖 01

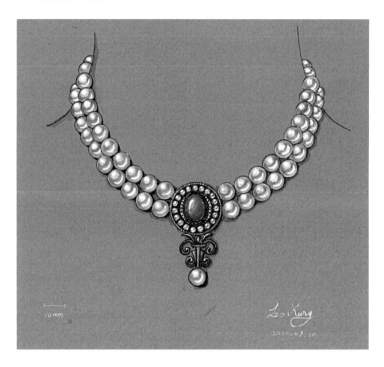

雙排珍珠項鍊上色圖 02

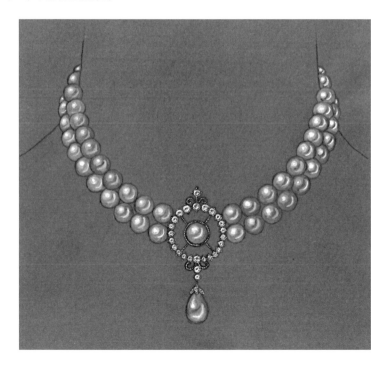

基礎三視圖

BASIC THREE VIEW

戒指俯視圖與前視圖 01

此為圓形明亮式切割寶石戒指的繪製示意圖，共包含：
圓形明亮式切割寶石戒指的俯視圖、圓形明亮式切割寶
石戒指的前視圖。

非 繪製須知

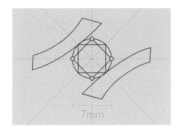

① 此示意圖的圓形明亮式切割寶石為直徑 7mm 的圓形。關於圓形明亮式切割的寶石基礎刻面繪圖的繪製步驟，請參考 P.17；關於此戒指的側視圖，請參考 P.149。

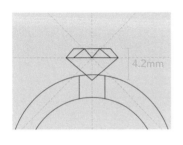

② 計算鑽石或寶石標準高度的公式：鑽石或寶石在俯視圖中形狀的最小直徑 ×0.6，以此示意圖為例，寶石高度 = 圓形直徑 7mm×0.6=4.2 mm。（註：實際繪製有色寶石時，通常會直接測量手邊的寶石高度，並依照測量出的數據進行繪製，因為有時為了讓有色寶石呈現足夠美觀的色澤，人們會在切割寶石時，故意增加或減少寶石的高度，所以有時寶石的實際高度會不符合公式計算的結果；鑽石的切割比較精準，因此通常鑽石實際高度能夠符合公式。）

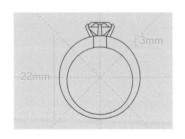

③ 此示意圖的寶石下方的戒指厚度為 3mm，戒指外圈直徑為 22mm；此示意圖的寶石鑲嵌方式為爪鑲，且鑲嵌座台為六爪鑲座。

◆ **關於三視圖的介紹**

　　進行珠寶設計者一定要會繪製三視圖，而三視圖分別是俯視圖、前視圖、側視圖，且正式製圖時，一定是以 1：1 的比例繪製珠寶、飾品。

① 俯視圖：呈現「由上往下看的角度」的圖，又稱為鳥瞰圖。

② 前視圖：呈現「將物品放在與視線平行的位置觀看的視角」的圖，又稱為正視圖。

③ 側視圖：呈現「將前視圖翻轉後的另一個視角」的圖。

戒指俯視圖與側視圖 02

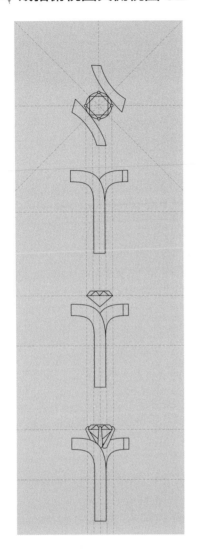

此為圓形明亮式切割寶石戒指的繪製示意圖,共包含:
圓形明亮式切割寶石戒指的俯視圖、圓形明亮式切割寶
石戒指的側視圖。

❀ 繪製須知

① 此示意圖的圓形明亮式切割寶石為直徑 7mm 的圓形。關於圓形明亮式切割的
寶石基礎刻面繪圖的繪製步驟,請參考 P.17;關於此戒指的前視圖,請參考
P.147。

3mm

② 此示意圖的寶石下方的戒指厚度為 3mm。

③ 計算鑽石或寶石標準高度的公式：鑽石或寶石在俯視圖中形狀的最小直徑 ×0.6，以此示意圖為例，寶石高度＝圓形直徑 7mm×0.6=4.2 mm。（註：實際繪製有色寶石時，通常會直接測量手邊的寶石高度，並依照測量出的數據進行繪製，因為有時為了讓有色寶石呈現足夠美觀的色澤，人們會在切割寶石時，故意增加或減少寶石的高度，所以有時寶石的實際高度會不符合公式計算的結果；鑽石的切割比較精準，因此通常鑽石實際高度能夠符合公式。）

④ 此示意圖的寶石鑲嵌方式為爪鑲，且鑲嵌座台為六爪鑲座。

耳環俯視圖與側視圖

◆ 耳環

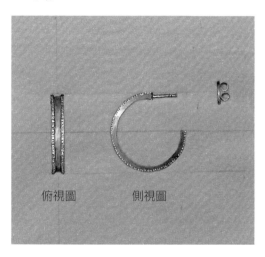

俯視圖　　　側視圖

◆ 珍珠耳環

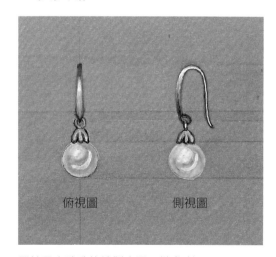

俯視圖　　　側視圖

關於日本珍珠的繪製步驟，請參考 P.136。

墜子俯視圖與側視圖

◆ 透明蛋面紅寶石墜子

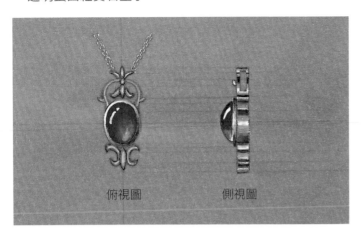

繪製須知

① 關於透明蛋面紅寶石的繪製步驟,請參考 P.118。

② 此墜子的俯視圖所搭配的錬子屬於軟錬,而軟錬的特色包括:配戴時錬子會下垂成 V 字型;配戴時軟錬上的墜子容易翻轉、較不穩定;可在睡覺時配戴,不易折斷,適合習慣不把項錬摘下的客戶。

◆ 日本珍珠墜子

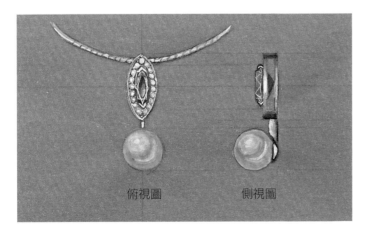

繪製須知

① 關於日本珍珠的繪製步驟,請參考 P.136;關於小顆鑽石的繪製方法,請參考 P.77。

② 此墜子的俯視圖所搭配的錬子屬於硬錬,而硬錬的特色包括:配戴時錬子會維持原本的弧形;配戴時硬錬上的墜子不會輕易翻轉、較穩定;若在睡覺時配戴,會很容易折斷,適合只在外出時配戴、習慣會把項錬摘下的客戶。

鑽石戒指三視圖

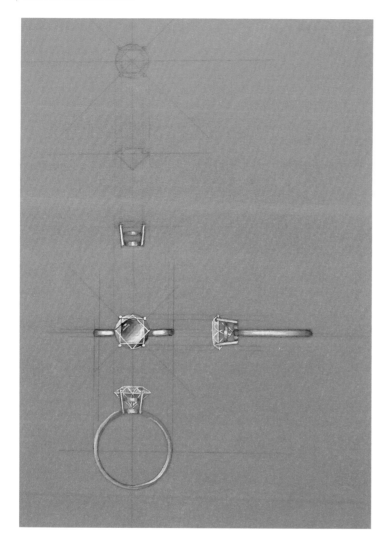

鑽石戒指三視圖
繪製 QRcode

此為圓形明亮式切割鑽石戒指的繪製示意圖，共包含：圓形明亮式切割鑽石的俯視圖及前視圖、圓形明亮式切割鑽石戒指的俯視圖、前視圖及側視圖等。

❉ 繪製須知

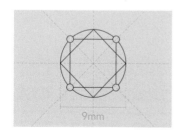

① 此示意圖的圓形明亮式切割鑽石為直徑 9mm 的圓形。關於圓形明亮式切割寶石基礎刻面繪圖的繪製步驟，請參考 P.17。

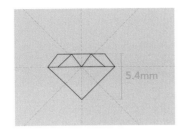

② 計算鑽石或寶石標準高度的公式：鑽石或寶石在俯視圖中形狀的最小直徑 ×0.6，以此示意圖為例，寶石高度 = 圓形直徑 9mm×0.6=5.4 mm。（註：實際繪製有色寶石時，通常會直接測量手邊的寶石高度，並依照測量出的數據進行繪製，因為有時為了讓有色寶石呈現足夠美觀的色澤，人們會在切割寶石時，故意增加或減少寶石的高度，所以有時寶石的實際高度會不符合公式計算的結果；鑽石的切割比較精準，因此通常鑽石實際高度能夠符合公式。）

SECTION 06
珍珠戒指三視圖

關於日本珍珠的繪製步驟，請參考 P.136。

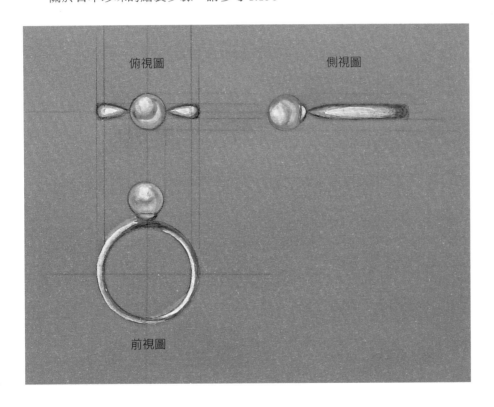

俯視圖　　　　側視圖

前視圖

珍珠戒指三視圖
繪製 QRcode

蛋白石戒指三視圖

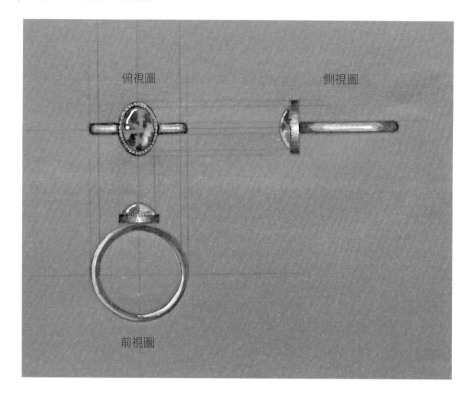

俯視圖　　　　　　　　側視圖

前視圖

蛋白石戒指
三視圖繪製
QRcode

❊ 繪製須知

2mm

① 此蛋白石戒指的蛋白石凸出的高度為 2mm；關於白蛋白石的繪製步驟，請參考 P.124。

2mm

② 包鑲蛋白石的鑲嵌台座寬度為 2mm。

21mm

③ 戒指的外圈直徑為 21mm。

CHAPTER

2

進階
操作

ADVANCED
APPLICATION

圓形明亮式切割

ROUND BRILLIANT CUT

圓形明亮式切割
繪製動態影片
QRcode

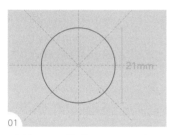

01

重複 P.17 的步驟 1-2，在透明描圖紙背面繪製米字導線，並在正面繪製一個直徑 21mm 的圓形。（註：米字導線繪製可參考 P.15。）

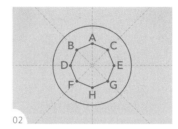

02

以三角板為輔助，在米字導線上距離圓心約圓形半徑的 1/2 處繪製 A ～ H 點，並將 A ～ H 點相連成一個八邊形，為桌面。（註：桌面面積占比約略大於圓形的 1/2，因此建議將 A ～ H 點繪製在半徑的 1/2 處。）

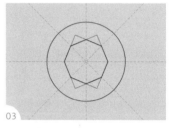

03

以三角板為輔助，從八邊形桌面的其中四段邊長，分別向外繪製兩條直線，形成四個三角形，為小星刻面的稜線。

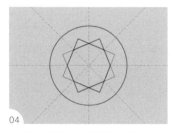

04

重複步驟 3，繼續繪製小星刻面的稜線。

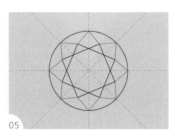

05

從小星刻面的每個三角形頂點，分別向圓形繪製兩條直線，形成八個三角形，為風箏刻面的稜線。

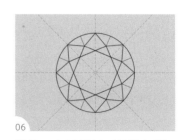

06

最後，在風箏刻面稜線之間，分別繪製一條直線，為腰上刻面的稜線，即完成圓形明亮式切割繪製。

橢圓形切割

OVAL CUT

橢圓形切割
繪製動態影片
QRcode

01

重複 P.18 的步驟 1-2，在透明描圖紙背面繪製米字導線，並在正面繪製一個 50° 長邊直徑 16mm 的橢圓形。（註：米字導線繪製可參考 P.15。）

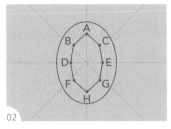

02

以三角板為輔助，在米字導線的每條線上繪製 A ～ H 點，且每個點都位於米字導線交點與橢圓形之間約 1/2 處，並將 A ～ H 點相連成一個八邊形，為桌面。（註：桌面面積占比約略大於橢圓形的 1/2，因此建議將 A ～ H 點繪製在 1/2 處。）

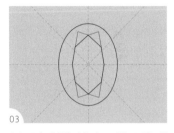

03

以三角板為輔助，從八邊形桌面的其中四段邊長，分別向外繪製兩條直線，形成四個三角形，為小星刻面的稜線。

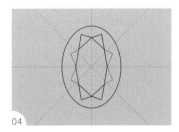

04

重複步驟 3，繼續繪製小星刻面的稜線。

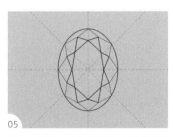

05

從小星刻面的每個三角形頂點，分別向橢圓形繪製兩條直線，形成八個三角形，為風箏刻面的稜線。

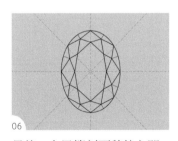

06

最後，在風箏刻面稜線之間，分別繪製一條直線，為腰上刻面的稜線，即完成橢圓形切割繪製。

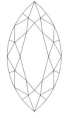

馬眼形切割

MARQUISE CUT

馬眼形切割
繪製動態影片
QRcode

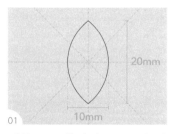

01

重複 P.19 的步驟 1-4，在透明描圖紙背面繪製米字導線，並在正面繪製一個長 20mm、寬 10mm 的馬眼形。（註：米字導線繪製可參考 P.15。）

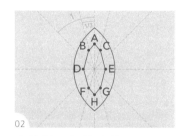

02

先繪製四條輔助線，並在十字線及輔助線上繪製 A ～ H 點，且每點都位於米字導線交點與馬眼形之間約 1/2 處，並將 A ～ H 點相連成八邊形，為桌面。（註：桌面面積占比約略大於馬眼形的 1/2；輔助線與較近的米字導線的距離，約為兩條相鄰的米字導線之間距離的 1/3。）

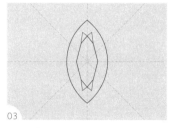

03

以三角板為輔助，從八邊形桌面的其中四段邊長，分別向外繪製兩條直線，形成四個三角形，為小星刻面的稜線。

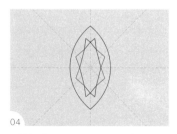

04

重複步驟 3，繼續繪製小星刻面的稜線。

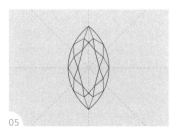

05

從小星刻面的每個三角形頂點，分別向馬眼形繪製兩條直線，形成八個三角形，為風箏刻面的稜線。

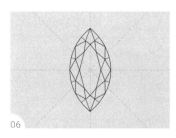

06

最後，在風箏刻面稜線之間，分別繪製一條直線，為腰上刻面的稜線，即完成馬眼形切割繪製。

鑽石複雜刻面繪圖

梨形切割

PEAR CUT

梨形切割
繪製動態影片
QRcode

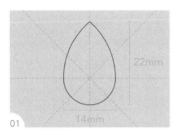

01

重複 P.21 的步驟 1-5，在透明描圖紙背面繪製米字導線，並在正面繪製一個長 22mm、寬 14mm 的梨形。（註：米字導線繪製可參考 P.15。）

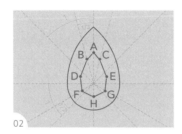

02

先繪製四條輔助線，並在米字導線及輔助線上繪製 A～H 點，且每點都位於米字導線交點與梨形之間約 1/2 處，並將 A～H 點相連成八邊形，為桌面。（註：桌面面積占比約略大於梨形的 1/2；輔助線與較近的米字導線的距離，約為兩條相鄰的米字導線之間距離的 1/3。）

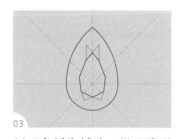

03

以三角板為輔助，從八邊形桌面的其中四段邊長，分別向外繪製兩條直線，形成四個三角形，為小星刻面的稜線。

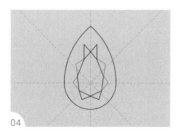

04

重複步驟 3，繼續繪製小星刻面的稜線。

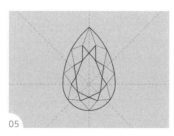

05

從小星刻面的每個三角形頂點，分別向梨形繪製兩條直線，形成八個三角形，為風箏刻面的稜線。

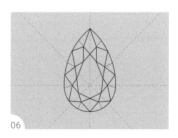

06

最後，在風箏刻面稜線之間，分別繪製一條直線，為腰上刻面的稜線，即完成梨形切割繪製。

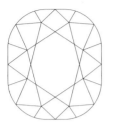

枕形切割

CUSHION CUT

枕形切割
繪製動態影片
QRcode

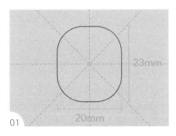

01

以自動鉛筆在透明描圖紙背面繪製米字導線，並在正面繪製一個長 23mm、寬 20mm 的枕形。（註：米字導線繪製可參考 P.15。）

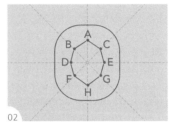

02

以三角板為輔助，在米字導線的每條線上繪製 A ～ H 點，且每個點都位於米字導線交點與枕形之間約 1/2 處，並將 A ～ H 點相連成一個八邊形，為桌面。（註：桌面面積占比約略大於枕形的 1/2，因此建議將 A ～ H 點繪製在 1/2 處。）

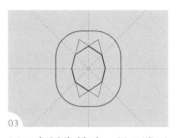

03

以三角板為輔助，從八邊形桌面的其中四段邊長，分別向外繪製兩條直線，形成四個三角形，為小星刻面的稜線。

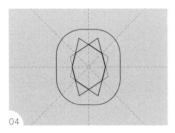

04

重複步驟 3，繼續繪製小星刻面的稜線。

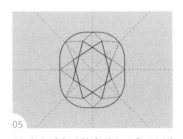

05

從小星刻面的每個三角形頂點，分別向枕形繪製兩條直線，形成八個三角形，為風箏刻面的稜線。

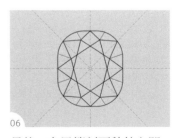

06

最後，在風箏刻面稜線之間，分別繪製一條直線，為腰上刻面的稜線，即完成枕形切割繪製。

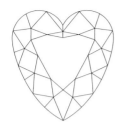

心形切割

HEART CUT

心形切割
繪製動態影片
QRcode

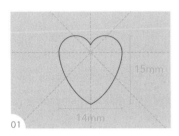

01

重複 P.23 的步驟 1-5，在透明描圖紙背面繪製米字導線，並在正面繪製一個長 15mm、寬 14mm 的心形。（註：米字導線繪製可參考 P.15。）

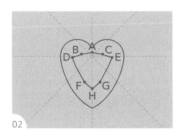

02

以三角板為輔助，在心形內繪製一個面積占比約略大於 1/2 個心形的八邊形，為桌面。

03

以三角板為輔助，從八邊形的其中四段邊長分別向外繪製直線，形成四個三角形，為小星刻面的稜線。

04

重複步驟 3，繼續繪製小星刻面的稜線。

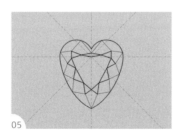

05

從小星刻面的每個三角形頂點，分別向心形繪製直線，為風箏刻面的稜線。

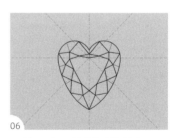

06

最後，在風箏刻面稜線之間，分別繪製一條直線，為腰上刻面的稜線，即完成心形切割繪製。

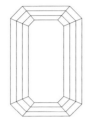

祖母綠形切割

EMERALD CUT

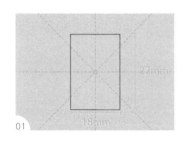

重複 P.25 的步驟 1-3，在透明描圖紙背面繪製米字導線，並在正面繪製一個長 27mm、寬 18mm 的長方形。（註：米字導線繪製可參考 P.15。）

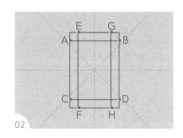

以三角板為輔助，先在長方形的四邊上，分別距離長方形四個角約半個寬度的 1/3 處，繪製 A ～ H 點，再繪製連接 A 及 B 點、C 及 D 點、E 及 F 點、G 及 H 點的直線。（註：A、B 點之間距離的一半，就是半個寬度。）

先分別從 I、J 點往米字導線交點距離約半個寬度處繪製 K、L 點，再從 A、E、G、B 點繪製直線到 K 點，並從 C、F、H、D 點繪製直線到 L 點。

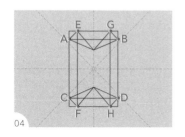

分別在 A 及 E 點、G 及 B 點、C 及 F 點、H 及 D 點之間繪製直線。

05

以橡皮擦擦除多餘的鉛筆線，形成初步的祖母綠形。

06

在初步的祖母綠形中繪製另一個較小的祖母綠形。（註：M～P點都與外側的祖母綠形相距約半個寬度；A、B點之間距離的一半，就是半個寬度。）

07

先以橡皮擦擦除多餘的鉛筆線，再將 Q、M 點之間的距離分成三等分，並繪製 R、S 點作為三等分的記號。

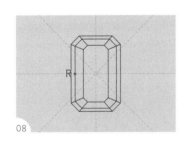

08

繪製一個通過 R 點的祖母綠形。

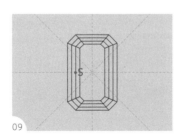

09

最後，重複步驟 8，繪製一個通過 S 點的祖母綠形，即完成祖母綠形切割繪製。

祖母綠形切割
繪製動態影片
QRcode

公主方形切割

PRINCESS CUT

01

以自動鉛筆在透明描圖紙背面繪製米字導線，並在正面繪製一個 16mm×16mm 的方形。（註：米字導線繪製可參考 P.15。）

02

以三角板為輔助，在米字導線的每條線上繪製 A～H 點，且每個點都位於米字導線交點與方形之間約 1/2 處，並將 A～H 點相連成一個八邊形，為桌面。（註：桌面面積占比約略大於方形的 1/2，因此建議將 A～H 點繪製在 1/2 處。）

03

以三角板為輔助，從八邊形桌面的邊長，分別向外繪製兩條直線，形成八個三角形，為小星刻面的稜線。

04

將靠近方形四個角的三角形頂點，分別向公主方形繪製兩條直線，形成四個三角形，為風箏刻面的稜線。

05

最後，在風箏刻面稜線之間，分別繪製一條直線，為腰上刻面的稜線，即完成公主方形切割繪製。

公主方形切割
繪製動態影片
QRcode

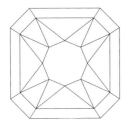

鑽石複雜刻面繪圖

雷地思形切割
RADIANT CUT

01

以自動鉛筆在透明描圖紙背面繪製米字導線，並在正面繪製一個 17mm×17mm 的雷地思形。（註：米字導線繪製可參考 P.15。）

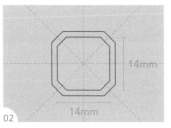

02

在步驟 1 的雷地思形中繪製一個 14mm×14mm 的雷地思形。

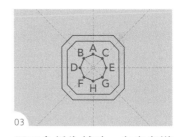

03

以三角板為輔助，在米字導線的每條線上繪製A～H點，且每個點都位於米字導線交點與步驟 1 的雷地思形之間約 1/2 處，並將 A～H 點相連成一個八邊形，為桌面。（註：桌面面積占比約略大於雷地思形的 1/2，因此建議將 A～H 點繪製在 1/2 處。）

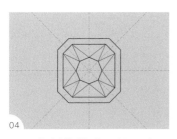

04

以三角板為輔助，從八邊形桌面的邊長，分別向外繪製兩條直線，形成八個三角形，為小星刻面的稜線。

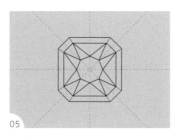

05

最後，從小星刻面的八個三角形分別向外繪製一條直線，為腰上刻面的稜線，即完成雷地思形切割繪製。

雷地思形切割
繪製動態影片
QRcode

圓形明亮式切割

鑽石複雜刻面水彩呈現

ROUND BRILLIANT CUT

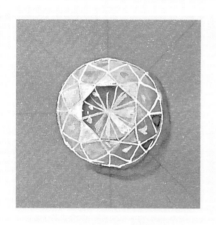

COLOR 調色方法

(A1) Z11黑灰 **3** ＋ Z05矢車菊藍 **1** ＋水 **9**

(A2) Z12白 **9** ＋水 **1**

(A3) 水 **3**

(A4) Z11黑灰 **9** ＋水 **1**

STEP BY STEP 步驟方法

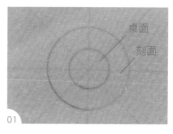

桌面
刻面

01

以圓圈板為輔助，以自動鉛筆在透明描圖紙上繪製米字導線及一個圓形後，在圓形內繪製另一個較小的圓形，為桌面及刻面。（註：米字導線繪製可參考 P.15。）

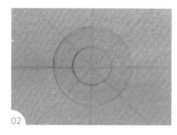

02

取 A1，以 2 號筆筆腹在桌面及刻面暈染上色，以繪製底色。（註：底色須均勻塗滿；每次換色就須洗筆，以免沾染其他顏色。）

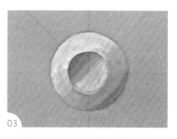

03

等底色乾後，先取 A2，以 0 號筆筆尖在刻面左上側及桌面右下側繪製亮部；再取 A4，在刻面右下側及桌面左上側繪製暗部。（註：光線來自左上角；亮、暗部之間須預留底色區域；須另外再以 A3 將亮、暗部顏色塗畫均勻。）

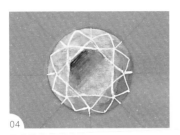

04

先取 A2，以筆尖繪製刻面稜線；再分別以 A4 及 A3，加強桌面暗部的上色。（註：圓形明亮式切割繪製可參考 P.156。）

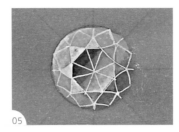

05

取 A2，以筆尖繪製桌面稜線及刻面的亮部。

06

分別取 A2 及 A4，繪製桌面及刻面的亮部及暗部。

07

分別取 A2 及 A4，以筆尖在桌面及刻面上暈染小點，以繪製鑽石的反射光芒及暗部細節。

08

最後，先取 A2，繪製圓形外側輪廓；再取 A1，在鑽石右外側暈染上色，以繪製陰影，即完成圓形明亮式切割繪製。

◆ 鑽石複雜刻面水彩呈現繪製須知

① 建議使用透明描圖紙較光滑的一面繪製水彩，較容易暈染上色。

② 在步驟 1-3，繪製鉛筆線、水彩底色、亮部及暗部時，建議在透明描圖紙下墊一張白色厚紙卡，可使鉛筆線看的較清楚，以及可確認底色不會暈染太深。

③ 從步驟 4 開始，建議將透明描圖紙下墊的白色厚紙卡換成黑色厚紙卡，可使白色稜線在繪製時看的較清楚。

④ 不論是否有以自動鉛筆繪製桌面及刻面稜線，在水彩暈染底色、亮部及暗部後，鉛筆線都會全部被水彩顏色覆蓋，因此在繪製鑽石複雜刻面水彩呈現時，繪製者須對鑽石切割的稜線位置熟記，並憑記憶直接暈染上色，才能以白色水彩繪製出鑽石複雜刻面。

⑤ 鑽石的反射光芒、暗部細節及外側陰影，可依照個人需求自由選擇繪製或不繪製。

橢圓形切割

OVAL CUT

(A1) Z11 黑灰 ❸ + Z05 矢車菊藍 ❶ + 水 ❾

(A2) Z12 白 ❾ + 水 ❶

(A3) 水 ❸

(A4) Z11 黑灰 ❾ + 水 ❶

橢圓形切割
繪製動態影片
QRcode

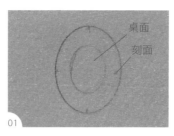

桌面
刻面

01

以橢圓板為輔助,以自動鉛筆在透明描圖紙上繪製米字導線及一個橢圓形後,在橢圓形內繪製另一個較小的橢圓形,為桌面及刻面。(註:米字導線繪製可參考 P.15。)

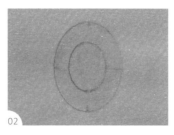

02

取 A1,以 2 號筆筆腹在桌面及刻面暈染上色,以繪製底色。(註:底色須均勻塗滿;每次換色就須洗筆,以免沾染其他顏色。)

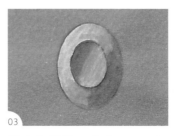

03

等底色乾後,先取 A2,以 0 號筆筆尖在刻面左上側及桌面右下側繪製亮部;再取 A4,在刻面右下側及桌面左上側繪製暗部。(註:光線來自左上角;亮、暗部之間須預留底色區域;須另外再以 A3 將亮、暗部顏色塗畫均勻。)

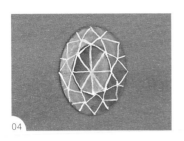

04

取 A2，以筆尖繪製鑽石的桌面及刻面稜線。（註：橢圓形切割繪製可參考 P.157。）

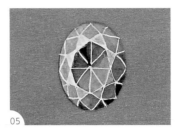

05

分別取 A2 及 A4，繪製桌面及刻面的亮部及暗部。

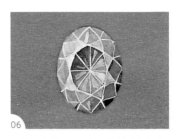

06

重複步驟 5，持續繪製亮部及暗部。

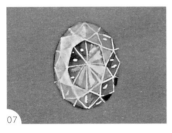

07

取 A2，以筆尖在桌面及刻面上暈染小點，以繪製鑽石的反射光芒。

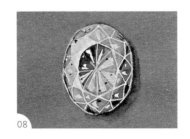

08

先取 A4，在桌面及刻面上暈染小點，以繪製暗部細節；再取 A2，繪製橢圓形外側輪廓；最後取 A1，在鑽石右外側暈染上色，以繪製陰影，即完成橢圓形切割繪製。

◆ 鑽石複雜刻面水彩呈現繪製須知

① 建議使用透明描圖紙較光滑的一面繪製水彩，較容易暈染上色。

② 在步驟 1-3，繪製鉛筆線、水彩底色、亮部及暗部時，建議在透明描圖紙下墊一張白色厚紙卡，可使鉛筆線看的較清楚，以及可確認底色不會暈染太深。

③ 從步驟 4 開始，建議將透明描圖紙下墊的白色厚紙卡換成黑色厚紙卡，可使白色稜線在繪製時看的較清楚。

④ 不論是否有以自動鉛筆繪製桌面及刻面稜線，在水彩暈染底色、亮部及暗部後，鉛筆線都會全部被水彩顏色覆蓋，因此在繪製鑽石複雜刻面水彩呈現時，繪製者須對鑽石切割的稜線位置熟記，並憑記憶直接暈染上色，才能以白色水彩繪製出鑽石複雜刻面。

⑤ 鑽石的反射光芒、暗部細節及外側陰影，可依照個人需求自由選擇繪製或不繪製。

鑽石複雜刻面水彩呈現

馬眼形
切割

MARQUISE CUT

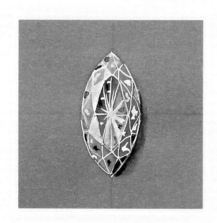

Ⓐ1 Z11黑灰❸＋Z05矢車菊藍❶＋水❾

Ⓐ2 Z12白❾＋水❶

Ⓐ3 水❸

Ⓐ4 Z11黑灰❾＋水❶

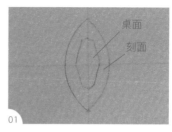

桌面
刻面

01

以圓圈板為輔助，以自動鉛筆在透明描圖紙上繪製十字導線及一個馬眼形後，在馬眼形內繪製八邊形，為桌面及刻面。（註：十字導線繪製可參考 P.14；八邊形繪製可參考 P.158。）

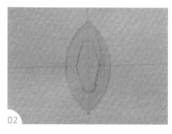

02

取 A1，以 2 號筆筆腹在桌面及刻面暈染上色，以繪製底色。（註：底色須均勻塗滿；每次換色就須洗筆，以免沾染其他顏色。）

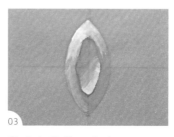

03

等底色乾後，先取 A2，以 0 號筆筆尖在刻面左上側及桌面右下側繪製亮部；再取 A3，以筆尖從亮部向外暈染，以使亮部的呈現更自然。（註：光線來自左上角。）

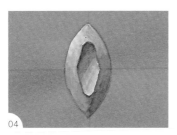

04

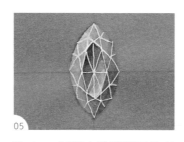

05

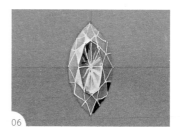

06

先取 A4，在刻面右下側及桌面左上側繪製暗部；再取 A3，以筆尖從暗部向外暈染，以使暗部的呈現更自然。（註：亮、暗部之間須預留底色區域。）

取 A2，以筆尖繪製鑽石的桌面及刻面稜線。（註：馬眼形切割繪製可參考 P.158。）

分別取 A2 及 A4，繪製桌面及刻面的亮部及暗部。

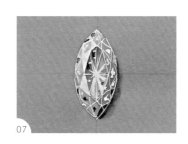

07

先分別取 A2 及 A4，以筆尖在桌面及刻面上暈染小點，以繪製鑽石的反射光芒及暗部細節；再取 A2，繪製馬眼形外側輪廓；最後取 A1，在鑽石右外側暈染上色，以繪製陰影，即完成馬眼形切割繪製。

◆ 鑽石複雜刻面水彩呈現繪製須知

① 建議使用透明描圖紙較光滑的一面繪製水彩，較容易暈染上色。

② 在步驟 1-4，繪製鉛筆線、水彩底色、亮部及暗部時，建議在透明描圖紙下墊一張白色厚紙卡，可使鉛筆線看的較清楚，以及可確認底色不會暈染太深。

③ 從步驟 5 開始，建議將透明描圖紙下墊的白色厚紙卡換成黑色厚紙卡，可使白色稜線在繪製時看的較清楚。

④ 不論是否有以自動鉛筆繪製桌面及刻面稜線，在水彩暈染底色、亮部及暗部後，鉛筆線都會全部被水彩顏色覆蓋，因此在繪製鑽石複雜刻面水彩呈現時，繪製者須對鑽石切割的稜線位置熟記，並憑記憶直接暈染上色，才能以白色水彩繪製出鑽石複雜刻面。

⑤ 鑽石的反射光芒、暗部細節及外側陰影，可依照個人需求自由選擇繪製或不繪製。

鑽石複雜刻面水彩呈現

梨形切割

PEAR CUT

COLOR 調色方法

(A1) Z11黑灰❸＋Z05矢車菊
藍❶＋水❾

(A2) Z12白❾＋水❶

(A3) 水❸

(A4) Z11黑灰❾＋水❶

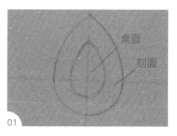

桌面
刻面

01

以圓圈板為輔助，以自動鉛筆在透明描圖紙
上繪製十字導線及一個梨形後，在梨形內繪
製另一個較小的梨形，為桌面及刻面。（註：
十字導線繪製可參考 P.14。）

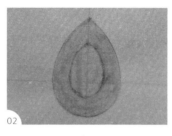

02

取 A1，以 2 號筆筆腹在桌面及刻面暈染上色，
以繪製底色。（註：底色須均勻塗滿；每次換色
就須洗筆，以免沾染其他顏色。）

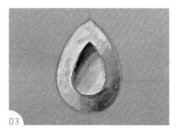

03

等底色乾後，先取 A2，以 0 號筆筆尖在刻面
左上側及桌面右下側繪製亮部；再取 A4，在
刻面右下側及桌面左上側繪製暗部。（註：光
線來自左上角；亮、暗部之間須預留底色區域；
須另外再以 A3 將亮、暗部顏色塗畫均勻。）

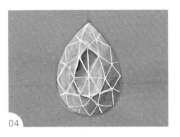

04

取 A2，以筆尖繪製鑽石的桌面及刻面稜線。（註：梨形切割繪製可參考 P.159。）

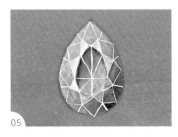

05

分別取 A2 及 A4，繪製桌面及刻面的亮部及暗部。

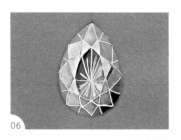

06

重複步驟 5，持續繪製亮部及暗部。

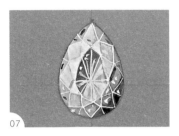

07

先取 A2，以筆尖在桌面及刻面上暈染小點，以繪製鑽石的反射光芒；再取 A4，在桌面及刻面上暈染小點，以繪製暗部細節。

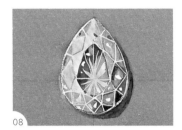

08

最後，先取 A2，繪製梨形外側輪廓；再取 A1，在鑽石右外側暈染上色，以繪製陰影，即完成梨形切割繪製。

◆ 鑽石複雜刻面水彩呈現繪製須知

① 建議使用透明描圖紙較光滑的一面繪製水彩，較容易暈染上色。

② 在步驟 1-3，繪製鉛筆線、水彩底色、亮部及暗部時，建議在透明描圖紙下墊一張白色厚紙卡，可使鉛筆線看的較清楚，以及可確認底色不會暈染太深。

③ 從步驟 4 開始，建議將透明描圖紙下墊的白色厚紙卡換成黑色厚紙卡，可使白色稜線在繪製時看的較清楚。

④ 不論是否有以自動鉛筆繪製桌面及刻面稜線，在水彩暈染底色、亮部及暗部後，鉛筆線都會全部被水彩顏色覆蓋，因此在繪製鑽石複雜刻面水彩呈現時，繪製者須對鑽石切割的稜線位置熟記，並憑記憶直接暈染上色，才能以白色水彩繪製出鑽石複雜刻面。

⑤ 鑽石的反射光芒、暗部細節及外側陰影，可依照個人需求自由選擇繪製或不繪製。

鑽石複雜刻面水彩呈現

雷地思形切割

RADIANT CUT

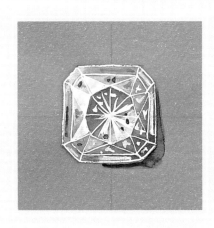

COLOR 調色方法

Ⓐ1 Z11黑灰❸＋Z05矢車菊藍❶＋水❾

Ⓐ2 Z12白❾＋水❶

Ⓐ3 水❸

Ⓐ4 Z11黑灰❾＋水❶

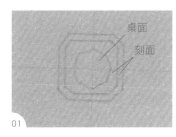

桌面
刻面

01

以自動鉛筆在透明描圖紙上繪製十字導線及雷地思形後，在雷地思形內繪製八邊形，為桌面及刻面。（註：十字導線繪製可參考 P.14；八邊形繪製可參考 P.165。）

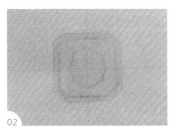

02

取 A1，以 2 號筆筆腹在桌面及刻面暈染上色，以繪製底色。（註：底色須均勻塗滿；每次換色就須洗筆，以免沾染其他顏色。）

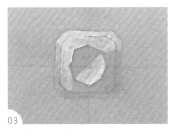

03

等底色乾後，先取 A2，以 0 號筆筆尖在刻面左上側及桌面右下側繪製亮部；再取 A3，以筆尖從亮部向外暈染，以使亮部的呈現更自然。（註：光線來自左上角。）

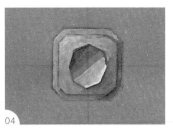

04

先取 A4，在刻面右下側及桌面左上側繪製暗部；再取 A3，以筆尖從暗部向外暈染，以使暗部的呈現更自然。（註：亮、暗部之間須預留底色區域。）

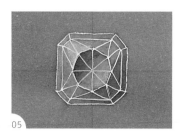

05

取 A2，以筆尖繪製鑽石的桌面及刻面稜線。（註：雷地思形切割繪製可參考 P.165。）

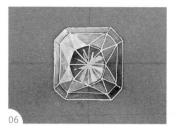

06

分別取 A2 及 A4，繪製桌面及刻面的亮部及暗部。

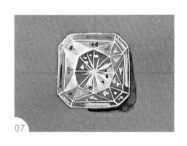

07

先分別取 A2 及 A4，以筆尖在桌面及刻面上暈染小點，以繪製鑽石的反射光芒及暗部細節；再取 A2，繪製雷地思形外側輪廓；最後取 A1，在鑽石右外側暈染上色，以繪製陰影，即完成雷地思形切割繪製。

◆ 鑽石複雜刻面水彩呈現繪製須知

① 建議使用透明描圖紙較光滑的一面繪製水彩，較容易暈染上色。

② 在步驟 1-4，繪製鉛筆線、水彩底色、亮部及暗部時，建議在透明描圖紙下墊一張白色厚紙卡，可使鉛筆線看的較清楚，以及可確認底色不會暈染太深。

③ 從步驟 5 開始，建議將透明描圖紙下墊的白色厚紙卡換成黑色厚紙卡，可使白色稜線在繪製時看的較清楚。

④ 不論是否有以自動鉛筆繪製桌面及刻面稜線，在水彩暈染底色、亮部及暗部後，鉛筆線都會全部被水彩顏色覆蓋，因此在繪製鑽石複雜刻面水彩呈現時，繪製者須對鑽石切割的稜線位置熟記，並憑記憶直接暈染上色，才能以白色水彩繪製出鑽石複雜刻面。

⑤ 鑽石的反射光芒、暗部細節及外側陰影，可依照個人需求自由選擇繪製或不繪製。

鑽石複雜刻面水彩呈現

公主方形切割

PRINCESS CUT

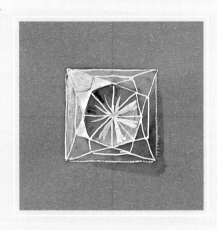

COLOR 調色方法

(A1) Z11黑灰 ❸ ＋ Z05矢車菊藍 ❶ ＋ 水 ❾

(A2) Z12白 ❾ ＋ 水 ❶

(A3) 水 ❸

(A4) Z11黑灰 ❾ ＋ 水 ❶

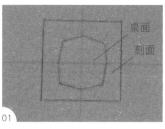

01

以自動鉛筆在透明描圖紙上繪製十字導線及公主方形後，在公主方形內繪製八邊形，為桌面及刻面。（註：十字導線繪製可參考 P.14；八邊形繪製可參考 P.164。）

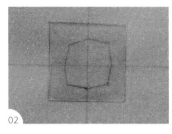

02

取 A1，以 2 號筆筆腹在桌面及刻面暈染上色，以繪製底色。（註：底色須均勻塗滿；每次換色就須洗筆，以免沾染其他顏色。）

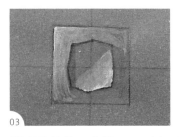

03

等底色乾後，先取 A2，以 0 號筆筆尖在刻面左上側及桌面右下側繪製亮部；再取 A3，以筆尖從亮部向外暈染，以使亮部的呈現更自然。（註：光線來自左上角。）

04

先取 A4，在刻面右下側及桌面左上側繪製暗部；再取 A3，以筆尖從暗部向外暈染，以使暗部的呈現更自然。（註：亮、暗部之間須預留底色區域。）

05

取 A2，以筆尖繪製鑽石的桌面及刻面稜線。（註：公主方形切割繪製可參考 P.164。）

06

分別取 A2 及 A4，繪製桌面及刻面的亮部及暗部。

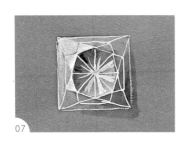

07

最後，先取 A2，繪製公主方形外側輪廓；再取 A1，在鑽石右外側暈染上色，以繪製陰影，即完成公主方形切割繪製。

♦ 鑽石複雜刻面水彩呈現繪製須知

① 建議使用透明描圖紙較光滑的一面繪製水彩，較容易暈染上色。

② 在步驟 1-4，繪製鉛筆線、水彩底色、亮部及暗部時，建議在透明描圖紙下墊一張白色厚紙卡，可使鉛筆線看的較清楚，以及可確認底色不會暈染太深。

③ 從步驟 5 開始，建議將透明描圖紙下墊的白色厚紙卡換成黑色厚紙卡，可使白色稜線在繪製時看的較清楚。

④ 不論是否有以自動鉛筆繪製桌面及刻面稜線，在水彩暈染底色、亮部及暗部後，鉛筆線都會全部被水彩顏色覆蓋，因此在繪製鑽石複雜刻面水彩呈現時，繪製者須對鑽石切割的稜線位置熟記，並憑記憶直接暈染上色，才能以白色水彩繪製出鑽石複雜刻面。

⑤ 鑽石的反射光芒、暗部細節及外側陰影，可依照個人需求自由選擇繪製或不繪製。

鑽石複雜刻面水彩呈現

祖母綠形切割

EMERALD CUT

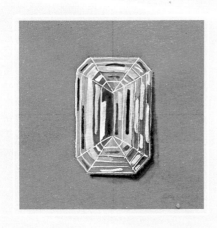

(A1) Z11黑灰❸＋ Z05矢車菊藍❶＋水❾

(A2) Z12白❾＋水❶

(A3) 水❸

(A4) Z11黑灰❾＋水❶

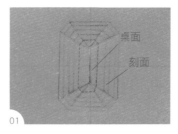

桌面

刻面

01

以自動鉛筆在透明描圖紙上繪製十字導線及祖母綠形切割，為桌面及刻面。（註：十字導線繪製可參考 P.14；祖母綠形切割繪製可參考 P.162。）

02

取 A1，以 2 號筆筆腹在桌面及刻面暈染上色，以繪製底色。（註：底色須均勻塗滿；每次換色就須洗筆，以免沾染其他顏色。）

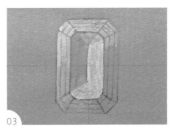

03

等底色乾後，先取 A2，以 0 號筆筆尖在刻面左上側及桌面右下側繪製亮部；再取 A3，以筆尖從亮部向外暈染，以使亮部的呈現更自然。（註：光線來自左上角。）

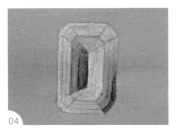

04

先取 A4，在刻面右下側及桌面左上側繪製暗部；再取 A3，以筆尖從暗部向外暈染，以使暗部的呈現更自然。（註：亮、暗部之間須預留底色區域。）

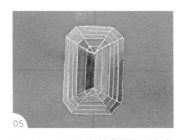

05

取 A2，以筆尖繪製鑽石的桌面及刻面稜線。（註：祖母綠形切割繪製可參考 P.162。）

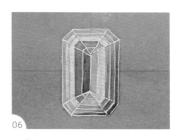

06

取 A2，繪製桌面及刻面的亮部。

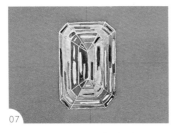

07

先取 A2，以筆尖在桌面及刻面上暈染小點，以繪製鑽石的反射光芒；再取 A4，在桌面及刻面上暈染小點，以繪製暗部細節。

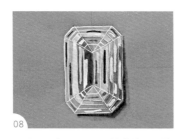

08

最後，先取 A2，繪製祖母綠形外側輪廓；再取 A1，在鑽石右外側暈染上色，以繪製陰影，即完成祖母綠形切割繪製。

祖母綠形切割
繪製動態影片
QRcode

◆ 鑽石複雜刻面水彩呈現繪製須知

① 建議使用透明描圖紙較光滑的一面繪製水彩，較容易暈染上色。

② 在步驟 1-4，繪製鉛筆線、水彩底色、亮部及暗部時，建議在透明描圖紙下墊一張白色厚紙卡，可使鉛筆線看的較清楚，以及可確認底色不會暈染太深。

③ 從步驟 5 開始，建議將透明描圖紙下墊的白色厚紙卡換成黑色厚紙卡，可使白色稜線在繪製時看的較清楚。

④ 不論是否有以自動鉛筆繪製桌面及刻面稜線，在水彩暈染底色、亮部及暗部後，鉛筆線都會全部被水彩顏色覆蓋，因此在繪製鑽石複雜刻面水彩呈現時，繪製者須對鑽石切割的稜線位置熟記，並憑記憶直接暈染上色，才能以白色水彩繪製出鑽石複雜刻面。

⑤ 鑽石的反射光芒、暗部細節及外側陰影，可依照個人需求自由選擇繪製或不繪製。

鑽石複雜刻面水彩呈現

枕形切割

CUSHION CUT

COLOR 調色方法 ————

(A1) Z11 黑灰 ③ ＋ Z05 矢車菊藍 ❶ ＋ 水 ❾

(A2) Z12 白 ❾ ＋ 水 ❶

(A3) 水 ❸

(A4) Z11 黑灰 ❾ ＋ 水 ❶

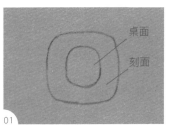

桌面

刻面

01

以自動鉛筆在透明描圖紙上繪製一個枕形後，在枕形內繪製另一個較小的枕形，為桌面及刻面。

02

取 A1，以 2 號筆筆腹在桌面及刻面暈染上色，以繪製底色。（註：底色須均勻塗滿；每次換色就須洗筆，以免沾染其他顏色。）

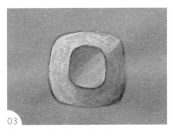

03

等底色乾後，先取 A2，以 0 號筆筆尖在刻面左上側及桌面右下側繪製亮部；再取 A4，在刻面右下側及桌面左上側繪製暗部。（註：光線來自左上角；亮、暗部之間須預留底色區域；須另外再以 A3 將亮、暗部顏色塗畫均勻。）

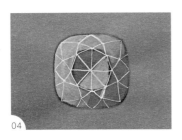

04
取 A2，以筆尖繪製鑽石的
桌面及刻面稜線。（註：枕
形切割繪製可參考 P.160。）

05
分別取 A2 及 A4，繪製桌面
及刻面的亮部及暗部。

06
重複步驟 5，持續繪製亮部。

07
先取 A2，以筆尖在桌面及
刻面上暈染小點，以繪製鑽
石的反射光芒；再取 A4，
在桌面及刻面上暈染小點，
以繪製暗部細節。

08
最後，取 A1，在鑽石右外側
暈染上色，以繪製陰影，即
完成枕形切割繪製。

◆ 鑽石複雜刻面水彩呈現繪製須知

① 建議使用透明描圖紙較光滑的一面繪製水彩，較容易暈染上色。

② 在步驟 1-3，繪製鉛筆線、水彩底色、亮部及暗部時，建議在透明描圖紙下墊一張
白色厚紙卡，可使鉛筆線看的較清楚，以及可確認底色不會暈染太深。

③ 從步驟 4 開始，建議將透明描圖紙下墊的白色厚紙卡換成黑色厚紙卡，可使白色
稜線在繪製時看的較清楚。

④ 不論是否有以自動鉛筆繪製桌面及刻面稜線，在水彩暈染底色、亮部及暗部後，
鉛筆線都會全部被水彩顏色覆蓋，因此在繪製鑽石複雜刻面水彩呈現時，繪製者
須對鑽石切割的稜線位置熟記，並憑記憶直接暈染上色，才能以白色水彩繪製出
鑽石複雜刻面。

⑤ 鑽石的反射光芒、暗部細節及外側陰影，可依照個人需求自由選擇繪製或不繪製。

有色寶石複雜刻面水彩呈現

橢圓形
切割藍寶石
OVAL CUT SAPPHIRE

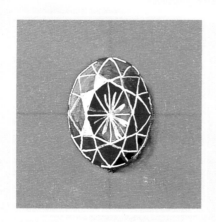

COLOR 調色方法

(A1) Z05矢車菊藍❾＋水❶

(A2) Z12白❾＋水❶

(A3) 水❸

(A4) Z11黑灰❾＋水❶

(A5) Z11黑灰❸＋ Z05矢車
菊藍❶＋水❾

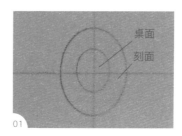

桌面
刻面

01

重複 P.168 的步驟 1，繪製橢圓形的桌面及刻面。

02

取 A1，以 2 號筆筆腹在桌面及刻面暈染上色，以繪製底色。（註：底色須均勻塗滿。）

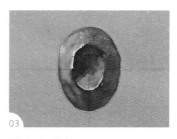

03

等底色乾後，先取 A2，以 0 號筆筆尖在刻面的左上側及桌面的右下側繪製亮部；再取 A3，以筆尖從亮部向外暈染，以使亮部的呈現更自然。（註：預設光線來自左上角；每次換色就須洗筆，以免沾染其他顏色。）

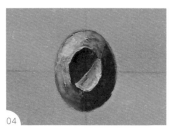

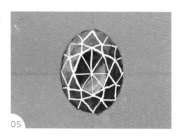

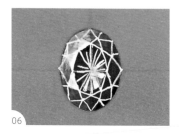

先取 A4，在刻面右下側及桌面左上側繪製暗部；再取 A3，以筆尖從暗部向外暈染，以使暗部的呈現更自然。（註：亮、暗部之間須預留底色區域。）

取 A2，以筆尖繪製寶石的桌面及刻面稜線。（註：橢圓形切割繪製可參考 P.157。）

分別取 A2 及 A4，繪製桌面及刻面的亮部及暗部。

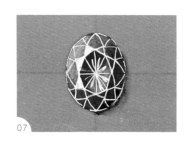

最後，先取 A2，繪製橢圓形外側輪廓；再取 A5，在橢圓形右外側暈染上色，以繪製陰影，即完成橢圓形切割藍寶石繪製。

◆ 有色寶石複雜刻面水彩呈現繪製須知

① 建議使用透明描圖紙較光滑的一面繪製水彩，較容易暈染上色。

② 在步驟 1-2，繪製鉛筆線、水彩底色、亮部及暗部時，建議在透明描圖紙下墊一張白色厚紙卡，可使鉛筆線看的較清楚，以及可確認底色不會暈染太深。

③ 從步驟 3 開始，建議將透明描圖紙下墊的白色厚紙卡換成黑色厚紙卡，可使有色寶石本體顏色及白色稜線在繪製時看的較清楚。

④ 不論是否有以自動鉛筆繪製桌面及刻面稜線，在水彩暈染底色、亮部及暗部後，鉛筆線都會全部被水彩顏色覆蓋，因此在繪製有色寶石複雜刻面水彩呈現時，繪製者須對有色寶石切割的稜線位置熟記，並憑記憶直接暈染上色，才能以白色水彩繪製出有色寶石複雜刻面。

⑤ 冷色系的有色寶石，例如：藍寶石、祖母綠等，暗部的顏色須用黑灰色繪製；而暖色系的有色寶石，例如：紅寶石、黃色寶石、粉紅寶石等，暗部的顏色須用黑咖啡色繪製。

⑥ 有色寶石的反射光芒及外側陰影，可依照個人需求自由選擇繪製或不繪製。

有色寶石複雜刻面水彩呈現

梨形切割
紅寶石

PEAR CUT RUBY

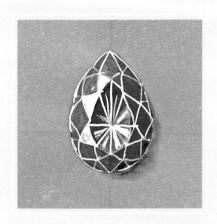

桌面

刻面

01

重複 P.172 的步驟 1，繪製梨形的桌面及刻面。

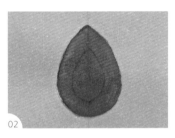

02

取 A1，以 2 號筆筆腹在桌面及刻面暈染上色，以繪製底色。（註：底色須均勻塗滿。）

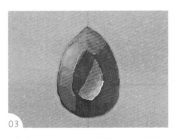

03

等底色乾後，先取 A2，以 0 號筆筆尖在刻面的左上側及桌面的右下側繪製亮部；再取 A3，以筆尖從亮部向外暈染，以使亮部的呈現更自然。（註：預設光線來自左上角；每次換色就須洗筆，以免沾染其他顏色。）

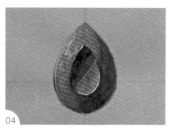

04

先取 A4，在刻面右下側及
桌面左上側繪製暗部；再
取 A3，以筆尖從暗部向外
暈染，以使暗部的呈現更自
然。（註：亮、暗部之間須預
留底色區域。）

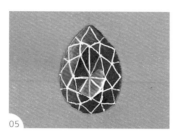

05

取 A2，以筆尖繪製寶石的桌
面及刻面稜線。（註：梨形切
割繪製可參考 P.159。）

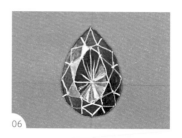

06

分別取 A2 及 A4，繪製桌面
及刻面的亮部及暗部。

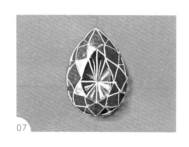

07

最後，先取 A2，繪製梨形外側輪廓；再取 A5，在梨形右外
側暈染上色，以繪製陰影，即完成梨形切割紅寶石繪製。

◆ 有色寶石複雜刻面水彩呈現繪製須知

① 建議使用透明描圖紙較光滑的一面繪製水彩，較容易暈染上色。

② 在步驟 1-2，繪製鉛筆線、水彩底色、亮部及暗部時，建議在透明描圖紙下墊一張白色
厚紙卡，可使鉛筆線看的較清楚，以及可確認底色不會暈染太深。

③ 從步驟 3 開始，建議將透明描圖紙下墊的白色厚紙卡換成黑色厚紙卡，可使有色寶石本
體顏色及白色稜線在繪製時看的較清楚。

④ 不論是否有以自動鉛筆繪製桌面及刻面稜線，在水彩暈染底色、亮部及暗部後，鉛筆線
都會全部被水彩顏色覆蓋，因此在繪製有色寶石複雜刻面水彩呈現時，繪製者須對有色
寶石切割的稜線位置熟記，並憑記憶直接暈染上色，才能以白色水彩繪製出有色寶石複
雜刻面。

⑤ 冷色系的有色寶石，例如：藍寶石、祖母綠等，暗部的顏色須用黑灰色繪製；而暖色系
的有色寶石，例如：紅寶石、黃色寶石、粉紅寶石等，暗部的顏色須用黑咖啡色繪製。

⑥ 有色寶石的反射光芒及外側陰影，可依照個人需求自由選擇繪製或不繪製。

有色寶石複雜刻面水彩呈現

馬眼形切割
黃色寶石

Marquise Cut Yellow Gemstone

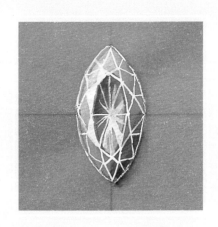

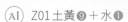

COLOR 調色方法

Ⓐ❶ Z01 土黃❾＋水❶

Ⓐ❷ Z12 白❾＋水❶

Ⓐ❸ 水❸

Ⓐ❹ Z10 黑咖啡❾＋水❶

Ⓐ❺ Z11 黑灰❸＋Z05 矢車菊藍❶＋水❾

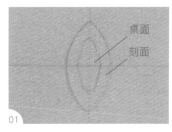

桌面

刻面

01

重複 P.170 的步驟 1，繪製馬眼形的桌面及刻面。

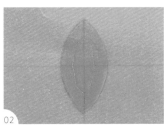

02

取 A1，以 2 號筆筆腹在桌面及刻面暈染上色，以繪製底色。（註：底色須均勻塗滿。）

03

等底色乾後，先取 A2，以 0 號筆筆尖在刻面的左上側及桌面的右下側繪製亮部；再取 A3，以筆尖從亮部向外暈染，以使亮部的呈現更自然。（註：預設光線來自左上角；每次換色就須洗筆，以免沾染其他顏色。）

04

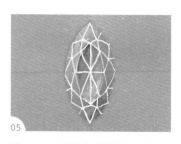
05

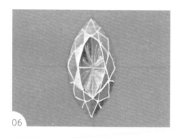
06

先取 A4，在刻面右下側及桌面左上側繪製暗部；再取 A3，以筆尖從暗部向外暈染，以使暗部的呈現更自然。（註：亮、暗部之間須預留底色區域。）

取 A2，以筆尖繪製寶石的桌面及刻面稜線。（註：馬眼形切割繪製可參考 P.158。）

分別取 A2 及 A4，繪製桌面及刻面的亮部及暗部。

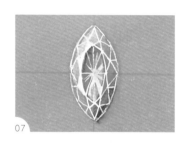
07

最後，先取 A2，繪製馬眼形外側輪廓；再取 A5，在馬眼形右外側暈染上色，以繪製陰影，即完成馬眼形切割黃色寶石繪製。

馬眼形切割黃色寶石繪製動態影片 QRcode

◆ 有色寶石複雜刻面水彩呈現繪製須知

① 建議使用透明描圖紙較光滑的一面繪製水彩，較容易暈染上色。

② 在步驟 1-2，繪製鉛筆線、水彩底色、亮部及暗部時，建議在透明描圖紙下墊一張白色厚紙卡，可使鉛筆線看的較清楚，以及可確認底色不會暈染太深。

③ 從步驟 3 開始，建議將透明描圖紙下墊的白色厚紙卡換成黑色厚紙卡，可使有色寶石本體顏色及白色稜線在繪製時看的較清楚。

④ 不論是否有以自動鉛筆繪製桌面及刻面稜線，在水彩暈染底色、亮部及暗部後，鉛筆線都會全部被水彩顏色覆蓋，因此在繪製有色寶石複雜刻面水彩呈現時，繪製者須對有色寶石切割的稜線位置熟記，並憑記憶直接暈染上色，才能以白色水彩繪製出有色寶石複雜刻面。

⑤ 冷色系的有色寶石，例如：藍寶石、祖母綠等，暗部的顏色須用黑灰色繪製；而暖色系的有色寶石，例如：紅寶石、黃色寶石、粉紅寶石等，暗部的顏色須用黑咖啡色繪製。

⑥ 有色寶石的反射光芒及外側陰影，可依照個人需求自由選擇繪製或不繪製。

有色寶石複雜刻面水彩呈現

心形切割
粉紅寶石與
粉紅鑽石

HEART CUT PINK GEMS AND
PINK DIAMONDS

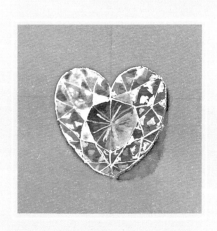

COLOR 調色方法

(A1) Z04紅⑤＋水⑤

(A2) Z12白⑨＋水①

(A3) 水③

(A4) Z10黑咖啡⑨＋水①

(A5) Z11黑灰③＋ Z05矢車菊
藍①＋水⑨

桌面

刻面

01

重複 P.161 的步驟 1-2，繪製心形的桌面及刻面。

02

取 A1，以 2 號筆筆腹在桌面及刻面暈染上色，
以繪製底色。（註：底色須均勻塗滿。）

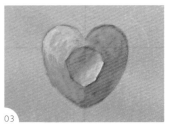

03

等底色乾後，先取 A2，以 0 號筆筆尖在刻面
的左上側及桌面的右下側繪製亮部；再取 A3，
以筆尖從亮部向外暈染，以使亮部的呈現更自
然。（註：預設光線來自左上角；每次換色就須
洗筆，以免沾染其他顏色。）

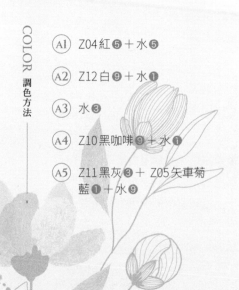

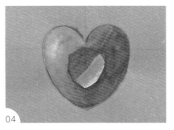

04 先取 A4，在刻面右下側及桌面左上側繪製暗部；再取 A3，以筆尖從暗部向外暈染，以使暗部的呈現更自然。（註：亮、暗部之間須預留底色區域。）

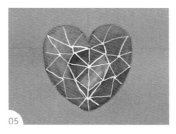

05 取 A2，以筆尖繪製寶石的桌面及刻面稜線。（註：心形切割繪製可參考 P.161。）

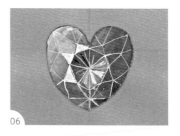

06 分別取 A2 及 A4，繪製桌面及刻面的亮部及暗部。

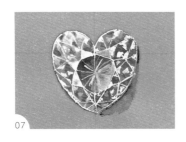

07 最後，先取 A2，繪製寶石的反射光芒及心形外側輪廓；再取 A5，在心形右外側暈染上色，以繪製陰影，即完成心形切割粉紅寶石與粉紅鑽石繪製。

心形切割粉紅寶石與粉紅鑽石繪製動態影片 QRcode

◆ 有色寶石複雜刻面水彩呈現繪製須知

① 建議使用透明描圖紙較光滑的一面繪製水彩，較容易暈染上色。

② 在步驟 1-2，繪製鉛筆線、水彩底色、亮部及暗部時，建議在透明描圖紙下墊一張白色厚紙卡，可使鉛筆線看的較清楚，以及可確認底色不會暈染太深。

③ 從步驟 3 開始，建議將透明描圖紙下墊的白色厚紙卡換成黑色厚紙卡，可使有色寶石本體顏色及白色稜線在繪製時看的較清楚。

④ 不論是否有以自動鉛筆繪製桌面及刻面稜線，在水彩暈染底色、亮部及暗部後，鉛筆線都會全部被水彩顏色覆蓋，因此在繪製有色寶石複雜刻面水彩呈現時，繪製者須對有色寶石切割的稜線位置熟記，並憑記憶直接暈染上色，才能以白色水彩繪製出有色寶石複雜刻面。

⑤ 冷色系的有色寶石，例如：藍寶石、祖母綠等，暗部的顏色須用黑灰色繪製；而暖色系的有色寶石，例如：紅寶石、黃色寶石、粉紅寶石等，暗部的顏色須用黑咖啡色繪製。

⑥ 有色寶石的反射光芒及外側陰影，可依照個人需求自由選擇繪製或不繪製。

有色寶石複雜刻面水彩呈現

祖母綠形
切割祖母綠

EMERALD CUT
EMERALD

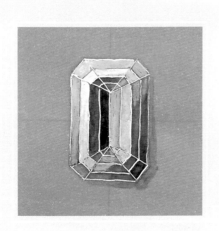

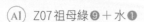

COLOR 調色方法

(A1) Z07祖母綠❾＋水❶

(A2) Z12白❾＋水❶

(A3) 水❸

(A4) Z11黑灰❾＋水❶

(A5) Z11黑灰❸＋ Z05矢車菊
藍❶＋水❾

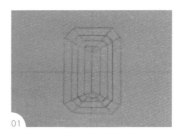

01

重複 P.178 的步驟 1，繪製祖母綠形的桌面及
刻面。

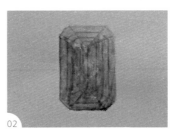

02

取 A1，以 2 號筆筆腹在桌面及刻面暈染上色，
以繪製底色。（註：底色須均勻塗滿。）

03

等底色乾後，先取 A2，以 0 號筆筆尖在刻面
的左上側及桌面的右下側繪製亮部；再取 A3，
以筆尖從亮部向外暈染，以使亮部的呈現更自
然。（註：預設光線來自左上角；每次換色就須
洗筆，以免沾染其他顏色。）

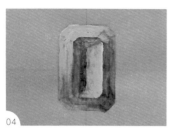
04

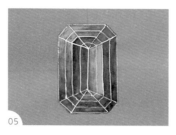
05

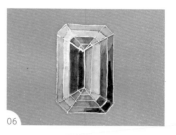
06

先取 A4，在刻面右下側及桌面左上側繪製暗部；再取 A3，以筆尖從暗部向外暈染，以使暗部的呈現更自然。（註：亮、暗部之間須預留底色區域。）

取 A2，以筆尖繪製寶石的桌面及刻面稜線。（註：祖母綠形切割繪製可參考 P.162。）

分別取 A2 及 A4，繪製桌面及刻面的亮部及暗部。

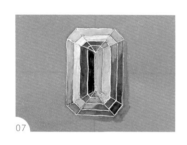
07

最後，先取 A2，繪製祖母綠形外側輪廓；再取 A5，在祖母綠形右外側暈染上色，以繪製陰影，即完成祖母綠形切割祖母綠繪製。

◆ 有色寶石複雜刻面水彩呈現繪製須知

① 建議使用透明描圖紙較光滑的一面繪製水彩，較容易暈染上色。

② 在步驟 1-2，繪製鉛筆線、水彩底色、亮部及暗部時，建議在透明描圖紙下墊一張白色厚紙卡，可使鉛筆線看的較清楚，以及可確認底色不會暈染太深。

③ 從步驟 3 開始，建議將透明描圖紙下墊的白色厚紙卡換成黑色厚紙卡，可使有色寶石本體顏色及白色稜線在繪製時看的較清楚。

④ 不論是否有以自動鉛筆繪製桌面及刻面稜線，在水彩暈染底色、亮部及暗部後，鉛筆線都會全部被水彩顏色覆蓋，因此在繪製有色寶石複雜刻面水彩呈現時，繪製者須對有色寶石切割的稜線位置熟記，並憑記憶直接暈染上色，才能以白色水彩繪製出有色寶石複雜刻面。

⑤ 冷色系的有色寶石，例如：藍寶石、祖母綠等，暗部的顏色須用黑灰色繪製；而暖色系的有色寶石，例如：紅寶石、黃色寶石、粉紅寶石等，暗部的顏色須用黑咖啡色繪製。

⑥ 有色寶石的反射光芒及外側陰影，可依照個人需求自由選擇繪製或不繪製。

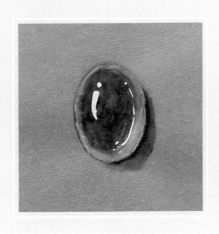

進階蛋面寶石水彩呈現

祖母綠蛋面

EMERALD CABOCHON GEMSTONE

COLOR 調色方法

(A1) Z07 祖母綠 ❾ ＋ 水 ❶

(A2) Z12 白 ❾ ＋ 水 ❶

(A3) 水 ❸

(A4) Z11 黑灰 ❸ ＋ Z05 矢車菊藍 ❶ ＋ 水 ❾

STEP BY STEP 步驟方法

01
以橢圓板為輔助，以自動鉛筆在透明描圖紙背面繪製一個橢圓形。

02
將紙翻至正面，取 A1，以 2號筆筆腹在橢圓形內暈染上色，以繪製底色。（註：底色須均勻塗滿。）

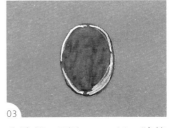

03
先洗筆，再取 A2，以 0 號筆筆尖沿著橢圓形輪廓內側及在橢圓形右下側暈染上色，以繪製暗部。（註：預設光線來自左上角；透明蛋面寶石會透光，因此暗部顏色較亮。）

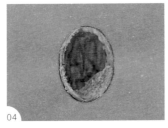

04
先洗筆，再取 A3，以筆尖從暗部向外暈染，以使暗部的呈現更自然。

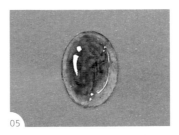

05
先洗筆，再取 A2，在橢圓形左上側及右側暈染上色，以繪製反光線及反光點。

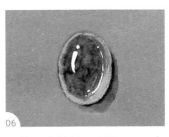

06
最後，先洗筆，再取 A4，在橢圓形右外側暈染上色，以繪製陰影，即完成祖母綠蛋面繪製。

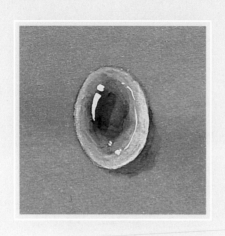

白翡翠蛋面

WHITE JADEITE
CABOCHON

COLOR 調色方法

(A1) Z11 黑灰 ❸ ＋ Z05 矢車菊藍 ❶ ＋ 水 ❾ (A3) 水 ❸

(A2) Z12 白 ❾ ＋ 水 ❶

STEP BY STEP 步驟方法

01
以橢圓板為輔助，以自動鉛筆在透明描圖紙背面繪製一個橢圓形。

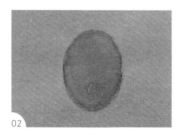

02
將紙翻至正面，取 A1，以 2 號筆筆腹在橢圓形內暈染上色，以繪製底色。（註：底色須均勻塗滿。）

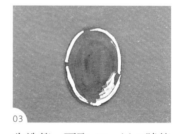

03
先洗筆，再取 A2，以 0 號筆筆尖沿著橢圓形輪廓內側及在橢圓形右下側暈染上色，以繪製暗部。（註：預設光線來自左上角；透明蛋面寶石會透光，因此暗部顏色較亮。）

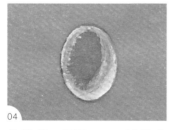

04
先洗筆，再取 A3，以筆尖從暗部向外暈染，以使暗部的呈現更自然。

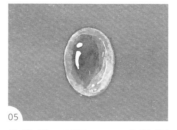

05
先洗筆，再取 A2，在橢圓形左上側及右側暈染上色，以繪製反光線及反光點。

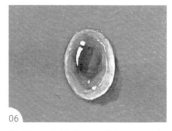

06
最後，先洗筆，再取 A1，在橢圓形右外側暈染上色，以繪製陰影，即完成白翡翠蛋面繪製。

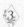

進階蛋面寶石水彩呈現

貓眼
金綠玉

CHRYSOBERYL

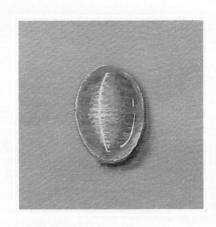

COLOR 調色方法

(A1) Z01 土黃 ❾ ＋ 水 ❶

(A2) Z09 祖母綠 ❾ ＋ 水 ❶

(A3) Z10 黑咖啡 ❾ ＋ 水 ❶

(A4) 水 ❸

(A5) Z12 白 ❾ ＋ 水 ❶

(A6) Z11 黑灰 ❸ ＋ Z05 矢車菊藍 ❶ ＋ 水 ❾

STEP BY STEP　步驟方法

01

以橢圓板為輔助，以自動鉛筆在透明描圖紙背面繪製一個橢圓形。

02

將紙翻至正面，取 A1，以 2 號筆筆腹在橢圓形內暈染上色，以繪製底色。（註：底色須均勻塗滿。）

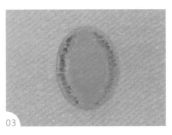

03

取 A2，以 0 號筆筆尖沿著橢圓形輪廓兩側暈染上色，以繪製貓眼金綠玉的紋路。（註：每次換色就須洗筆，以免沾染其他顏色。）

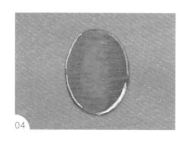

先取 A3，在橢圓形輪廓兩側暈染上色；再取 A4，把 A3 顏色向兩側暈染推開；最後取 A5，在沿著橢圓形輪廓暈染上色，以繪製暗部。（註：預設光線來自左上角；透明蛋面寶石會透光，因此暗部顏色較亮。）

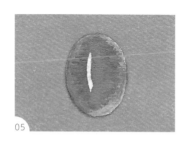

先取 A4，以筆尖從暗部向外暈染，以使暗部的呈現更自然；再取 A5，在橢圓形中間偏左處暈染上色，以繪製反光線。

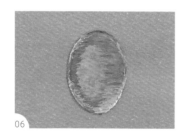

取 A4，以筆尖從反光線向兩側暈染推開，以使反光線的呈現更自然。

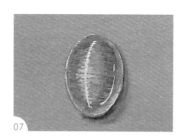

最後，重複步驟 5-6，先再次繪製橢圓形中間偏左的反光線；再取 A5，沿著橢圓形輪廓內側及在橢圓形右下側繪製暗部；最後取 A6，在橢圓形右外側繪製陰影，即完成貓眼金綠玉繪製。

進階蛋面寶石水彩呈現

星光
紅寶石

RUBY STAR

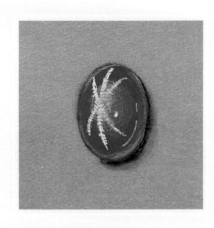

COLOR 調色方法

(A1) Z04 紅❾＋水❶

(A2) Z12 白❾＋水❶

(A3) 水❸

(A4) Z11 黑灰❸＋ Z05 矢車菊
藍❶＋水❾

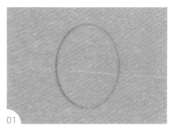

01

以橢圓板為輔助,以自動鉛筆在透明描圖紙
背面繪製一個橢圓形。

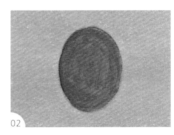

02

將紙翻至正面,取 A1,以 2 號筆筆腹在橢圓
形內暈染上色,以繪製底色。(註:底色須均
勻塗滿。)

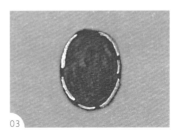

03

先洗筆,再取 A2,以 0 號筆筆尖沿著橢圓形輪
廓內側暈染上色,以繪製暗部。(註:預設光線
來自左上角;透明蛋面寶石會透光,因此暗部顏
色較亮。)

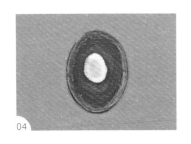

先洗筆,取 A3,以筆尖從暗部向外暈染,以使暗部的呈現更自然;再重複步驟 3,在橢圓形內暈染上色,以繪製反光點。

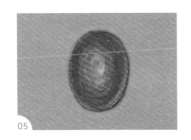

取 A3,以筆尖從反光點向外暈染,以使反光點的呈現更自然。

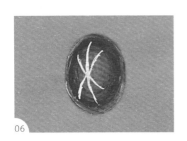

先洗筆,再取 A2,在反光點上暈染上色,以繪製三條反光線。

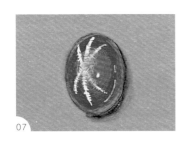

最後,先重複步驟 6,在橢圓形右下側邊緣繪製反光線;再洗筆,取 A4,在橢圓形右外側暈染上色,以繪製陰影,即完成星光紅寶石繪製。

進階蛋面寶石水彩呈現

白蛋白石

WHITE OPAL

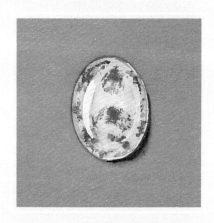

COLOR 調色方法

(A1) Z12 白❾＋水❶

(A2) Z04 紅❾＋水❶

(A3) Z03 橘❾＋水❶

(A4) Z05 矢車菊藍❾＋水❶

(A5) Z07 祖母綠❾＋水❶

(A6) Z08 草綠❾＋水❶

(A7) 水❸

(A8) Z11 黑灰❸＋ Z05 矢車菊藍❶＋水❾

STEP BY STEP 步驟方法

01

以橢圓板為輔助，以自動鉛筆在透明描圖紙背面繪製一個橢圓形。

02

將紙翻至正面，取 A1，以 2 號筆筆腹在橢圓形內暈染上色，以繪製底色。（註：底色須均勻塗滿。）

03

先洗筆，再取 A2，以 0 號筆筆尖在橢圓形內任意小範圍暈染上色，以繪製紅色紋路。

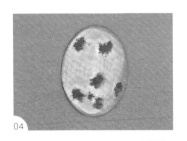

04

重複步驟 3，取 A3，繪製橘色紋路。（註：須將橘色紋路繪製在紅色紋路附近。）

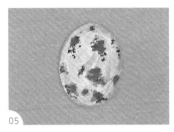

05

重複步驟 3，取 A4，繪製矢車菊藍紋路。

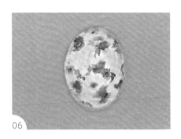

06

重複步驟 3，取 A5，繪製祖母綠紋路。

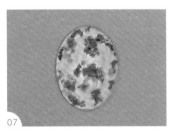

07

重複步驟 3，取 A6，繪製草綠紋路。（註：須將草綠紋路繪製在祖母綠紋路附近。）

08

先洗筆，再取 A1，在橢圓形左側、下側及右側分別繪製反光區域。

09

先洗筆，再取 A7，以筆尖從反光區域向外暈染，以使反光區域的呈現更自然。

10

最後，先洗筆，取 A1，在橢圓形左側暈染上色，以繪製反光線；再洗筆，取 A8，在橢圓形右外側暈染上色，以繪製陰影，即完成白蛋白石繪製。

白蛋白石
繪製動態影片
QRcode

進階蛋面寶石水彩呈現

黑蛋白石

BLACK OPAL

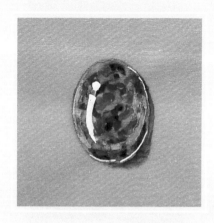

STEP BY STEP　步驟方法

01

以橢圓板為輔助，以自動鉛筆在透明描圖紙背面繪製一個橢圓形。

02

將紙翻至正面，取 A1，以 0 號筆筆尖在橢圓形內任意小範圍暈染上色，以繪製紅色紋路。

03

重複步驟 3，取 A2，繪製橘色紋路。（註：須將橘色紋路繪製在紅色紋路附近。）

04

重複步驟 3，取 A3，繪製祖母綠紋路。

05

重複步驟 3，取 A4，繪製草綠紋路。（註：須將草綠紋路繪製在祖母綠紋路附近。）

06

重複步驟 3，取 A5，繪製矢車菊藍紋路。

07

先洗筆，再取 A6，在橢圓形內還沒上色的縫隙暈染上色，以繪製底色。

08

先洗筆，再取 A7，在橢圓形左、右兩側分別繪製反光區域。

09

先洗筆，再取 A8，以筆尖從反光區域向外暈染，以使反光區域的呈現更自然。

10

最後，先洗筆，取 A7，在橢圓形左側及右下側輪廓附近繪製反光線及反光點；再洗筆，取 A9，在橢圓形右外側暈染上色，以繪製陰影，即完成黑蛋白石繪製。

進階蛋面寶石水彩呈現

火蛋白石

FIRE OPAL

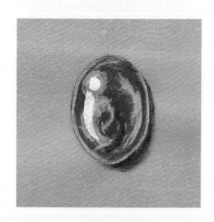

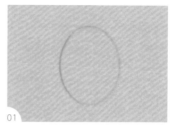

01

以橢圓板為輔助，以自動鉛筆在透明描圖紙背面繪製一個橢圓形。

02

將紙翻至正面，取 A1，以 2 號筆筆腹在橢圓形內暈染上色，以繪製底色。（註：底色須均勻塗滿。）

COLOR 調色方法

(A1) Z01 土黃 ❺ ＋ 水 ❺

(A2) Z02 黃 ❾ ＋ 水 ❶

(A3) Z04 紅 ❾ ＋ 水 ❶

(A4) 水 ❸

(A5) Z07 祖母綠 ❾ ＋ 水 ❶

(A6) Z12 白 ❾ ＋ 水 ❶

(A7) Z11 黑灰 ❸ ＋ Z05 矢車菊藍 ❶ ＋ 水 ❾

03

取 A2，以 0 號筆筆尖在橢圓形內任意暈染上色，以繪製黃色紋路。（註：每次換色就須洗筆，以免沾染其他顏色。）

04

重複步驟 3，取 A3，繪製紅色紋路。

05

先取 A4，將黃色及紅色紋路向外暈染開；再重複步驟 3，分別取 A3 及 A5，繪製紅色及祖母綠紋路。

06

取 A6，在橢圓形輪廓內側繪製反光線。

07

取 A4，將反光線向外暈染開；再洗筆，取 A6，在橢圓形左上側及右下側繪製反光線及反光點。

08

取 A4，將左上側及右下側的反光線及反光點向外暈染開，以使反光顏色呈現更自然。

09

最後，先重複步驟 7，在左上側及右下側繪製反光線及反光點；再取 A7，在橢圓形右外側暈染上色，以繪製陰影，即完成火蛋白石繪製。

其他補充

OTHER SUPPLEMENTS

SECTION 01
土耳其石、綠松石

SECTION 02
瑪瑙

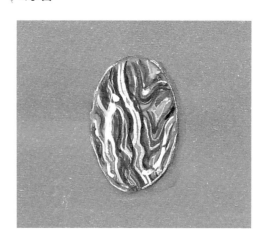

SECTION 03
青金石

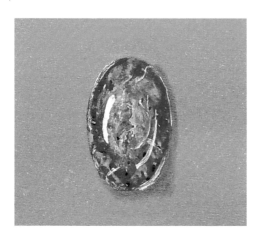

SECTION 04
黑瑪瑙

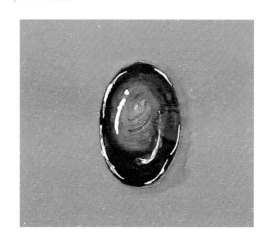

玫瑰石

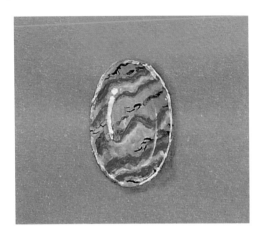

紅珊瑚

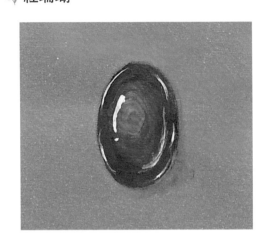

孔雀石

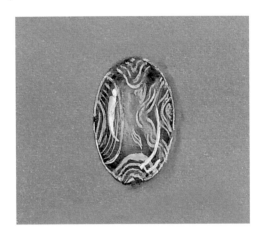

黑蛋白石

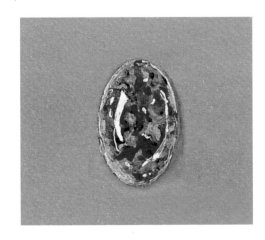

兩點透視圖

TWO POINT PERSPECTIVE

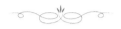

SECTION 01
兩點透視圖的基本概念

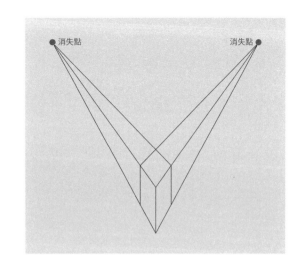

在繪製兩點透視圖時，須先設定兩個位在相同水平高度的消失點，且消失點一個在左側、一個在右側；接著再在消失點的下方繪製一個長方體，而此長方體的任何一邊長只要往遠方無限延伸，就一定會匯聚在兩個消失點的其中一個消失點的位置。

另外，若將兩點透視圖的消失點設定在距離較遠處，消失點就不一定會出現在畫紙上，而是會落在畫紙的範圍之外。

SECTION 02
戒指的兩點透視圖

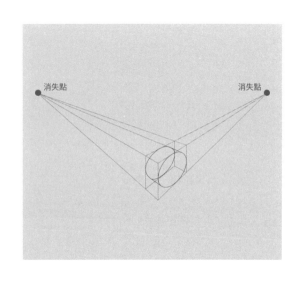

在了解兩點透視圖的基本概念後，即可在繪製戒指前，先繪製一個符合兩點透視圖的長方體，再在長方體內繪製戒指。而若想繪製出不同變化款式的戒指，可改變兩點透視圖的長方體造型，例如：改變長方體的寬窄，或是先將長方體繪製成上、下寬窄不同的方形體，再繪製戒指，就能繪製出戒指款式的變化。

不過，建議消失點在畫紙上的位置，須避免與欲繪製的戒指距離太近，否則繪製出的戒指容易變形。

戒指透視圖 a

RING PERSPECTIVE A

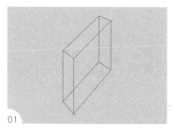

01

在紙上繪製一個符合兩點透視圖概念的長方體，為繪製戒指透視圖的輔助外框。

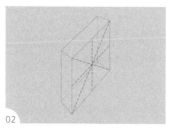

02

在長方體右下側的面上，以虛線繪製米字導線。

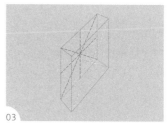

03

在長方體左上側的面上，以虛線繪製米字導線。

04

在有米字導線的兩個面上，分別繪製其中兩個戒指的轉彎弧線。

05

重複步驟 4，繪製出兩個完整的圓形，為戒指的外側輪廓。

06

分別在長方體偏左下角及右上角處，在兩個圓形之間繪製連接兩個圓形的線條，為戒指寬度。

07

在長方體右下側的面上，繪製一個較小的圓形，為戒指內側輪廓，即完成戒指透視圖 a 繪製。（註：較大及較小的圓形之間的距離，為戒指厚度。）

戒指透視圖 a
繪製動態影片 QRcode

戒指透視圖 b

RING PERSPECTIVE B

戒指透視圖 b
繪製動態影片
QRcode

先在紙上繪製一個符合兩點透視圖概念的長方體,為繪製戒指透視圖的輔助外框;再在長方體上側的面中間,繪製一條線。

01

在長方體中繪製一個底部為長方形的錐形體,為繪製戒指透視圖的新輔助外框。

02

在錐形體右下側的面上,以虛線繪製米字導線。

03

在錐形體左上側的面上,以虛線繪製米字導線。

04

在有米字導線的兩個面上，分別繪製其中兩條戒指的轉彎弧線。

重複步驟 5，繪製出兩個完整的圓形，為戒指的外側輪廓。

分別在錐形體偏左下角處，在兩個圓形之間繪製連接兩個圓形的線條，為戒指寬度。

在錐形體右下側的面上，繪製一個較小的圓形，為戒指內側輪廓，即完成戒指透視圖 b 繪製。（註：較大及較小的圓形之間的距離，為戒指厚度。）

兩點透視圖

戒指透視圖 c

RING PERSPECTIVE C

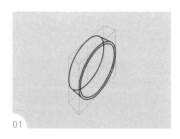

01

重複 P.207 的步驟 1-7，繪製出基本的戒指透視圖。

02

在原本的長方體外框上，延伸繪製另一個符合兩點透視圖的長方體，為繪製戒指透視圖的新輔助外框。

03

在新輔助外框中，繪製戒指的變化造型。

04

將下側的基礎戒指及上側的變化造型銜接在一起，即完成戒指透視圖 c 繪製。

戒指透視圖 d

RING PERSPECTIVE D

01

在紙上繪製一個符合兩點透視圖概念的長方體，為繪製戒指透視圖的輔助外框。

02

在步驟 1 的長方體外框上，繪製另一個符合兩點透視圖的長方體，為繪製戒指透視圖的輔助外框。

03

在步驟 1 的長方體下側的面上，繪製兩條直線，使該面積區分成三等分。

04

從步驟 1 的長方體上側的面的四個角，分別繪製直線連接到下側面上的兩條線上，形成一個上寬下窄的六面體，為繪製戒指透視圖的新輔助外框。

05

在上寬下窄的六面體右下側的面上，以虛線繪製米字導線。

06

在上寬下窄的六面體左上側的面上，以虛線繪製米字導線。

戒指透視圖 d
繪製動態影片
QRcode

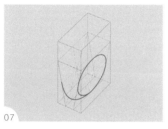

07 在有米字導線的兩個面上，
分別繪製戒指的外側輪廓。

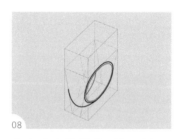

08 在有米字導線的兩個面上，
分別繪製戒指的內側輪廓。

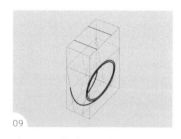

09 在 P.211 的步驟 2 的長方體上
側的面上，繪製兩條直線，
形成一個較小的長方形。

10 在步驟 9 的小長方形中，繪
製米字導線。

11 在新的長方體中，繪製戒指
的變化造型。

12 將下側的基礎戒指及上側的
變化造型銜接在一起，即完
成戒指透視圖 d 繪製。

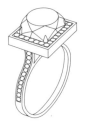

戒指透視圖 e

RING PERSPECTIVE E

01

先在紙上繪製兩個符合兩點透視圖概念的長方體;再在兩個長方體中繪製虛線,為繪製戒指透視圖的輔助外框。

02

先在下側細窄的長方體中繪製十字導線及戒指下半部;再在上側的長方體中繪製出另一個較小的長方體,為戒指上半部的初步輪廓。

03

繪製出戒指的初步造型,並將戒指的上、下半部連接在一起。

04

在戒指上繪製鑲嵌的寶石及小顆鑽石,即完成戒指透視圖 e 繪製。

寶石與視線

因弧度關係，
寶石隨著弧度產生視覺變化

DUE TO THE RADIAN, THE GEMSTONE WILL VISUALLY
CHANGE WITH THE RADIAN

在繪製有弧度的珠寶飾品上的寶石時，須注意寶石的形狀會隨著飾品弧度而產生視覺上的變化，距離與眼睛平視位置越遠的寶石，寶石形狀會看起來變形的越多。

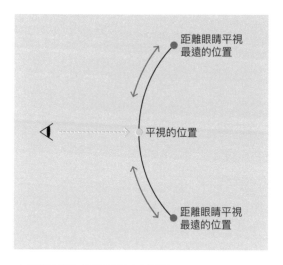

人眼觀看飾品弧面的示意圖。

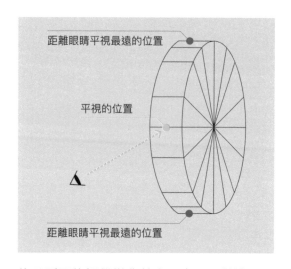

飾品弧面的視覺變化基本示意圖，越接近眼睛平視位置的形狀越不容易產生視覺上的形狀改變。

以下將以呈現圓形明亮式切割及矩形切割的寶石樣式，隨著弧度產生視覺上的形狀變化的圖示。

圓形漸漸變橢圓

當有弧度的飾品上所裝飾的寶石是圓形明亮式切割的寶石，則距離觀看者眼睛平視位置越遠的寶石，形狀會越漸漸從正圓形改變成橢圓形。

寶石形狀從圓形漸漸變成橢圓形，且在繪製時須注意寶石桌面形狀的變化。

矩形漸漸變窄

當有弧度的飾品上所裝飾的寶石是矩形切割的寶石，則距離觀看者眼睛平視位置越遠的寶石，形狀會越漸漸從較寬的矩形改變成較窄的矩形。

寶石形狀從較寬的矩形漸漸變成較窄的矩形，且在繪製時須注意寶石桌面形狀的變化。

寶石與視線

視角改變，
寶石也會逐漸變形

WHEN THE VIEWING ANGLE CHANGES, THE GEM
WILL GRADUALLY DEFORM

　　當觀看者不是以平行的視線觀看珠寶飾品，而是在偏左或偏右的斜向角度觀看，此時飾品上寶石形狀的變形，不只會受到弧度的影響，還須考慮因視角不正產生的變形。

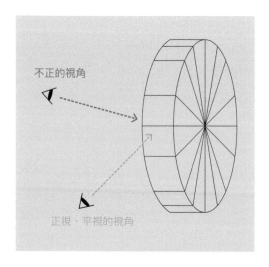

當人從不正的視角觀看飾品時，即使寶石的水平高度與眼睛相同，寶石的形狀也會看起來產生變形。

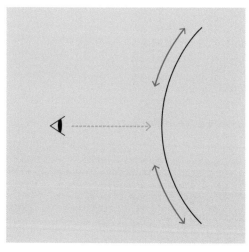

人眼觀看飾品弧面的示意圖。

以下將以呈現圓形明亮式切割及矩形切割的寶石樣式，因視角不正產生視覺上的形狀變化的圖示。

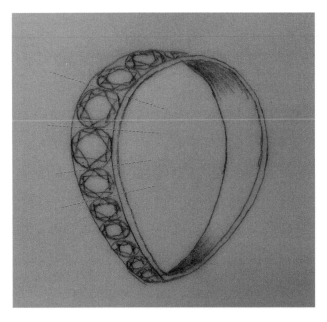

此為由偏右往左看的視角的觀看示意圖，可看出圓形寶石的形狀呈現一邊較寬一邊較窄的變形。

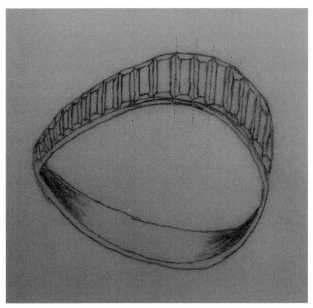

此為由偏下往上看的視角的觀看示意圖，可看出矩形寶石的形狀呈現一邊較寬一邊較窄的變形。

寶石與視線

密釘鑲嵌

PAVE SETTING

密釘鑲嵌是指將小顆鑽石或小顆寶石緊密鋪滿在飾品上的鑲嵌方法,而在平面上進行密釘鑲嵌時,每顆鑽石或寶石的形狀看起來會是一致不變的,但在有弧度的面上進行密釘鑲嵌時,鑽石或寶石的形狀就會產生視覺上的變形。

以下將以呈現圓形明亮式切割及矩形切割的寶石,密釘鑲嵌在有夾角的飾品或有弧度的飾品上的圖示。

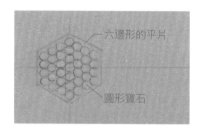

此為平片上的密釘鑲嵌,平片的面是屬於平坦面,因此密釘鑲嵌的圓形寶石看起來不會變形。

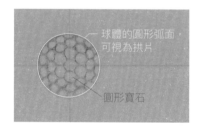

此為拱片上的密釘鑲嵌,拱片的面是屬於凸面,因此密釘鑲嵌的圓形寶石看起來會產生變形。

有夾角的飾品及矩形切割寶石

不論是繪製前視圖或側視圖,須注意每顆寶石在飾品上的寬度相等。

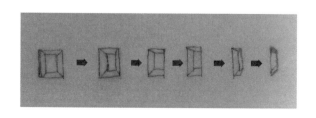

矩形切割寶石的變形狀態的繪製示意圖。

有夾角的飾品及矩形切割寶石的繪製示意圖。

有弧度的飾品及圓形明亮式切割寶石

　　不論是繪製前視圖或側視圖，須注意每顆寶石在飾品上的寬度相等。

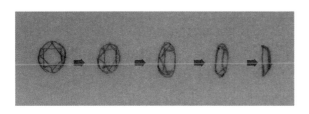

圓形明亮式切割寶石的變形狀態的繪製示意圖。

有弧度的飾品及圓形明亮式切割寶石的繪製示意圖。

有弧度的飾品及矩形切割鑽石

　　不論是繪製前視圖或側視圖，須注意每顆鑽石在飾品上的寬度相等。

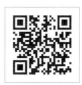

線稿繪製示範動態 QRcode

有弧度的飾品及矩形切割鑽石的繪製示意圖。

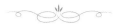

二視圖

SECOND VIEW

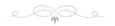

　　珠寶設計圖的二視圖分別是俯視圖、前視圖，關於俯視圖、前視圖的詳細說明，請參考 P.148。以下將分別呈現密釘鑲戒指及隱密式戒指的二視圖。

SECTION. 01
密釘鑲戒指

SECTION. 02
隱密式戒指

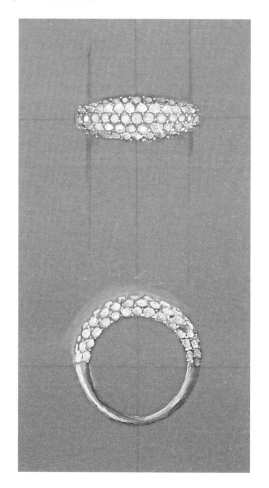

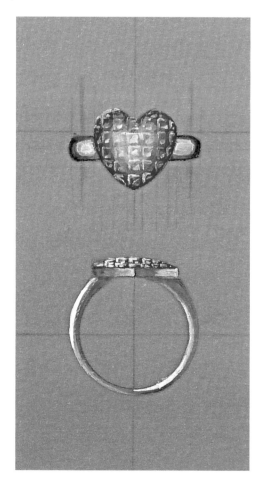

三視圖

THREE VIEW

　　珠寶設計圖的三視圖分別是俯視圖、前視圖、側視圖。關於三視圖的介紹的詳細說明,請參考 P.148。以下將分別呈現鑽石戒指、鑽石與沙佛萊戒指、粉紅寶石戒指及紫玉髓戒指的三視圖。

SECTION. 01

三視圖繪製

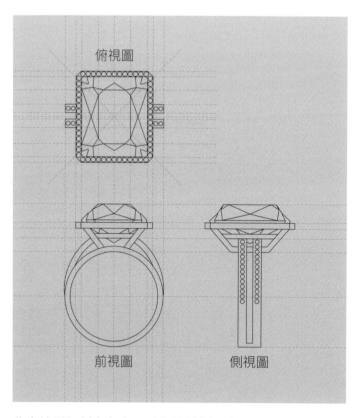

俯視圖

前視圖　　側視圖

三視圖繪製動態影片 QRcode

此為枕形切割有色寶石戒指的繪製示意圖,共包含:枕形切割有色寶石戒指的俯視圖、前視圖及側視圖。

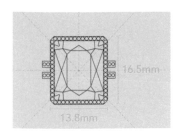

① 此示意圖的有色寶石為長度 16.5mm、寬度 13.8mm 的枕形。關於枕形切割的複雜鑽石刻面繪圖的繪製步驟，請參考 P.160。

② 此有色寶石的高度為 8.8mm。（註：此為直接實際測量寶石高度的數據，若手邊沒有寶石，可善用「寶石在俯視圖中形狀的最小直徑 ×0.6」的公式，先計算出大概的高度；實際繪製有色寶石時，通常會直接測量手邊的寶石高度，並依照測量出的數據進行繪製，因為有時為了讓有色寶石呈現足夠美觀的色澤，人們會在切割寶石時，故意增加或減少寶石的高度，所以有時寶石的實際高度會不符合公式計算的結果。）

SECTION 02
鑽石戒指 01

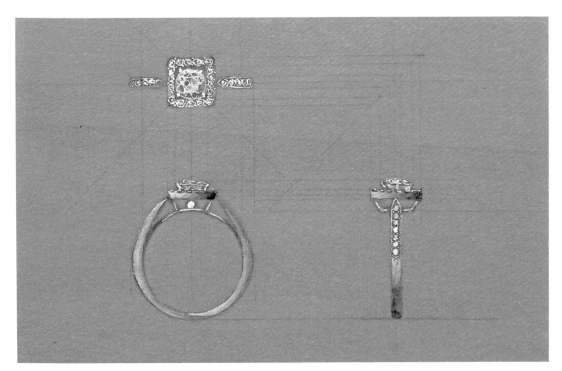

鑽石戒指 02

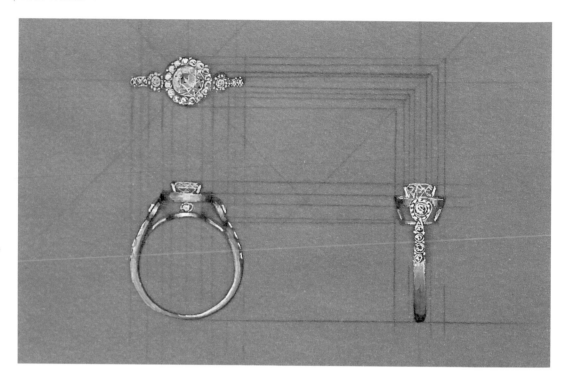

鑽石與沙佛萊戒指

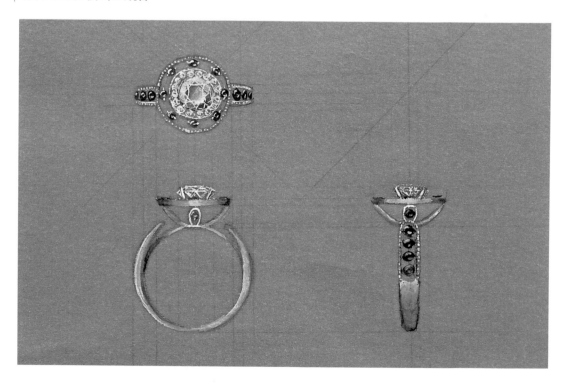

粉紅寶石戒指

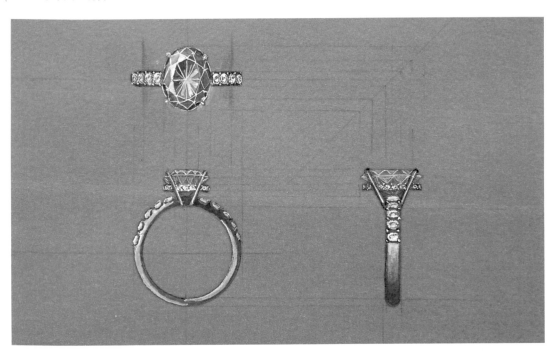

紫玉髓戒指

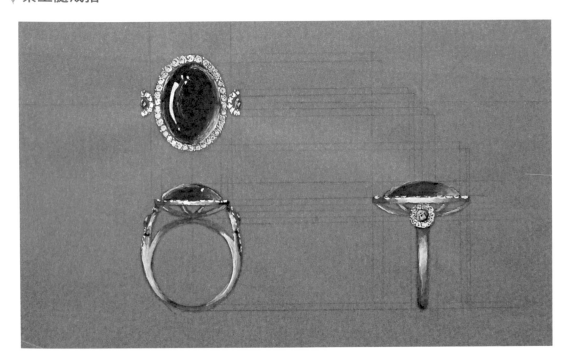

CHAPTER

3

——

珠寶設計
實繪

JEWELRY DESIGN
DRAWING

胸針結構與說明

BROOCH STRUCTURE AND DESCRIPTION

只要在設計好的墜子後方裝上胸針零件，就可以將墜子變成胸針，而一般胸針零件可分為四種款式，其中針尖有被套管隱藏的款式，是高級珠寶設計最常使用的胸針零件，因為此款胸針零件在使用時較不易刺傷人。

此為第一款胸針零件的示意圖，是高級珠寶設計最常用的款式。

此為其他三款胸針零件的示意圖，都是針尖直接外露的款式。

至於設計胸針的注意須知，主要包含胸針圖案的大小、胸針圖案的方向、胸針零件安裝的重心，以及是否為胸針及墜子兩用的珠寶飾品。

胸針圖案的大小

胸針的圖案不宜太大，建議整個胸針圖案的設計至多不要超過 1/4 個手掌的大小。

胸針圖案的方向

若要將胸針零件以直向的方向裝上胸針圖案，須注意配戴時，針尖方向會朝下，以避免將胸針圖案設計成上下顛倒的狀況。

胸針零件安裝的重心

胸針零件應安裝在胸針圖案偏上的位置，較能保持胸針在配戴時，能有較穩定的重心；若將胸針零件安裝在胸針圖案的中間或下方，在配戴時，圖案就容易往前傾倒。

是否為胸針及墜子兩用的珠寶飾品

有些胸針會被設計成墜子與胸針兩用的珠寶飾品，此時就須在設計時，多預留可以穿過鍊子的位置，以方便製作成項墜、吊墜等珠寶飾品。

隱密式鑲嵌
袖扣

CONCEALED INLAY CUFFLINKS

紅寶石胸針

RUBY BROOCH

SECTION 01
小顆鑽石水彩呈現

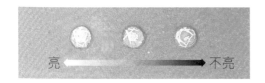

亮 ⟶ 不亮

SECTION 02
小顆矩形切割紅寶石水彩呈現

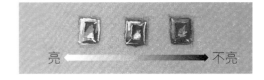

亮 ⟶ 不亮

黑蛋白石藍寶石胸針

Black Opal Sapphire Brooch

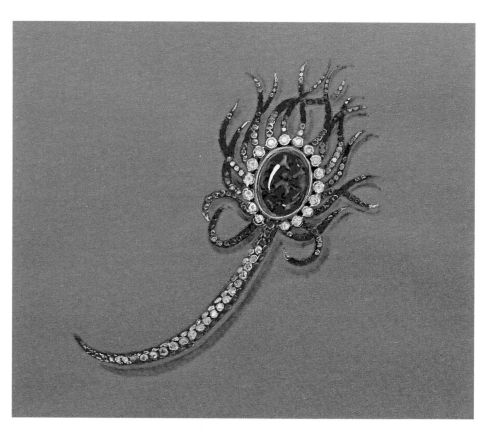

此為以孔雀羽毛發想的設計，有使用黑蛋白石、藍寶石、鑽石等。

手鍊

手鍊繪製應注意事項

NOTE ON DRAWING BRACELETS

在繪製手鍊前，須先認識手鍊的基本結構，包含：鍊子、開關扣頭及安全扣等。

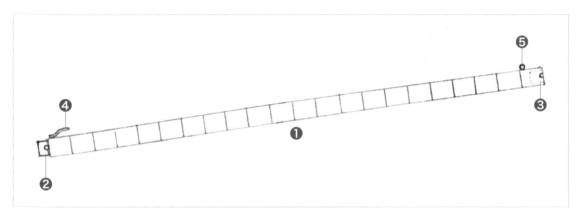

此為手鍊的基本結構示意圖；❶是鍊子、❷是開關扣頭、❸是開關扣的空間、❹是安全扣、❺是讓安全扣可扣住的圓珠形。

　　至於設計手鍊的注意須知，主要包含手鍊的總長度、重複設計元素的上色技巧，以及手鍊扣開關的選擇。

SECTION 01
手鍊的總長度

　　手鍊的總長度是指不包含開關扣頭的鍊子長度，而手鍊的總長度與客戶手部尺寸大小及配戴習慣有關。

❋ 客戶手部尺寸大小

　　一般東方女性的平均手部尺寸約為 15 ～ 16.5cm，而西方女性的平均手部尺寸約為 16 ～ 17.5cm。不過，在實際替客戶訂製手鍊時，還是會以現場測量出的客戶手部尺寸進行設計。

　　若客戶習慣配戴具有服貼感的手鍊，手鍊的總長度就須與客戶測量出的手部尺寸差不多；若客戶習慣配戴具有垂墜感的手鍊，手鍊的總長度就可再比客戶手部尺寸更長一些。

SECTION: 02
重複設計元素的上色技巧

　　若手鍊每一格的圖形相同、重複，在繪製上色時，可只彩繪鍊子正中間約 1/3 的範圍，其餘兩側的圖案可以顏色漸淡的方式呈現，不必繪製太清晰。

　　關於此上色技巧的實際應用示意圖，請參考 P.233 的貓眼金綠玉珍珠手鍊。

SECTION: 03
手鍊扣開關的選擇

　　關於常見的手鍊扣開關種類介紹，請參考 P.232

常用手鍊扣開關

COMMON BRACELET BUCKLE SWITCHES

常見的常用手鍊扣開關共有 4 種款式，以下將分別介紹。

此為高級珠寶設計手鍊最常使用的手鍊扣開關款式，因為高級珠寶手鍊通常具有很多鑽石，而此款手鍊扣開關的上、下都有安全扣。

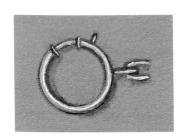

此為常使用於項鍊或一般手鍊的手鍊扣開關款式，且此款可另外加 5cm 的鍊子，具有讓配戴者調整手鍊鬆緊度的好處。

此為常使用於黃金或純銀首飾的手鍊扣開關款式。

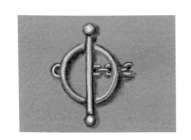

此為常使用於珍珠手鍊或銀飾的手鍊扣開關款式。

貓眼金綠玉珍珠手鍊

CHRYSOBERYL PEARL BRACELET

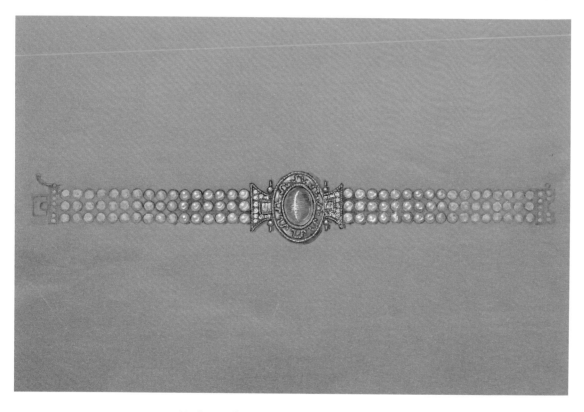

關於貓眼金綠玉的繪製步驟，請參考 P.194。

墜子與耳環繪製應注意事項

NOTES ON DRAWING PENDANTS AND EARRINGS

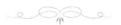

只要在設計好的墜子後方裝上耳針，就可以將墜子變成耳環，而設計耳環的注意須知，主要包含耳環的重量、耳針安裝的重心，以及客戶的喜好風格。

SECTION. 01
耳環的重量

耳環不宜設計的太重，否則客戶配戴起來會不舒服，甚至造成耳垂受傷。

SECTION. 02
耳針安裝的重心

耳針的重心應盡量位在耳環偏下方、底部的位置，不建議讓重心太靠近人的耳朵，否則耳環的圖案很容易在配戴時翻轉、旋轉，尤其當耳環圖案不是圓形時，只要圖案產生偏移，會很容易被發現。

不過，實務上設計師仍須根據客戶的耳洞位置，評估耳環重心及耳針安裝的位置。

SECTION. 03
客戶的喜好風格

目前耳環的主流走向是設計成較時尚、較小型的墜子，但若客戶喜愛較有個性、浮誇風格的耳環，設計師還是會依照客戶需求進行訂製。

另外，通常須提醒客戶訂製一對耳環的價格，等於訂製兩個墜子的價格，因為一對耳環就是 2 個墜子。

墜子與耳環

藍寶石墜子

SAPPHIRE PENDANT

SECTION: 01
熱氣球

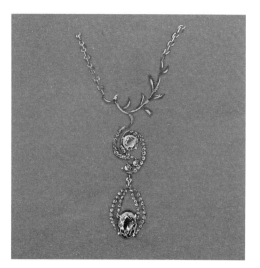

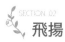

SECTION: 02
飛揚

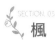

SECTION: 03
楓

粉紅寶石墜子

PINK GEMSTONE PENDANT

粉紅寶石墜子 01

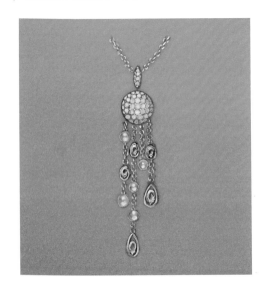

粉紅寶石墜子 02

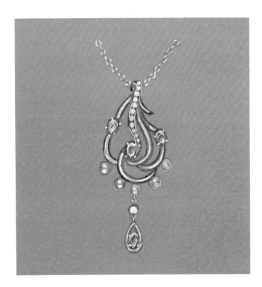

粉紅寶石墜子 03

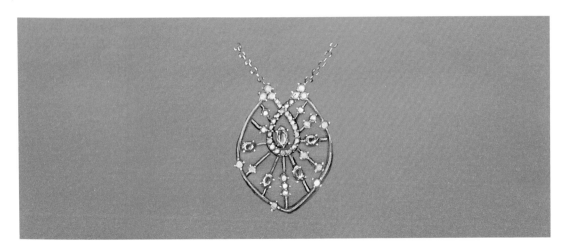

紅寶石墜子

RUBY PENDANT

SECTION. 01
紅寶石墜子 01

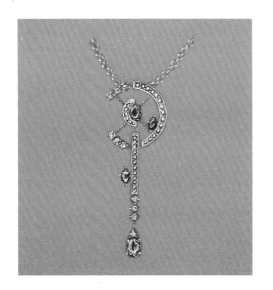

SECTION. 02
紅寶石墜子 02

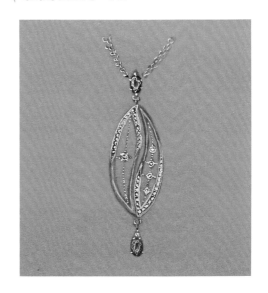

SECTION. 03
紅寶石墜子 03

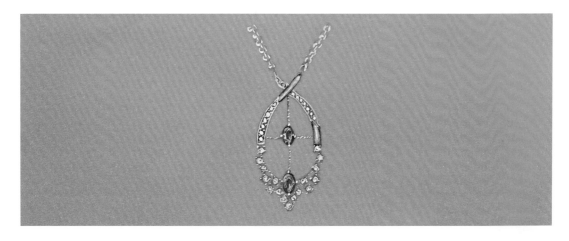

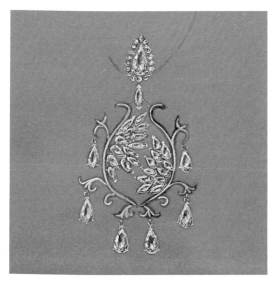

此為以水晶燈發想的設計。

鑽石耳環

DIAMOND EARRINGS

墜子與耳環

紫玉髓耳環

PURPLE CHALCEDONY EARRINGS

紫玉髓耳環 01

紫玉髓耳環 02

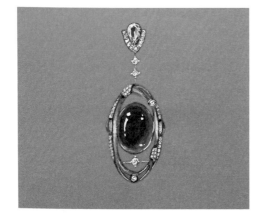

此為以行星發想的設計。

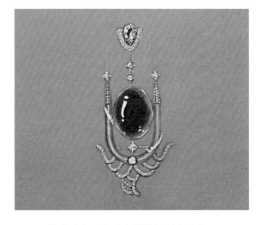

此為以天空之城發想的設計。

套鍊設計應注意事項
NOTE ON NECKLACE DESIGN

套鍊可分為對稱及不對稱的套鍊，而在設計對稱的套鍊時，建議先只繪製其中一半，並用透明描圖紙描繪半邊的套鍊樣式，再將已繪製一半套鍊的透明描圖紙放在對稱的另一邊，即可輔助繪製出完全對稱的套鍊設計。

SECTION 01
對稱套鍊：鑽石套鍊

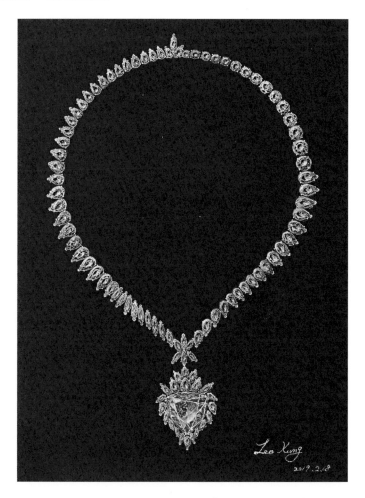

不對稱套鍊：藍寶石與祖母綠套鍊

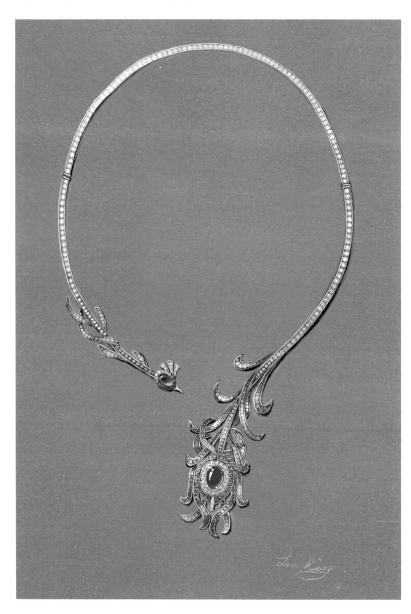

此為以孔雀羽毛發想的設計。

黃金三件組水彩表現

GOLD TRIO WATERCOLOR EXPRESSION

SECTION. 01
黃金飾品 01

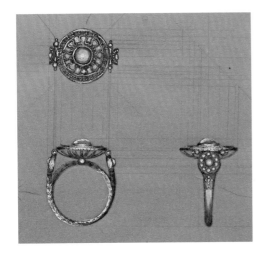

SECTION. 02
黃金飾品 02

SECTION. 03
黃金飾品 03

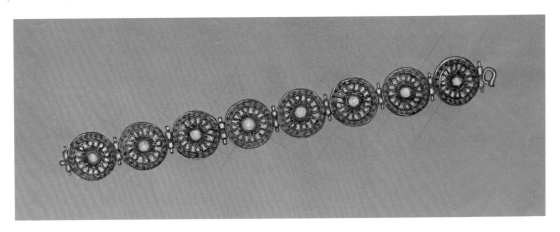

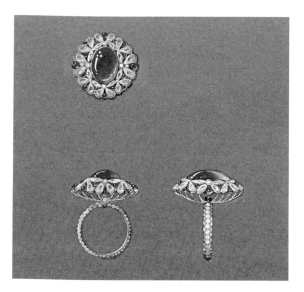

蛋面紅碧璽
鑽石戒指

CABOCHON TOURMALINE
DIAMOND RING

此為以「仲夏之夜，螢火蟲們幻化成粉紅光芒，飛向粉紅星空（On midsummer night, fireflies transform into pink light and fly to the pink starry sky.）」為發想的設計。

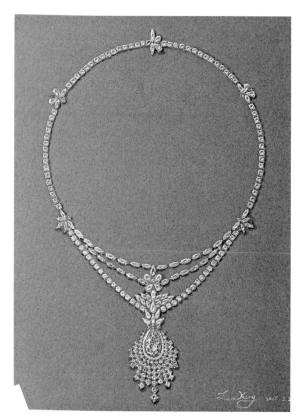

粉紅彩鑽
套鍊

FANCY PINK DIAMOND NECKLACE

此為以佛朗明哥舞者為發想的設計。

套鍊樣板

NECKLACE TEMPLATE

SECTION 01
軟項鍊樣板

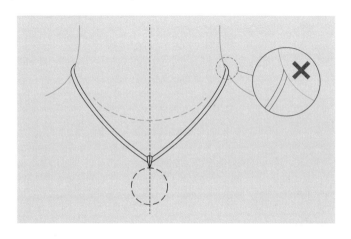

此為軟項鍊的模型樣板,注意繪製項鍊時,項鍊須繞到頸部後方;項鍊不會從頸部的肉長出來。

SECTION 02
硬頸鍊樣板

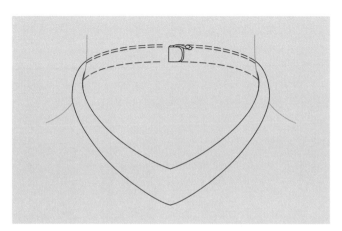

此為硬頸鍊的模型樣板,可在此基礎上發展其他設計。

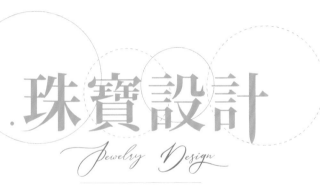

珠寶設計

Jewelry Design

鑽石、有色寶石、珍珠等手繪技法全圖解

書　　　名	珠寶設計：鑽石、有色寶石、珍珠等手繪技法全圖解		總 經 銷	大和書報圖書股份有限公司
作　　　者	龔豊洋（Leo Kung）		地　　　址	新北市新莊區五工五路 2 號

書　　　名　珠寶設計：鑽石、有色寶石、珍珠
　　　　　　等手繪技法全圖解
作　　　者　龔豊洋（Leo Kung）

助理編輯　譽緻國際美學企業社‧許雅容
美　　編　譽緻國際美學企業社‧羅光宇
封面設計　洪瑞伯、林宥廷
攝 影 師　吳曜宇

發 行 人　程安琪
總 編 輯　盧美娜
主　　編　莊旻嬪
發 行 部　侯莉莉
財 務 部　許麗娟
印　　務　許丁財
法律顧問　樸泰國際法律事務所許家華律師

藝文空間　三友藝文複合空間
地　　　址　106 台北市安和路 2 段 213 號 9 樓
電　　　話　（02）2377-1163

出 版 者　四塊玉文創有限公司
總 代 理　三友圖書有限公司
地　　　址　106 台北市安和路 2 段 213 號 9 樓
電　　　話　（02）2377-4155、（02）2377-1163
傳　　　真　（02）2377-4355、（02）2377-1213
E - m a i l　service@sanyau.com.tw
劃　　撥　05844889 三友圖書有限公司

總 經 銷　大和書報圖書股份有限公司
地　　　址　新北市新莊區五工五路 2 號
電　　　話　（02）8990-2588
傳　　　真　（02）2299-7900

初　　版　2022 年 6 月
定　　價　新臺幣 659 元
I S B N　978-626-7096-05-5（平裝）

國家圖書館出版品預行編目（CIP）資料

珠寶設計：鑽石、有色寶石、珍珠等手繪技法全
圖解 / 龔豊洋(Leo Kung)作. -- 初版. -- 臺北市：四
塊玉文創有限公司, 2022.6
　　面；　公分
　ISBN 978-626-7096-05-5(平裝)

1.CST: 珠寶設計

968.4　　　　　　　　　　　　　　111004443

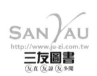

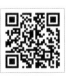
三友官網

三友 Line@

五味八珍的餐桌
品牌故事

60 年前，傅培梅老師在電視上，示範著一道道的美食，引領著全台的家庭主婦們，第二天就能在自己家的餐桌上，端出能滿足全家人味蕾的一餐，可以說是那個時代，很多人對「家」的記憶，對自己「母親味道」的記憶。

程安琪老師，傳承了母親對烹飪教學的熱忱，年近 70 的她，仍然為滿足學生們對照顧家人胃口與讓小孩吃得好的心願，幾乎每天都忙於教學，跟大家分享她的烹飪心得與技巧。

安琪老師認為：烹飪技巧與味道，在烹飪上同樣重要，加上現代人生活忙碌，能花在廚房裡的時間不是很穩定與充分，為了能幫助每個人，都能在短時間端出同時具備美味與健康的食物，從 2020 年起，安琪老師開始投入研發冷凍食品。

也由於現在冷凍科技的發達，能將食物的營養、口感完全保存起來，而且在不用添加任何化學元素情況下，即可將食物保存長達一年，都不會有任何質變，「急速冷凍」可以說是最理想的食物保存方式。

在歷經兩年的時間裡，我們陸續推出了可以用來做菜，也可以簡單拌麵的「鮮拌醬料包」、同時也推出幾種「成菜」，解凍後簡單加熱就可以上桌食用。

我們也嘗試挑選一些熟悉的老店，跟老闆溝通理念，並跟他們一起將一些有特色的菜，製成冷凍食品，方便大家在家裡即可吃到「名店名菜」。

傳遞美味、選材惟好、注重健康，是我們進入食品產業的初心，也是我們的信念。

冷凍醬料做美食

程安琪老師研發的冷凍調理包，讓您在家也能輕鬆做出營養美味的料理。

 冷凍醬料的 5 大優點

省調味 × 超方便 × 輕鬆煮 × 多樣化 × 營養好

選用國產天麴豬，符合潔淨標章認證要求，我們在材料和製程方面皆嚴格把關，保證提供令大眾安心的食品。

 三友官網　 五味八珍的餐桌官網　 五味八珍的餐桌FB　 程安琪鮮拌味FB　 程安琪入廚40年FB　 五味八珍的餐桌LINE @

聯繫客服　電話：02-23771163　傳真：02-23771213

程安琪

冷凍醬料調理包　　　冷凍家常菜

香菇蕃茄紹子

歷經數小時小火慢熬蕃茄，搭配香菇、洋蔥、豬絞肉，最後拌炒獨家私房蘿蔔乾，堆疊出層層的香氣，讓每一口都衝擊著味蕾。

雪菜肉末

台菜不能少的雪裡紅拌炒豬絞肉，全雞熬煮的雞湯是精華更是秘訣所在，經典又道地的清爽口感，叫人嘗過後欲罷不能。

一品金華雞湯

使用金華火腿（台灣）、豬骨、雞骨熬煮八小時打底的豐富膠質湯頭，再用豬腳、土雞燜燉2小時，並加入干貝提升料理的鮮甜與層次。

麻辣紹子

麻與辣的結合，香辣過癮又銷魂，採用頂級大紅袍花椒，搭配多種獨家秘製辣椒配方，雙重美味、一次滿足。

北方炸醬

堅持傳承好味道，鹹甜濃郁的醬香，口口紮實、色澤鮮亮、香氣十足，多種料理皆可加入拌炒，迴盪在舌尖上的味蕾，留香久久。

靠福·烤麩

一道素食者可食的家常菜，木耳號稱血管清道夫，花菇為菌中之王，綠竹筍含有豐富的纖維質。此菜為一道冷菜，亦可微溫食用。

3種快速解凍法

想吃熱騰騰的餐點，就是這麼簡單

1. 回鍋解凍法
將醬料倒入鍋中，用小火加熱至香氣溢出即可。

2. 熱水加熱法
將冷凍調理包放入熱水中，約2～3分鐘即可解凍。

3. 常溫解凍法
將冷凍調理包放入常溫水中，約5～6分鐘即可解凍。

私房菜

純手工製作，交期久，如有需要請聯繫客服
2-23771163

程家大肉

紅燒獅子頭

頂級干貝 XO 醬